Cuando Hablan Los Santos

Nadie nunca lo había hecho, y nomás empezó se volvió como un fuego silvestre cuando lo vieron. Me tomó muchos años para llegar al punto donde estas se podían ver más o menos bien.

Nobody had ever done it, and it just took off like wildfire when they saw it. It took me years to finally get to the point of where they're even looking good.

Nuestra Señora de San Juan de los Lagos
Our Lady of Saint John of the Lakes
Anita Romero Jones
1994
Tin, watercolors.
18 x 12$^3/_4$ x $^1/_4$ in.
UNM Maxwell Museum
Purchase in Memory of Maria Jorrin

Cuando Hablan Los Santos

Contemporary Santero Traditions From Northern New Mexico

Mari Lyn C. Salvador

with contributions by
William R. Calhoon
Charles M. Carrillo
Félix López
Thomas J. Steele, S.J.
Helen Lucero
Carmella Padilla
Alejandro López

edited by
Marta Weigle

with Spanish translations by
Erlinda Gonzales-Berry
Alejandro López
Juan José Peña

Front Cover:

SAN RAFAEL
Le Roy López
1994
Aspen, redwood (base), gesso, natural pigments, varnish.
23 1/2 x 16 x 9 in.
Gift of the Eldorado Hotel, Santa Fe

Copyright ©1995 by the Maxwell Museum of Anthropology. *All rights reserved.* No part of this book may be reproduced in any form or by any means without the expressed written consent of the publisher, with the exception of brief passages in critical reviews.

The Maxwell Museum of Anthropology is part of the University of New Mexico.

Book Design: William R. Calhoon
Layout (Quark XPress): Jasmine Gartner
Design Consultant: Emmy Ezzell
Pre-press Production: Subia
Printed in USA by Albuquerque Printing Company, Inc.

Library of Congress Cataloguing-in-Publication data available.

ISBN: 0-912535-09-1

This catalogue and associated exhibition were produced with partial support from the National Endowment for the Arts, Washington D.C., the Center for Regional Studies, University of New Mexico and the University of New Mexico.

The objects reproduced in this book are from the Maxwell Museum of Anthropology, University of New Mexico; the Museum of International Folk Art, Santa Fe; the Albuquerque Museum; the Taylor Museum for Southwest Studies of the Colorado Springs Fine Arts Center; or private collections. The following abbreviations found in the plate captions refer to the collections here noted:

MOIFA	Museum of International Folk Art, Santa Fe
AV	Ann and Alan Vedder Bequest, Collection of the Spanish Colonial Arts Society, Inc.
CDC	Bequest of Charles D. Carroll to the Museum of New Mexico
CW	Bequest of Cady Wells to the Museum of New Mexico
HSNM	Gift of the Historical Society of New Mexico to the Museum of New Mexico
IFAF	Collection of the International Folk Art Foundation
MNM	Collection of the Museum of New Mexico
NFD	Norma Fiske Day Bequest, Collection of the Spanish Colonial Arts Society, Inc.
SCAS	Collection of the Spanish Colonial Arts Society, Inc.

Photo Credits:

Color photos by Miguel Gandert.

Except:
Objects from MOIFA: Blair Clark (pp. 7, 12, 13, 16, 30, 34, 38, 56, 60, 63, 66, 78)

Dos Pedros sin Llaves, Luis Tapia: Dan Morse, courtesy of Owings-Dewey Fine Art, Santa Fe (p. 79)

San Ysidro, Processional Cross; Ramón José López: Lynn Lown Photography (pp, xii, 39)

Black-and-white photos by Mari Lyn C. Salvador.

Except:
Portraits by:
Gregory Lomayesva (p.83)
LeRoy López (p.51)
Sergio Salvador (p.96)
and Córdova, New Mexico (p.3) by Melina Salvador

Calligraphy:
Kathy Chilton

Graphics:
Charles M. Carrillo

Contents

Acknowledgements *vi*

INTRODUCTION *viii*
*Mari Lyn C. Salvador
& William R. Calhoon*

CUANDO HABLAN LOS SANTOS 1
Mari Lyn C. Salvador

 LOS SANTEROS
 Charles M. Carrillo 22
 Anita Romero Jones 28
 Marie Romero Cash 32
 Ramón José López 36
 Félix López 42
 Manuel López 46
 José Benjamín López 50
 Le Roy Joseph López 54
 Luisito Luján 58
 Gloria López Córdova 64
 Sabinita López Ortiz 68
 Gustavo Victor Goler 72
 Luis Tapia 76

 LOS HIJOS 80
 Félix López

ESSAYS:

ONE SANTERO'S PERSPECTIVE 101
Charles M. Carrillo

**THE SANTOS OF NEW MEXICO:
HISTORY, SPIRITUALITY, ICONOGRAPHY** 105
Thomas Steele, S.J.

SANTA MARIA DE LA PAZ CATHOLIC COMMUNITY 110
Helen Lucero

**SPANISH COLONIAL SANTOS: THE SPANISH
COLONIAL ARTS SOCIETY COLLECTION** 113
Carmella Padilla

**INFLUENCES ON LATE-TWENTIETH-CENTURY
SANTEROS IN NEW MEXICO** 118
Alejandro López

SPANISH MARKET 124
Carmella Padilla

Guide to the Collection 127
Suggested Reading 128

Acknowledgments

This catalogue and its associated exhibition were partially supported by a grant from the National Endowment for the Arts. Additional funds were provided by:

The Center for Regional Studies, U.N.M.

Contemporary Hispano Arts Advisory Council

Lilly Endowment

Martin Marietta Foundation

The Maxwell Museum Association

Sunwest Bank

The University of New Mexico

The Maxwell Museum Store

Benefactors:

Advanced Sciences, Inc.
Albuquerque Community Foundation
American Home Furnishings
Coyote Cafe, Santa Fe
Eldorado Hotel, Santa Fe
Cynthia and Bob Gallegos
Halton Foundation
Harold and Melanie Heims
Intel
Chris and Al Luckett, Jr.
M.C.I.
Nedra and Richard Matteucci
Mark Miller, Red Sage
Ambassador Frank Ortiz
Owings-Dewey Fine Art, Santa Fe
The Plaza de Española Foundation
Penny and Armin Rembe
Benjamin T. Rios Memorial Trust
Michael J. Sheehan, Archbishop of Santa Fe
Subia
U.S. West

Contributors:

Bank of America
Dr. and Mrs. Alan Blaugrund
Ms. Nancy Briggs
Dr. Louisa Chavez
First Security Bank
Christine and Bob Kozojet
Louise Lamphere
Nance López
Stanley Marcus
Maria Jorrin Fund
Modrall, Sperling, Roehl, Harris and Sisk
Mari Lyn C. Salvador
Mr. and Mrs. Walter Stern
Marta Weigle
Robert and Kathlyn Whiteside

CONTEMPORARY HISPANO ARTS ADVISORY COUNCIL

The Maxwell Museum of Anthropology established the Contemporary Hispano Arts Advisory Council in 1994 as part of an effort to bring Hispanic arts into its programs and to increase participation by Hispanics from New Mexico and elsewhere in the Southwest. The Council serves in an advisory capacity to the museum's director and staff in several ways, among them: proposing the art forms to be presented, helping to identify artistic resources in the community, seeking external funding for the programs, and maintaining close working liaison with community members and organizations.

Council membership was drawn from a broad spectrum of the artistic, academic, public and private organizations and businesses in the area. The Council now includes individuals from throughout northern New Mexico, but membership will expand to include individuals from throughout the state. Since the exhibits sponsored have local, regional and national appeal, some members are aware of local and national perspectives on the arts, educational programming and funding sources.

The Maxwell Museum of Anthropology is pleased that individuals of such caliber and stature have accepted appointment to the Council. All Council members are enthusiastic about this first exhibit, Cuando Hablan Los Santos, and they look forward to future exhibits on weaving, tinwork and the many other contemporary arts that are integral to the fabric of Hispanic culture in historic New Mexico and the Southwest.

El *Maxwell Museum of Anthropology* estableció El Concilio de Consejo para las Artes Hispanas Contemporáneas en 1994 como parte de su esfuerzo para integrar las artes hispanas a su programación y para aumentar la participación de los hispanos de Nuevo México y de otras partes del suroestre. El trabajo de El Concilio consiste en aconsejar al director del museo y a su personal en varios asuntos entre los que figuran la recomendación de géneros artísticos que valen la pena exhibirse, la identificación de recursos artísticos en la comunidad, la recaudación de fondos para los programas y, finalmente, la mantención de una relación íntima de trabajo con miembros de la comunidad y con otras organizaciones.

El concilio se integra por miembros que representan un gran alcance y variedad de organizaciones y negocios regionales de tipo artístico, académico, tanto públicos como privados. En este momento el concilio cuenta con individuos provenientes de todas las regiones del norte de Nuevo México. Sin embargo, se espera que con el tiempo, la membrecía llegue a incluir a individuos de todas partes del estado. Puesto que las exhibiciones patrocinadas cuentan con interés local, regional y aun nacional, los miembros se preocupan por suplir perspectivas tanto locales como nacionales en las artes representadas, en la programación educacional y en las fuentes de ayuda financiera que se podrán conseguir.

El *Maxwell Museum of Anthropology* se encuentra extremadamente feliz de que individuos del calibre de los que integran el concilio hayan aceptado la invitación a participar como miembros. Cada uno de ellos sin excepción se encuentra entusiasmado por la primera exhibición hispana titulada, "Cuando Hablan los Santos." Esperan ver, en el futuro, la organización de exhibiciones de tejidos, de hojalatería, y de las muchas otras artes que forman una parte integral del tejido cultural hispano del Nuevo México histórico y del resto del suroeste.

Orcilia Zúñiga Forbes
Chairperson, CHAAC
Vice President for Student Affairs, UNM

Orcilia Zúñiga Forbes
Chairperson

Mari Lyn C. Salvador
Project Director

Loretta Armenta
Charlie Carrillo
Margaret Duran
Bob Gallegos
Erlinda Gonzalez-Berry
Félix López
Ed Luján
Patricia Madrid
Pauline Morales
Concha Ortiz y Pino de Kleven
Carmella Padilla
Mary Peña-Noskin
Katherine Pomonis
Evangeline Quintana
Dr. Armin Rembe
Ron Rivera
Millie Santillanes

INTRODUCTION

Mari Lyn C. Salvador & William R. Calhoon

Cuando Hablan Los Santos: Contemporary Santero Traditions from Northern New Mexico, an exhibition of contemporary Hispanic devotional art, highlights the work of thirteen outstanding New Mexican santeros and presents pieces by children and grandchildren in their families. The larger project involved ethnographic research, documentary photography and the development of a systematic collection of contemporary santos. This ethnoaesthetic research focused on the artists and their ideas about their work. Each made a commissioned carving that best represents their current work and becomes part of the Maxwell Museum collection. They also recommended examples of their early and transitional work which the museum borrowed for the exhibition.

Under the guidance of Maxwell Museum's Contemporary Hispano Arts Advisory Council, *Cuando Hablan Los Santos* is one of a series planned to document contemporary Hispanic arts and culture in New Mexico. It fits within a larger framework of Museum projects designed to highlight contemporary Southwestern expressive cultures with an emphasis on the American Indian and Hispanic and to build on the museum's recently renovated permanent exhibition of Southwestern prehistory by focusing on present-day New Mexican cultures. Museum curators are developing temporary exhibitions from documented collections based on research that often takes an ethnoaesthetic approach. Collaboration with the artists forms the basis for these projects.

Cuando Hablan Los Santos: Tradiciones Contemporáneas de los Santeros del Norte de Nuevo México, una exhibición del arte piadoso contemporáneo, realza la obra de trece santeros nuevo mexicanos sobresalientes y presenta unas piezas por los niños y los nietos de sus familias. El proyecto mayor se trataba de rebusca etnográfica, fotografía documental y el desarrollo de sistemáticamente recolleccionar santos contemporáneos. Esta rebusca etnoestética se enfocó sobre los artistas y sus ideas con respecto a su trabajo. Cada uno bajo comicio esculpió el recorte que mejor representaba su obra de ahora para que llegue a ser parte de la colección del Museo Maxwell. Ellos también recomendaron ejemplares de sus obras iniciales y transicionales, las cuales se les prestaron al museo para exhibirlas.

Bajo la dirección del Consejo Asesor Sobre las Artes Contemporáneas Hispanas del Museo Maxwell, *Cuando Hablan Los Santos* consta ser una de una serie que se ha planificado para documentar las artes y cultura hispanos contemporáneos de Nuevo México. Recae dentro de la estructura mayor de los proyectos del Museo que se han diseñado para realizar las culturas expresivas contemporáneas del suroeste enfatizando lo indígena americano y lo hispano y para ampliar la exhibición permanente recién renovada del museo sobre la prehistoria del suroeste por medio de enfocarnos sobre las culturas nuevo mexicanas de hoy en día. Los conservadores del museo están desarrollando exhibiciones temporarias de las collecciones documentadas fundadas en la rebusca que muchas veces tiene un acercamiento etnoestético. La colaboración con las formas de los artistas consta la base para estos proyectos. *Ambos los Escultores de Fetiches de Zuñi y Zuñi: Una Aldea de*

Both *The Fetish Carvers of Zuni* and *Zuni: A Village of Silversmiths*, curated by Marian Rodee and James Ostler, were developed in cooperation with the Pueblo of Zuni Arts and Crafts.

For *Cuando Hablan Los Santos* we invited the santeros who were included in the exhibition to participate in the project's planning and implementation. Charles Carrillo and Félix López were asked to be guest curators, while José Benjamín López and Le Roy López contributed as special consultants. Mari Lyn Salvador, project director and cultural anthropologist, and William Calhoon, associate curator and anthropology graduate student, met with a core group of santeros throughout the process. The exhibition and catalogue reflect ideas that came from the interactions within this group.

Our goal was to develop a systematic collection of contemporary santos from northern New Mexico which would document the tradition for one year and stay in New Mexico to become a resource for artists and scholars. In 1991 Salvador, Calhoon and Carrillo began planning and writing grant proposals. With grants awarded by the Center for Regional Studies and the National Endowment for the Arts we began the research and exhibition design phases in 1993.

THE SANTEROS

In this exhibition our initial focus was on artists from northern New Mexico who had been working as santeros for several years. We began with a core group who then recommended others. While we were only able to include a small number of New Mexico's many fine santeros, there was general agreement that those chosen are considered by their peers to be appropriate representatives of the traditions. They indicate the breadth of the art form and the range of approaches.

Two of New Mexico's renowned artistic families are included. Sabinita López Ortiz and Gloria López Córdova are the third generation of artists in the López family from Córdova. Anita Romero Jones and Marie Romero Cash are the daughters of Emilio and Senaida Romero, noted Santa Fe tinsmiths. Like Gloria and Sabinita, some began while they were young; others like Marie and Anita developed different careers before becoming santeras. Many of the artists in the exhibition

Plateros, bajo los conservadores Marian Rodee y James Ostler se desarrollaron con la cooperación de las Artes y Artesanías del Pueblo de Zuñi.

Para *Cuando Hablan Los Santos* invitamos a los santeros a quienes se les incluyó en la exhibición para que participaran en el desarrollo y la planificación del proyecto. A Charles Carrillo y a Félix López se les pidió que fueran conservadores invitados, y José Benjamín López y Le Roy López contribuyeron como consultantes especiales. Mari Lyn Salvador, antropóloga cultural y la directora del proyecto, y William Calhoon, estudiante graduado de antropología y conservador asociado, se reunieron con el grupo núcleo de los santeros a través del proceso. La exhibición y el catálogo representan las ideas que salieron de las interacciones dentro de este grupo.

Nuestra meta era desarrollar una recolección sistematica de los santos contemporáneos del norte de Nuevo México los cuales documentarían la tradición por un año y que se quedarían en Nuevo México para que fueran un recurso para los artistas y los estudiosos. En 1991, Salvador, Calhoon y Carrillo empezaron a planificar y a escribir propuestas para conseguir donaciones. Con las donaciones que les concedieron el Centro para Estudios Regionales y la Fundación Nacional para las Artes en 1993 empezamos las fases del diseño para la rebusca y la exhibición.

LOS SANTEROS

En esta exhibición nuestro enfoque inicial fue sobre los artistas del norte de Nuevo México quienes habían estado trabajando como santeros por varios años. Empezamos con un grupo núcleo quienes luego recomendaron a otros. Aunque sólo pudimos incluír un número pequeño de los muchos benos santeros de Nuevo México. Por lo general se concordó que a los quienes fueron escojidos los consideran sus semejantes como los representantes apropiados de las tradiciones. Ellos indican la amplitud de la forma del arte y de los métodos.

Se incluyen dos de las familias artísticas reconocidas de Nuevo México. Sabinita López Ortiz y Gloria López Córdova son la tercera generación de artistas de la familia López que son de Córdova. Anita Romero Jones y Marie Romero Cash son las hijas de Emilio y Senaida Romero, hojalateros reconocidos de Santa Fé. Como Gloria y Sabinita, algunos de ellos empezaron cuando eran jovenes; otros como Marie y Anita se desarrollaron en carreras diferentes antes que llegaran a ser santeras. Muchos de los artistas de la exhibición de hecho llegaron a ser santeros

LOS SANTEROS

Charles M. Carrillo
Santa Fe

Marie Romero Cash
Santa Fe

Gloria López Córdova
Córdova

Gustavo Victor Goler
Taos

Anita Romero Jones
Santa Fe

Félix López
La Mesilla

José Benjamín López
Española

Le Roy López
Santa Cruz

Manuel López
Chilí

Ramón José López
Santa Fe

Luisito Luján
Nambé

Sabinita López Ortiz
Córdova

Luis Tapia
Santa Fe

actually became santeros as adults and several continue to be involved in related activities such as research, restoration and conservation.

Each of these artists sees their work as carrying on the santero traditions—sometimes reinforcing traditional aspects, sometimes challenging them through innovation. They feel that they are involved in an ongoing process of developing their own style. Some employ Spanish Colonial hand tools, others power tools. Several of the artists use commercial gesso and watercolors, oil paints or acrylics, while others collect and process their own natural pigments and make homemade gesso from pulverized gypsum and rabbit-skin glue.

They create santos for devotional purposes, for museums and for sale. Most make santos for their own homes and several have carvings made by other santeros as well. Many create santos for churches such as Santa María de la Paz, the new Catholic Community in Santa Fe, or for chapels like the one at El Rancho de Las Golondrinas.

Several of the artists spoke of the importance of being able to see and handle historic santos in the churches of northern New Mexico or in museum collections, particularly the Museum of International Folk Art in Santa Fe, the Albuquerque Museum and the Taylor Museum for Southwest Studies of the Colorado Springs Fine Arts Center in Colorado. Many of these artists are themselves represented in museum collections. They also note that participation in local, regional or national exhibitions and events such as the Festival of American Folklife at the Smithsonian Institution in Washington, D.C., has had a significant impact on their career.

Most of these artists sell their work from their homes or their own shops as well as in galleries and museum stores. Eight of the thirteen santeros—Charles Carrillo, Ramón José López, Anita Romero Jones, Marie Romero Cash, Gloria López Córdova, Sabinita López Ortiz, Félix López and Gustavo Victor Goler—actively participate in the Spanish Colonial Arts Society's Spanish Market. Luis Tapia, Manuel López, Luisito Luján, Le Roy López and José Benjamín López have participated in the past or recently gave demonstrations during the annual July and December events.

cuando eran adultos y varios de ellos siguieron participando en actividades relacionadas tal como la rebusca, la restauración y la conservación.

Cada uno de estos artistas percibe que su obra conlleva las tradiciones de los santeros—a veces reforza los aspectos tradicionales, a veces los desafía por medio de la inovación. Ellos sienten que están participando en el proceso de desarrollar sus propios estilos. Algunos utilizan herramienta de la época colonial española y otros herramienta con motor. Varios de los artistas utilizan yeso y pintura de agua comerciales, pintura de aceite o acrílica, mientras que otros juntan y procesan sus propios pigmentos naturales y hacen el yeso en casa del yeso hecho polvo y de pegamento hecho de la piel de conejo.

Ellos crean a los santos para el propósito de la devoción, para los museos y para venderlos. Ellos hacen a la mayoría de los santos para sus propias casas y varios de ellos tienen de las esculturas grandes que han hecho otros santeros también. Muchos crean santos para las iglesias tal como los de Santa María de la Paz, para la comunidad católica de Santa Fé, o para otras capillas como la de el Rancho de las Golondrinas.

Varios de los artistas hablaron de la importancia de poder ver y tocar los santos históricos que están en las iglesias del norte de Nuevo México o en las collecciones en los museos, especialmente los que están el Museo del Arte Internacional del Pueblo en Santa Fé, el Museo de Albuquerque y el Museo Taylor para Estudios del Suroeste del Centro para Bellas Artes de Colorado Springs en Colorado. Muchos de estos artistas están representados entre las colecciones de los museos. Ellos también indican que ha tenido un efecto significante en sus carreras el haber participado en las exhibiciones y los eventos regionales y nacionales tal como el Festival de la Vida del Pueblo en el Instituto Smithsonian en Washington, D. C.

La mayoría de los artistas venden sus obras en sus casas o sus talleres tanto como en las galerías y las tiendas de los museos. Ocho de los trece santeros—Charles Carrillo, Ramón José López, Anita Romero Jones, Marie Romero Cash, Gloría López Córdova, Sabinita López Ortiz, Félix López y Gustavo Víctor Goler—participaron activamente en el Mercado Español de la Sociedad de Artes Coloniales Españoles. Luis Tapia, Manuel López, Luisito Luján y José Benjamín López han participado en el pasado o han demostrado cómo se hace su obra durante los eventos anuales de julio y diciembre.

ETHNOAESTHETIC RESEARCH

Cuando Hablan Los Santos is based on an ethnoaesthetic approach. That is to say, our interests are not only in the art work per se but in the perspective of the artists and their views regarding their work and the development of its style. This approach, which guided the research and the way the collection was made and documented, reflects Salvador's long-term interest in ethnoaesthetics, which she began studying in 1975. Inspired by Lila O'Neale's work with Yurok-Karok basketmakers and Nelson H. H. Graburn's research with Canadian Eskimo artists, her dissertation was an ethnoaesthetic analysis of Kuna Indian women's art. This work was expanded in 1984 and 1992 and forms part of the basis for *The Art of Being Kuna*, an exhibition about Kuna expressive culture over time, being planned at the Fowler Museum, University of California at Los Angeles. Since 1976 she has also worked in the Azores, where her research centers on the aesthetics of ritual performance, especially on ephemeral ceremonial art, including the way santos are decorated and used in processions and expressive activities associated with the ritual context.

As part of the present study Salvador made photographs of the santeros, their families and work spaces. She and Calhoon conducted tape recorded interviews with the thirteen artists at their homes and in their studios. Interviews began with the question: "What do you think is important for people to know about you and your life to be able to better understand your artwork?" The answers formed the basis for each of the biographical sketches. We also asked them to recommend early examples of their work and pieces they consider to be transitional for inclusion in the exhibit. This led to a second round of interviews where photos of these pieces often were used as an eliciting frame for conversations with the artists about the development of their style.

Other questions addressed how they learned, what inspired them to make santos and which santeros from the past or present had been influential. These responses formed the basis for later group discussions about what past santeros and which of their pieces should be included in the exhibit. Their views are highlighted in the interpretive labels for these pieces. The following dis-

LA REBUSCA ETNOESTÉTICA

Cuando Hablan Los Santos está fundado en el método etnoestético. Es decir, que no sólo nos interesamos por la obra de arte en sí, sinó también por la perspectiva del artistas y sus perspectivas sobre sus obras y el desarrollo de su estilo. Este acercamiento, el cual tiene como su guía la rebusca y la forma en la cual se llevó a cabo y se documentó la colección, refleja el interés por largo plazo de Salvador por la etnoestética, la cual ella empezó a estudiar en 1975. La inspiró el trabajo de Lila O'Neal con los canasteros Yurok-Karok y por la rebusca de Nelson H. H. Graburn sobre los artistas esquimales canadienses; la tésis doctoral de ella fue sobre un análisis del arte de las mujeres indígenas Kuna. Esta obra se amplió en 1984 y en 1992 y consta parte de la base del *Arte de Ser Kuna*, una exhibición sobre la expresión cultural Kuna a través del tiempo, que se está planificando para el Museo Fowler en la Universidad de California en Los Angeles. Desde 1976, ella también ha trabajado en las Islas Azores, donde su rebusca se enfoca sobre la estética de la actuación ritual, especialmente sobre el efímero arte ceremonial, incluso cómo se decoran los santos y cómo se utilizan en las procesiones y las actividades expresivas que están asociadas con el contexto ritual.

Como parte de este estudio, Salvador ha tomado fotografías de los santeros, de sus familias y de los lugares donde trabajan. Ella y Calhoon llevaron a cabo entrevistas grabadas con trece artistas en sus hogares y en sus talleres. Empezaban las entrevistas con la pregunta: "¿Qué creen ustedes que es importante que sepa la gente sobre ustede y sus vidas para poder comprender mejor sus obras de arte?" Las respuestas formaron la base de cada uno de los bosquejos biográficos. También les pedimos que nos recomendaran ejemplares de su obra inicial y de las piezas que ellos consideran ser transicionales para que se incluyeran en la exhibición. Esto se sobrellevó a una segunda ronda de entrevistas donde muchas veces se utilizaban retratos de estas piezas para formar el marco de la coversación con los artistas sobre el desarrollo de su estilo.

Otras de las preguntas se trataban de cómo habían aprendido, qué los inspiró a que hicieran santos y cuáles de los santeros del pasado o del presente los habían influído. Estas respuestas formaron la base de las discusiones en grupo posteriores sobre cuáles de los santeros del pasado y cuáles de sus obras se deberían incluir en la exhibición. Sus perspectivas se destacan en las etiquetas interpretativas de estas piezas. Las siguientes discusiones sobre los criterios estéticos y artísticos de los santeros vienen de estas entrevistas formales y también de las conversaciones con

cussion of the santeros' aesthetic and artistic criteria stems from these formal interviews as well as conversations with groups of artists in less formal contexts such as La Escuelita carving sessions.

The santeros often express aesthetic concerns centered on conceptualization—planning the image—and the artistic process of creating the santo. They stress the importance of knowing the santos' attributes, although they do not always adhere to traditional depictions. Sometimes they choose to leave out some components, add elements that situate the saint in New Mexico or personalize it by including family members or references to places or events significant to their lives. Some santeros are moving in the direction of increased complexity and are experimenting with multi-figure pieces or images with separate attributes, in which cases they may do sketches first.

Santeros who focus on the human qualities of the saints frequently use family and friends or even their own features as models for their work. Often one can recognize the santeros themselves or members of their families in the carvings. Others are working to create a more celestial quality by elongating their figures and experimenting with the santo's gaze.

Attention centers on the artistic process, not just the end product, and on how the various aspects of the process come together in the piece. They speak intensely about issues of tradition and innovation and discuss their decisions regarding materials and tools. Some use traditional Spanish Colonial tools and methods and place great importance in gathering natural pigments while others employ power tools, oil paints, watercolors or acrylics.

Conversations about artistic criteria that guide carving focus on proportion, form and fin-

los grupos de artistas en ambientes menos formales tal como en las sesiones de esculpir en La Escuelita.

Los santeros muchas veces expresaban sus preocupaciones estéticas que se centraban en la conceptualización—la planificación del imagen—y el proceso artístico de crear el Santo. Ellos enfatizan la importancia de conocer los atributos de los santos, aunque no se atienen siempre a las representaciones tradicionales. A veces deciden dejar fuera algún componente, a añadirle elementos que localizan al santo a Nuevo México o que los personalizan por medio de incluir a miembros de la familia or por referencias a lugares o eventos significantes en sus vidas.

Los santeros se van encaminando a una mayor complejidad y están haciendo experimentos con piezas de muchas figuras o con imágenes con atributos distintos, y en esos casos, primero hacen dibujos.

Los santeros quienes se enfocan en las cualidades humanas de los santos con frecuencia utilizan a los familiares y a los amigos y aún sus propias facciones como modelos para sus obras. Muchas veces uno puede reconocer a los santeros mismos o a sus familares en las esculturas. Otros están obrando para crear una cualidad más celestial por medio de alargar sus figuras y con hacer esperimentos con la mirada del santo.

Se concentra la atención sobre el proceso artístico y no sólo el producto final, y sobre cómo los varios aspectos del proceso se reunen en la pieza. Ellos hablan intensamente sobre las cuestiones de los aspectos de la tradición y de lo nuevo y discuten sobre sus decisiones con respecto a los materiales y las herramientas. Algunos utilizan las herramientas y los métodos tradicionales de la colonia española y le dan mucha importancia al juntar pigmentos naturales en lo que otros usan herramientas de motor, pinturas con aceite, pinturas de agua o acrílica.

Las conversaciones sobre los criterios artísticos que guían la escultura se enfocan sobre los tamaños, la forma y lo pulido. El tamaño se considera ser tan importante que los santeros muchas veces esculpen la cabeza, los miembros y el torso separados. Si el tamaño no sale exactamente

SAN YSIDRO LABRADOR
Ramón José López
1994
Brain-tanned buffalo hide, natural pigments, vegetal dyes.
90 x 60 x 1/8 in.
Loan from of Ramón and Nance López

El es uno de mis santos favoritos. Yo incluí la iglesia que mi padre hizo en los años 1930 y la iglesia Cristo Rey.

He is one of my favorite saints. I included the chapel my grandfather made in the 1930's and Cristo Rey church.

Ramón made this hide painting to use in the procession on San Isidro's day, a spring celebration in which he and his family participate every year. He hopes "that it will inspire others to carry their favorite saints and become part of the community again." The color of the hide resembles the parched New Mexico soil near Santa Fe. He explains: "I put the chapel on Cerro Gordo, which hasn't changed since I was a child."

The hide is tanned with a solution of water and brain. He uses a brush made from buffalo bone that scratches the surface and allows the pigment to penetrate the hide. The blue is indigo, the red is iron oxide, madder root for skin tones, and the yellow is ochre.

xii

ishing. Proportion is considered to be so important that santeros often carve the head, limbs and torso separately. If the proportions are "not right" certain elements may be removed and carved again and again. Several spoke of their concern with capturing the feel of the fabric in the santos' clothing. Some achieve this by carving folds into the wood, while others use muslin or even hide gessoed and draped. Throughout the interviews there was an emphasis on detail and carving in the hands and subtle facial features.

The santeros value smooth, fine-grain surfaces and take great care in sanding their pieces, often using several grades of sand paper. The santeros who work in the unpainted Córdova style emphasize the use of fine chip carving for detail and finishing. Those who paint their figures take great care with the gesso. Some bake the gypsum before pulverizing it to obtain a very fine grain.

Color is a common topic of conversation and is intensely important to the santeros who paint their pieces. They hold strong and very divergent opinions. Each has a distinct range of colors and choice of pigments that distinguish their style. It is important to note that soft colors are not necessarily natural pigments and bright, saturated colors not necessarily commercial ones.

Although the santeros talk about artistic criteria, it is important to decouple beauty from the power of the saint as a devotional image. They distinguish between the aesthetic and the devotional aspects of their work. They are interested in the beauty of their work and the aesthetic aspects of its carving, painting, surface, color and finish; however, these elements do not enhance the efficacy of the santo. A "beautiful" santo is not necessarily a more powerful intermediary.

COLLABORATING ON A WORK OF ART

Visitors enter the exhibit through a carved aspen *entrada* (entrance arch) framing a wall of deep indigo blue. In a nicho set into this wall stands a bulto of San Rafael. More santos stand in nichos in walls of indigo, madder-root red and earthen browns. Each has its own space, yet shares space with other santos. The low lighting sets a calm tone. Text panels topped by carved and richly painted rosettes suggest the colors and forms of retablos. Titles in calligraphic script recall the

bien se le pueden quitar ciertos elementos y se esculpen una y otra vez. Varios de ellos hablaron de su preocupación por captar la sensación de la tela de la ropa de los santos. Algunos logran hacer esto por medio de esculpir los pliegues en la madera, mientras que otros usan muselina o aún cueros enyesados para cubrirlo. A través de las entrevistas se le daba mucho énfasis al detalle y la escultura de las manos y las facciones sutiles de la cara.

Los santeros aprecian las superficies lisas de grano fino y le ponen mucha atención a lijar sus piezas, y muchas veces usan varios grados distintos de lija. Los santeros que trabajan al estilo Córdova de no pintar le dan énfasis a usar el estilo de esculpir haciendo astillas finas para el detalle y lo pulido. Los que pintan sus figuras tienen mucho cuidado con el yeso. Algunos cocen el yeso antes de molerlo par obtener un grano muy fino.

Los colores son un tema común de las conversaciones y es mucho muy importante para los santeros quienes pintan sus piezas. Ellos tienen opiniones fuertes y diferentes. Cada uno tiene una amplitud distinta de colores y de selección de pigmentos que distinguen sus estilos. Es importante fijarse en que los colores bajos no son necesariamente los pigmentos naturales o que los colores brillosos y saturados sean necesariamente los comerciales.

Aunque los santeros hablan de los criterios artísticos, es importante separar la belleza de el poder con respecto al santo como imagen para la devoción. Ellos distinguen entre los aspectos estéticos y los aspectos de devoción en cuanto a su trabajo. Les interesa la belleza de su obra y los aspectos estéticos de su escultura, su pintura, su superficie, el color y lo pulido; pero, comoquiera, estos elementos no hacen más fuerte lo efectivo del santo. Un santo "bonito" no es necesariamente el intermediario más poderoso.

COLABORANDO SOBRE UNA OBRA DE ARTE

Los visitantes quienes entran a la exhibición a través de una entrada de álamo esculpido (el arco de la entrada) que le hace el marco a la pared de color azul índigo oscuro. En un nicho que se le ha hecho a esta pared se encuentra un bulto de San Rafael. Hay más santos en los nichos de la paredes de color índigo, de raíz roja de alizari y cafés color de la tierra. Cada uno tiene su propio espacio, pero aún comparte el espacio con los otros santos. El alumbrado bajo pone un ambiente de calma. Las tablas de los textos que arriba llevan unos rosetones esculpidos y ricamente pintados sugieren los colores y las formas de los retablos. Los títulos escritos con caligrafía recuerdan las escrituras de los documentos coloniales españoles. Las líneas de franjas gráficas en las tablas repiten los detalles

writing in Spanish Colonial documents. Lines of graphic trim on the panels echo intricate details—a border framing San Ysidro, patterns punched in tin, designs painted on the skirt of Nuestra Señora del Rosario—that the santeros use to embellish their devotional images.

In and of themselves, museum exhibits are an interpretive, expressive art form. They reflect the conceptual and aesthetic judgments made by those involved in their planning, design and implementation. Exhibits convey their messages through the juxtaposition of objects, text and graphics. The design and quality of the space—colors used, light levels and pace of the layout—can shape the visitor's experience by affecting the way objects are viewed and can evoke feelings about the work. The style of an exhibit installation is based on the underlying purposes and conceptual framework of the project; therefore, it is important to recognize that an interwoven series of assumptions guides the decision making process.

This project is based on two assumptions: that many artists represented in museum exhibitions—in this case santeros—would have a keen interest in how they and their work are represented and that some of them would want to collaborate on the process. Because we wanted the exhibit to be informed by the aesthetic sensibilities of the santeros and because we believe that consensus decision-making enhances the collaborative process we held a series of meetings in Santa Fe and Española to work as a team.

Throughout the process of developing the exhibit issues were raised about the politics of representation: who might be appropriate spokespersons and how to present diverse opinions and the multivocal nature of their communication. Most of the santeros involved in the project wanted to speak for themselves about their work

intrincados—una orilla que le sirve de marco a San Isidro, con los diseños punsados en hojalata, los diseños pintados en la falda de Nuestra Señora del Rosario—que usan los santeros para embellecer sus imágenes para la devoción.

En sí mismo, las exhibiciones del museo son una forma de arte interpretativa y expresiva. Refleja los criterios conceptuales y estéticos que formularon los que tuvieron parte en su planificación, su diseño y su implementación. Las exhibiciones aportan sus mensajes a través de la yuxtaposición de los objetos, el textos y las gráficas. El diseño y la cualidad del espacio—los colores que se usan, la intensidad de la luz, y el paso que de la organización—puede formar la experiencia visitante por medio de afectar la forma en la cual se ven los objetos y puede evocar ciertos sentimientos con respecto a la obra. El estilo con el cual se instala una exhibición se funda en el propósito yaciente y el marco conceptual del proyecto; por lo tanto, es importante reconocer que una serie de suposiciones entrelazadas dirigen el proceso de hacer las decisiones.

Este proyecto se fundo sobre dos conceptos: que muchos de los artistas a quienes se les representaba en las exhibiciones del museo—en este caso a los santeros—tendrían un fuerte interés con respecto a cómo se les representara a ellos y a su obra y que algunos de ellos quisieran colaborar con el proceso. Visto que queríamos que la exhibición abarcara la información sobre las sensibilidades estéticas de los santeros y visto que creíamos que un proceso de hacer las decisiones por medio de consenso aumenta el proceso colaborativo tuvimos una serie de reuniones en Santa Fé y Española para poder trabajar como equipo.

A través del proceso de desarrollar la exhibición, surgieron cuestiones con respecto a la política de la presentación: ¿Quienes podrían ser los voceros apropiados y cómo se presentarían las opiniones diversas y la naturaleza multivoz de su forma de comunicación? La mayoría de los santeros quienes tuvieron parte en el proyecto querían hablar por sí mismos con respecto a sus obras y sus ideas y se sentían que era importante hablar claro sobre sus diferencias tanto como en lo que se parecían en sus perspectivas mejor que alguien o varias personas hablaran por todo

Lo que era lo más importante para nosotros los de La Escuelita era que tuviéramos parte con respecto a la exhibición. Las reuniones fueron verdaderamente útiles. Nos demostró que a ustedes verdaderamente les interesaba lo nosotros queríamos decir.

What was most important for us from La Escuelita is that we had a voice in the exhibition. The meetings were really helpful. It showed that you were interested in what we had to say.

Félix López, 1995

xiv

and their ideas and felt that it was important to be clear about differences as well as similarities in their views rather than having one or several people speak for the group as a whole. When the decision was made to include children and grandchildren from the thirteen santeros' families, Félix López was invited to be the guest curator for that section. The group also recommended that the exhibit and catalogue text be in Spanish as well as English and that translations be done using the style and vocabulary of northern New Mexican Spanish. We decided to have the title in Spanish and to add the subtitle in English.

Several key decisions reflect an effort to move away from creating boundaries that would define a singular tradition and give the impression that all of the santeros see things the same way. Toward this goal we acknowledge these artists' grounding in the past and highlight the importance of innovation. Implicit in this interpretation is the relationship of their work to Hispanic culture. Also, because many santeros consider spirituality to be a significant contemporary issue, we decided to emphasize the devotional and spiritual aspects of creating santos as well as their production for exhibition and sale.

Calhoon and Salvador presented ideas for the exhibit and sketches of the text panels and the group discussed design concepts, layout, organization and color. We asked the artists to select the historic pieces to be included and they suggested putting them in nichos. Members of La Escuelita asked that we limit the use of Plexiglas case tops for their pieces because they felt those place an artificial boundary between visitors and the santos and focus attention on the pieces mainly as museum objects. They pointed out that santos are not covered in devotional contexts in their homes or in churches and they wanted visitors, at least at the Maxwell, to be able to encounter the work directly.

The santeros contributed to the catalogue by recommending authors for the accompanying essays. All are noted for their work on Hispanic culture and devotional art. Reverend Thomas Steele, S.J., professor of English at Regis University in Denver, recently published a third edition of his valuable handbook and study, *Santos and Saints: The Religious Folk Art of Hispanic*

el grupo. Cuando se hizo la decisión que se incluyeran los niños y los nietos de las familias de los trece santeros, se le invitó a Félix López para que fuera el conservador invitado para esa sección. El grupo también recomendó que la exhibición y el texto en el catálogo estuviera en español tanto como en inglés y que las traducciones se hicieran usando el estilo y el vocabulario del español del norte de Nuevo México. Decidimos tener el título en español y agregarle el subtítulo en inglés.

Varias de las decisiones más importantes indican que nos esforzamos por apartarnos de crear divisiones que definieran una tradición singular y que diera la impresión que todos los santeros ven las cosas de la misma forma. Para llegar a esta meta, reconocimos que estos artistas tenían su base en el pasado y realzar la importancia de las novedades. Está implícito en esta interpretación cual es la relación entre la obra de ellos y la cultura hispana. También, visto que muchos de los santeros consideran que las espiritualidad es un asunto importante del presente, decidimos darle énfasis a los aspectos de la devoción y lo espiritual en la creación de los santos así como también que se producen para exhibirlos y para venderlos.

Calhoon y Salvador presentaron ideas para la exhibición y dibujos de las tablas de los textos y el grupo discutió los conceptos del diseño, el arreglo, la organización y el color. Les pedimos a los artistas que escogieran piezas históricas para que se incluyeran, y ellos sugirieron que se pusieran en nichos. Los miembros de La Escuelita pidieron que nos limitaramos en el uso de plexiglás para las tapas de los cajones para sus piezas porque ellos se sentían que eso le ponía una barrera artificial entre los visitantes y los santos y fijaba la atención en que las piezas eran principalmente objetos de museo. Ellos indicaron que los santos no están tapados en el contexto de la devoción en los que se encuentran en sus casas o en las iglesias y ellos querían que los visitantes, por lo menos en Maxwell, pudieran tener un encuentro directo con las obras.

Los santeros hicieron contribuciones al catálogo por medio de recomendar autores para los ensayos que se iban a usar. Todos son conocidos por sus obras sobre la cultura hispana y el arte para la devoción. El Reverendo Thomas Steele, S.J., profesor de inglés en la Universidad Regis en Denver, hace poco publicó una tercera edición de su valioso libro y estudio, *Santos and Saints: el Arte Religioso del Pueblo de losHispanos de Nuevo México* (Ancient City Press, 1994). La Dra. Helen Lucero fue la Conservadora del Arte del Pueblo Hispano del Suroeste en el Museo del Arte Internacional del Pueblo en el Museo de Nuevo

New Mexico (Ancient City Press, 1994). Dr. Helen Lucero was Curator of Southwestern Hispanic Folk Art at the Museum of New Mexico's Museum of International Folk Art in Santa Fe between August 1984 and September 1993; she is now a member of the Program Development Team for the Hispanic Cultural Arts Center in Albuquerque. Santa Fe writer Carmella Padilla is a vice-president of the Spanish Colonial Arts Society. Alejandro López, brother of Félix and Manuel, is an artist and writer noted for his work on Hispanic culture.

The *Cuando Hablan Los Santos* catalogue combines texts from exhibit panels, portraits of the artists represented, photographs of the objects and essays. It has been edited by Marta Weigle, a professor of anthropology at the University of New Mexico who has published extensively on Southwest life and lore. Erlinda Gonzales-Berry, chair of the Department of Spanish and Portuguese at the University of New Mexico and a noted scholar of Southwest Hispanic literary culture, did the Spanish translations for the exhibit. María Dolores Gonzales Velásquez and Jean Silesky also worked on the exhibit translations. Alejandro López and Juan José Peña translated the introduction and accompanying essays. Both guest curators, Charles Carrillo and Félix López, wrote their essays in Spanish and English.

México entre agosto de 1994 y septiembre de 1993; ella ahora es miembro del Equipo de Desarrollo de Programas para el Centro de Artes Culturales Hispanos en Albuquerque. La escritora de Santa Fé Carmella Padilla es la vice-presidente de la Sociedad de Artes Españoles Coloniales. Alejandro López, el hermano de Félix y Manuel, es un artista y escritor reconocido por sus obras sobre la cultura hispana.

El catálogo de *Cuando Hablan Los Santos* combina los textos de las tablas de la exhibición, los retratos de los artistas que están representados, las fotografías de los objetos y los ensayos. Lo ha redactado Marta Weigle, una profesora de antropología en la Universidad de Nuevo México quien ha publicado mucho sobre la vida y saber popular del suroeste. Erlinda Gonzales-Berry, silletera del Departamento de Español y Portugues en la Universidad de Nuevo México y un erudita reconocida sobre la cultura literaria hispana del suroeste hizo las traducciones para la exhibición. María Dolores Gonzales Velásquez y Jean Silesky también trabajaron las traducciones de la exhibición. Alejandro López y Juan José Peña tradujeron la introducción y los ensayos anexos. Los dos conservadores invitados, Charles Carrillo y Félix López, escribieron sus ensayos en español y en inglés.

Cuando Hablan Los Santos

Introducción

Cuando Hablan los Santos highlights the work of thirteen contemporary *santeros,* saint makers, from northern New Mexico. These artists create *santos,* devotional images, in the form of *retablos,* painted panels, *reredos,* altar screens, and *bultos,* three-dimensional carved figures which are grounded in Catholic iconography. Stylistically they range from artists who emphasize the use of traditional Spanish Colonial themes, materials and techniques to those who innovatively expand the boundaries of tradition.

Although the exhibition centers on the present it includes examples of historic santos that have been inspirational to these santeros and give a sense of the past. It also features pieces by many of the children in these families as an indication of the tradition's future.

The beauty of the work itself is complemented by the ethnoaesthetic interpretive approach which focuses on understanding the art of making santos from the perspective of the carvers themselves and their views regarding the development of their style. The santeros proved to be articulate spokespersons who discuss their art in interesting ways.

Here santeros speak not only through their work but in their own words that resonate throughout the exhibition.

Cuando Hablan los Santos destaca el trabajo de trece santeros contemporáneos, creadores de santos, del norte de Nuevo México. Estos artistas crean santos, imágenes devotas, en la forma de retablos, reredos, y bultos basados en la iconografía Católica. Estilísticamente van desde artistas que enfatizan el uso de temas, materiales y técnicas tradicionales de la Colonia Española, a aquellos artistas que mediante la innovación extienden las fronteras de la tradición.

Aunque la exhibición se centra en el presente, incluye ejemplos de santos históricos que han servido de inspiración y han impartido un sentido del pasado. También ofrece piezas de muchos de los niños de estas familias como indicación del futuro de esta tradición.

La belleza del trabajo en sí es complementado por un acercamiento interpretativo etno-estético que enfoca sobre la comprensión del arte de hacer santos desde la perspectiva de los mismos santeros y sus observaciones sobre el desarrollo de sus estilos. Estos santeros son claros portavoces que comentan de maneras interesantes sobre su arte.

Aquí los santeros hablan no sólo por su trabajo sino por sus voces personales cuya resonancia oímos a través de la exhibición.

Cuando Hablan Los Santos has been a collaborative process that brought a group of santeros into the museum to work with an anthropologist, graduate students and museum professionals to create an exhibition that represents the work of the santeros in a way they consider to be appropriate and that conveys a sense of the aesthetic system that guides the artform. Charles Carrillo and Félix López, both santeros and teachers, were invited to be guest curators. Other santeros interested in how their work and ideas were to be represented also participated in each step of the process and were involved in key decisions regarding the scope and design of the exhibition. Here the voices of the santeros are intertwined with that of the anthropologist.

Cuando Hablan los Santos ha sido un proceso colaborativo que reunió a un grupo de santeros en el museo para trabajar con una antropóloga, estudiantes graduados y profesionales del museo para crear una exhibición que representa el trabajo de los santeros en términos que ellos consideran apropiados y que comunican un sentido del sistema estético que guía su arte. Charles Carrillo y Félix López, ambos santeros y maestros, han servido de conservadores invitados. Otros santeros interesados en como se representarían sus obras y sus ideas también participaron en cada paso del proceso y contribuyeron a las decisiones claves relacionadas a la extensión y el diseño de la exhibición. Aquí se entretejen las voces de los santeros con la de la antropóloga.

Córdova, New Mexico.

Taos
Gustavo Victor Goler

Talpa

Chilí
Manuel López

Trampas

Santa Cruz
Le Roy López

Truchas

Española
José Benjamín López

Córdova
Gloria López Córdova
Sabinita López Ortiz

La Mesilla
Félix López

Chimayó

Nambé
Luisito Luján

Santa Fé
Charles Carrillo
Marie Romero Cash
Anita Romero Jones
Ramón José López
Luis Tapia

Rio Grande

Albuquerque

Devoción

Santos speak about worship and appreciation, about hope and triumph over personal struggle, about coping with temptation and loss, and about family and love.

Like their predecessors, many contemporary santeros create devotional images as an expression of religious feelings. They too believe santos intercede in times of need and teach valuable lessons about life: Santa Barbara protects against lightning storms; San Isidro watches over the fields and shows how to be a good neighbor.

Los santos nos hablan de la adoración y la apreciación, de la esperanza y el triunfo sobre las luchas personales, de hacer frente a la tentación y a la pérdida, de la familia y del amor.

Como sus antecesores, muchos de los santeros contemporáneos crean imágenes devocionales como expresión de sus sentimientos religiosos. Los santeros también creen que los santos interceden en momentos de necesidad para impartir lecciones valiosas sobre la vida: Santa Bárbara protege contra las tempestades; San Isidro guarda los campos y da lecciones en cómo ser buen vecino.

SANTA MARIA DE LA PAZ

The Santa María de la Paz Catholic community came together to dedicate their new church on July 10, 1994. Parishioners worked to decide what sacred art would adorn their church. In addition to many santos traditional to New Mexico they included Native American Saint Kateri Tekakwitha, Saint Patrick, San Martin de Porres and Saint Bede in honor of Saint Bede's Episcopal Church. The configuration of this work reflects an ideology that extends beyond cultural boundaries to encompass an interethnic community based on shared beliefs.

Several of the artists in this exhibition made santos for the church. Félix López made a bulto of Santa María de la Paz, a new portrayal of Mary with the olive branch and the dove, symbols of peace. She is placed in a nicho on the Marian Altar Screen painted by Marie Romero Cash. Saint Anne, an unpainted bulto by Gloria López Córdova, and San José with the Christ Child by Charlie Carrillo complete the shrine.

La comunidad católica de Santa María de la Paz se reunió para dedicar su iglesia nueva el 10 de julio, 1994. Los miembros de la congregación decidieron adornar su iglesia con arte sagrado. Además de muchos santos tradicionales de Nuevo México, incluyeron la santa nativo americana Kateri Tekakwitha, San Patricio, San Martín de Porres y San Bede en honra de la iglesia episcopaliana de Santo Bede. La configuración de este trabajo refleja una ideología que se extiende más allá de fronteras culturales para incluir una comunidad interétnica basada en las creencias compartidas.

Varios artistas en esta exhibición hicieron santos para la iglesia. Félix López creó un bulto de Santa María de la Paz, un nuevo retrato de María con el ramo de olivo y la paloma, símbolos de paz. Está colocada en el reredo mariano pintado por Marie Romero Cash. Santa Ana, un bulto natural de Gloria López Córdova y San José con el Niño Cristo de Charlie Carrillo complementan el altar.

Marian Shrine of the Santa María de la Paz Catholic Community church, 1994. Altar screen by Marie Romero Cash, bulto of Santa María de la Paz by Félix López.
Courtesy of the Santa María de la Paz Catholic Community

Es un reredo mariano; está Guadalupe, la Inmaculada Concepción, una Conquistadora, Nuestra Señora de los Dolores, y Nuestra Señora del Carmen. En el velo de la Conquistadora he puesto los nombres de todas las personas a quienes amo, de familia y cosas de esa naturaleza para la posteridad. Es interesante; uno se pregunta si tal vez los santeros de antes hayan hecho algo parecido en los antiguos reredos de altar.

It's a Marian altar screen; you have a Guadalupe, an Immaculate Conception, a Conquistadora, Our Lady of Sorrows and Our Lady of Mount Carmel. On the veil of the Conquistadora I put the names of all the people I love, family and things of that nature so it's there for posterity. It's interesting; you wonder if maybe other santeros didn't do something like that on the old altar screens.

 Marie Romero Cash

SANGRE DE CRISTO ALTAR
José Benjamín López
1991
Cottonwood, pine, aspen, gesso, oil paints.
100 x 82 x 21 in.
Loan from the Artist

5

Los Santos

Santos speak through the devotional images that represent them, the attributes that identify them and the stories that bring them to life. Traditional iconography has informed artists for centuries and led to the creation of religious images that communicate powerful messages understood in Catholic communities throughout the world. Spanish Colonial images derived mainly from engravings and paintings are particularly important to santeros in New Mexico.

San Miguel, the archangel, is shown with his sword raised and the devil at his feet. San José is recognized by the flowering staff, an attribute based on the biblical story about his identification as an appropriate surrogate father for the Christ Child.

Images of Mary, the Blessed Mother, have been created with distinct attributes based on events in Her life or related to miraculous apparitions often associated with specific cultures. Our Lady of Sorrows is generally shown wearing a red dress and dark blue cape with daggers in Her heart. Our Lady of Guadalupe is painted or carved with rays radiating from Her cape just as She is depicted on the miraculous cloak that symbolizes her appearance to Juan Diego in Mexico in 1531.

Los Santos hablan mediante las imágenes devocionales que los representan, los atributos que los identifican, y las historias que les dan vida. La iconografía tradicional ha informado a los artistas a través de los siglos y los ha llevado a la creacíon de imágenes religiosas que comunican poderosos mensajes comprendidos por todo el mundo. Las imágenes Coloniales Españolas se derivaron principalmente de grabados y pinturas que tienen importancia particular para los santeros de Nuevo México.

San Miguel, el arcángel, aparece aquí con la espada alzada y el diablo a sus pies. San José se reconoce por su bastón del cual brotan flores, atributo basado en la historia bíblica sobre su identificacíon como padre vicario del Niño Jesús.

Las imágenes de María, la Santa Madre, se han creado con atributos distintos basados en eventos de Su vida o relacionados a apariciones milagrosas que frecuentemente se asocian con culturas específicas. Nuestra Madre Dolorosa generalmente aparece vestida de rojo con una capa de azul oscuro con dagas en el corazón. Nuestra Señora de Guadalupe, pintada o tallada con rayos que radían de Su capa, se presenta sobre la manta sagrada que simboliza su aparición a Juan Diego en México en 1531.

Cruz de la Santisima Trinidad
Cross of the Holy Trinity
Marie Romero Cash
1994
Pine, gesso, watercolors, varnish.
21 x 12 x 3 1/2 in.
UNM Maxwell Museum

El tema de La Santísima Trinidad se caracteriza por tres personas divinas con una misma naturaleza. Esta representación Dios padre se encuentra en el centro y también se representa por su emblema el cual es el sol. El Hijo o Cristo está al lado derecho. Sus emblemas son la cruz y el cordero. El Espíritu Santo tiene el emblema de paloma y está al lado izquierdo del Padre.

The theme of the Holy Trinity depicts three divine persons of one nature. In this depiction God the Father appears in the center and is also represented by His emblem the sun. The Son or Christ is on the Father's right side. His emblems are the cross and the lamb. The Holy Spirit with dove as emblem is on the Father's left side.

Passion Figures

In New Mexico the santero tradition provided religious images that most often reflected Franciscan devotions. Depictions of Mary and images associated with the passion and death of Christ are most numerous.

Passion figures such as the crucified Christ, Our Lady of Sorrows, and the Sacred Heart are generally referred to as Penitente santos. Although these images are most often associated with the New Mexican Penitente Brotherhood known as La Fraternidad Piadosa de Nuestro Padre Jesús Nazareno, they form the core of Catholic devotion throughout Latin America.

Imagenes de Pasion

En Nuevo México la tradición del santero proveyó imágenes religiosas que reflejaban las devociones de los Franciscanos. La mayoría son imágenes de María e imágenes que representan la pasión y la muerte de Cristo.

Las imágenes de pasión como lo son el Cristo crucificado, Nuestra Señora de Dolores, y el Sagrado Corazón se les llama frecuentemente los santos Penitentes. Aunque a estas imágenes generalmente se asocian a la Hermandad Penitente Nuevo Mexicana conocida como La Fraternidad Piadosa de Nuestro Padre Jesús Nazareno, vienen a formar la base de la devoción Católica por toda América Latina.

Sagrado Corazón / Sacred Heart
José Benjamín López
1994
Pine, gesso, oil paints, leather, nails, Russian Olive branches.
$25^1/_2$ x 14 x 5 in.
UNM Maxwell Museum

Aquí el Sagrado Corazón, el cual representa a Cristo, se muestra con llamas de fuego y la corona de espinas asociada con la pasión. Las plantas, mostradas aquí como cactus, representan el padre y la paloma simboliza al Espíritu Santo. Las heridas de Cristo se muestran como gotas de sangre sobre las cortinas.

Here the Sacred Heart, which represents Christ, is shown with flames and the crown of thorns associated with the passion. Plants, shown here as cactus, represent God the Father and the dove symbolizes the Holy Spirit. Christ's wounds are shown as drops of blood on the curtains.

Santa Verónica / Saint Veronica
Gustavo Victor Goler
1993
$15^1/_2$ x 8 x 7 in.
SCAS / MOIFA

La imagen de Verónica es legendaria y probablemente derivada de la Sexta Estación de la Cruz, donde una mujer le limpia el rostro sangrante y sudoroso a Cristo con su paño o velo. La imagen sagrada del rostro de Jesús se imprimió en la tela.

The image of Veronica is legendary and likely derived from the Sixth Station of the Cross, where a woman wipes the bleeding and sweating face of Christ with her handkerchief or veil. The sacred image of the face of Christ was imprinted on the cloth.

Pasos Artísticos

The artistic process begins with decisions about how the saint will be represented. Drawing on traditional attributes, santeros also create new images by adding contemporary motifs like the olive branch and the dove, symbols of peace created for Santa María de la Paz. Some santeros sketch before starting a complex piece.

Los procesos artísticos comienzan con decisiones ralacionadas a cómo representar al santo. Apropriándose de atributos tradicionales, los santeros también crean imágenes nuevas al añadir motivos contemporáneos como la rama de olivo y la paloma, símbolos de paz creados para Santa María de la Paz. Algunos santeros también dibujan antes de empezar una pieza complicada.

Santo Niño de Praga
The Infant of Prague
Ramón José López
1994
Pine, gesso, natural pigments, gold leaf, mica, sterling silver.
$5^5/_8$ x $3^1/_2$ x 1 in.
Gift of Sunwest Bank

Me gusta hacer una variedad de imágenes de él niño Cristo y como es ilustrado en diferentes etapas de su vida.

El retablo en miniatura en este relicario esta pintado con pigmentos naturales y tiene una hoja de oro de 22 kilates sobre un trozo de pino con yeso, luego encasquillado en un marco de plata esterilizado. Una capa delgada de brillo hecha de un pedazo de mica esta colocado por la parte de atrás del marco y sirve para proteger la superficie de la pintura. En la antigüedad la mica se usaba para las ventanas de las iglesias y para relicarios. Un cajón en la parte posterior de la caja se usa para poner un rosario u otro objeto sagrado.

I like to do a variety of images of the Christ child and how He is depicted at various stages of His life.

The miniature retablo in this reliquary is painted with natural pigments and 22-carat gold leaf on a pine panel with gesso, then encased in a sterling silver frame. A thin sheet of glazing cut from a piece of mica is fit into the back of the frame and serves to protect the surface of the painting. Mica was used for church windows and for reliquaries in the past. A drawer at the bottom of the box is used to hold a rosary or other sacred object.

Bulto of Santa María de la Paz by Félix López, 1994.
Courtesy of the Santa Maria de la Paz Catholic Community

 Carvers currently use cottonwood and cottonwood root, pine, cedar and aspen for bultos and usually use pine for retablos. The wood is roughly shaped or blocked out first and then carved with careful attention to features of the face, hands and details on the clothing. Sometimes arms, hands and head are carved separately, to be positioned and attached at a later stage using hardwood pegs or dowels and wood glue.

 After assembly the entire figure is sanded with various grades of sandpaper and prepared for the gesso which serves as sealer and base coat and gives a smooth surface for the paint. Some santeros make their own gesso from pulverized gypsum, water and rabbit-skin glue while others use synthetic gesso.

 The choice of color and way the piece is painted are important to the finished work. Some santeros collect natural pigments, mostly clays, minerals and vegetal dyes such as indigo, cochineal and rose madder. Others use water colors, oil paints or acrylics. After the piece is completely dry, most carvers apply a coat of varnish, either one made from piñon sap or an acrylic polymer if commercial paints are used. Some artists apply a final coat of wax.

❁ ❁ ❁

 Hoy en día los santeros utilizan álamo y la raíz de álamo, pino, cedro, y alamillo para los bultos y usualmente el pino para retablos. La madera es formada toscamente o es delineada y después tallada, prestándole atención especial a los rasgos de la cara, las manos, y los detalles de la vestidura. A veces los brazos, manos y cabezas son tallados aparte para ponerse y pegarse después usando clavijas de madera dura o espigas y pegadura para madera.

 Después del montaje, la figura entera se lija con varios grados de papel de lija y se prepara para el yeso, el cual sirve como sellador y una primera pintada y forma una superficie lisa para la pintura. Algunos santeros hacen su propio yeso de yeso pulverizado, agua, y pegadura de cuero de conejo mientras que otros usan yeso comercial.

 La selección de color y la manera en que se pinta la pieza son importantes en relacíon al trabajo final. Algunos santeros coleccionan pigmentos naturales, mayormente barros, minerales, y tintas vegetales tales como índigo, cochinillo, y rubia de rosa. Otros usan acuarelas, pintura de óleo, o acrílicos. Después de que la pieza está completamente seca, los talladores aplican una capa de barniz, o uno hecho de savia de piñón o de un polímero acrílico si se usan pinturas comerciales. Algunos artistas aplican una capa final de cera.

Inspiración

Santos from the past speak about the tenacity of traditional forms between continents and through centuries and the emergence of new forms that reflect and revitalize the old.

Northern New Mexico churches from the eighteenth and nineteenth centuries still serve as places for worship and prayer which inspire and inform contemporary santeros. Since the early nineteenth century private sanctuaries known as moradas have been used by members of the Penitente Brotherhood and their communities for devotions, especially during Holy Week. Many of these moradas preserved traditional santos which no longer found a place in newer churches.

In the twentieth century the Spanish Colonial Arts Society and the Museum of New Mexico played significant roles in the preservation and conservation of historic churches and devotional art. These collections, most now housed at the Museum of International Folk Art in Santa Fe, research, and books on historic santos are important resources for today's santeros.

Los santos del pasado nos hablan del aferramiento de las formas tradicionales entre continentes y a través de los siglos, así como de la apariencia de nuevas formas que reflejan y revitalizan las antiguas.

Las iglesias del Norte de Nuevo México de los siglos 18 y 19 aun sirven de lugares de adoración y oración que inspiran e informan a los santeros contemporáneos. Desde principios del siglo 19, santuarios particulares conocidos como moradas se han usado por los miembros de la Hermandad de Penitentes y sus comunidades para devociones, particularmente durante la Semana Santa. En muchas de estas moradas se conservaron santos que no encontraban sitio en las iglesias más nuevas.

En el siglo 20 el Spanish Colonial Arts Society y el Museum of New Mexico hicieron papeles significantes en la conservación de iglesias históricas y en el arte devocional. Estas colecciones, ahora ubicadas en el Museum of International Folk Art en Santa Fe, los libros y la investigación sobre santos históricos son recursos importantes para los santeros contemporáneos.

Reredo / Altar Screen
Marie Romero Cash
1994
Pine, gesso, watercolors, varnish.
25 x 14 x 1 in.
UNM Maxwell Museum

Es uno de mis favoritos porque durante los años he ido a esta iglesia para observar los altares.

Esta versión pequeña de un reredo se basó en el altar lateral de Fresquís en la Iglesia de Nuestra Señora del Rosario en Truchas, Nuevo México.

It's one of my favorites because I've been going to this church for many years just to see the altars.

This small version of an altar screen was based on the side altar by Fresquís in Our Lady of the Rosary Church in Truchas, New Mexico.

Interior of El Santuario de Chimayó, ca. 1911.
Photo by Jesse Nusbaum
(Museum of New Mexico Neg. No. 13754)

Tuve la oportunidad de ver de primera mano cómo se hicieron las piezas antiguas. Empecé a hacer mucho trabajo de restauración donde desarmé esas piezas y después las reconstruí de nuevo. Uno tantea el trabajo del otro cuando puede agarrarlo con sus propias manos. Se empieza a apreciar lo que ha hecho y lo que quiere expresar.

I got to see firsthand how the old pieces were done. I started doing a lot of restoration and was able to disassemble those pieces and put them back together. You get a feel for another person's work when you get to handle it with your own hands; you get to appreciate what he's doing, what he's trying to express.

Luis Tapia, 1994

Crucifixion / Crucifixion
The Truchas Master
Attributed to Pedro Antonio Fresquís
16 x 12 x 1 in.
NFD / MOIFA

Nuestra Señora de los Dolores
Our Lady of Sorrows
Antonio Molleno
13 1/2 x 6 1/2 x 3 3/4 in.
CDC / MOIFA

Pedro Antonio Fresquís
The Truchas Master
(1749–1831)

Usted puede encontrar que aunque mucha gente ha considerado las obras de Fresquís muy primitivas, él ha de haber sido un artista muy particular. El ha de haber amado la iglesia de Truchas mucho para haber puesto estas grandes figuras en el altar.

You find that although many people had considered Fresquís' works to be very primitive, he must have been quite an artist. He must have loved the church at Truchas to put these big altar screens in there.

Marie Romero Cash

Fresquís was born in New Mexico in 1749 and was baptized at Santa Cruz de la Cañada. His work can be seen at the Chapel of Our Lady of the Rosary in Truchas and at the Santuario of Our Lord of Esquípulas in Chimayó, New Mexico.

He is noted for his eclectic style, dark backgrounds and the use of sgrafitto, a technique which involves scraping away lines in moist paint to expose the color below.

Antonio Molleno
From the inscription *escultor Molleno*
(Early 19th Century)

La línea oscura y grande que aparece al lo largo de la cara se hizo más dominante al pasar los años, y todo se puso menos intrincado, con líneas más fuertes, gruesas y ligeras. Fue interesante ver esto desarrollarse.

The big dark line on the side of the face got more and more dominant as the years went by, and everything became less and less intricate, with bolder, heavier, quicker lines. It was interesting to watch that evolve.

Gustavo Victor Goler

Molleno worked from 1800 to the 1850s and is considered to be a follower of the Laguna Santero. He made both reredos and bultos. The main reredos at the Santuario de Nuestro Señor de Esquípulas de Chimayó and at San Francisco de Asís de Ranchos de Taos are attributed to him.

Molleno was a prolific and experimental santero whose style changed significantly over time. He is noted for the stylized anatomy of his figures and the distinctive treatment of the faces.

José Rafael Aragón
(ca. 1796–1862)

Encuentro el trabajo de José Rafael Aragón extremamente espiritual y siempre me digo "Me gustaría hacer algo así." Me inspiró al hacer el trabajo como él lo hizo. Hizo figuras con mucha gracia.

José Rafael Aragón has been one whose work I find extremely spiritual and I always think "I wish I could do something like that." I'm inspired to do the work as he did it. He had very graceful figures.

Félix López

With a career spanning four decades and hundreds of retablos attributed to him, Rafael Aragón's influence on contemporary santeros is marked. He made bultos, retablos and reredos. His work is in the Chapel of San Antonio de Córdova, the Santuario de Nuestro Señor Esquípulas of Chimayó, San Lorenzo Church in Picurís Pueblo and Our Lady of Mount Carmel Chapel near Taos. Aragón's work is also in private chapels and moradas.

He is noted for his use of bold colors, the strength of his lines and the characteristically almond-shaped eyes.

Santo Niño Santero
(19th century)

El Santo Niño Santero es una de mis figuras favoritas de los santeros viejos. Me gustan las proporciones, las caras y los colores.

The Santo Niño Santero is one of my favorites of the old santeros. I like the proportions, the faces and the colors.

Luisito Luján

The Santo Niño Santero is so named because he made many images of the Christ Child, particularly El Niño Perdido, El Niño de Atocha and the Infant of Prague. His work dates from the 1830s to the 1850s and his bultos are considered by many to be among the finest created by the colonial santeros. He is known for his delicately carved bultos and hollow-frame images of the Virgin Mary.

Noting the similar use of pigments, many scholars suggest that he may have been a student or apprentice of José Rafael Aragón.

José Benito Ortega
(1858–1941)

Tienen mucho carácter y mucha personalidad. El fue el último de los antiguos santeros. Fue muy prolífico y tiene un estilo distinto que se reconoce inmediatamente.

They have a lot of character and a lot of personality. He was the last of the old santeros. He was very prolific and has a very distinct sytle, so you recognize it right away.

Félix López

José Benito Ortega was born in La Cueva, New Mexico. He primarily made bultos, many of which were created for the Penitente Brotherhood for use in moradas, and also pieces for private homes. He apparently stopped making santos in 1907, when he moved to Ratón, New Mexico.

Ortega often used milled lumber and is noted for his use of bold color, particularly red and bright blue. His female figures generally have distinctive, wide stylized skirts.

San Antonio / Saint Anthony
José Rafael Aragón
18 x 6 x 4$^1/_2$ in.
CW / MOIFA

San Miguel / Saint Michael
Santo Niño Santero
21 x 11$^1/_4$ x 4$^1/_4$ in.
HSNM / MOIFA

San Ysidro Labrador
Saint Isidore the Husbandman
José Benito Ortega
22$^1/_2$ x 8 x 21$^1/_2$ in.
HSNM / MOIFA

Familia y Cultura

The art of creating santos also speaks of family and friendship, of cultural awareness and Hispanic identity, and of economic reward and artistic aspiration.

Generations of santeros have grown up in homes immersed in creative activity, where children learn by helping their parents. Others became santeros as adults, often learning from other carvers and developing friendships based on shared interests. Grounded in Hispanic culture, much of this work also stems from an introspective look at contemporary society and reflects personal ideology and ethnic identity.

In the 1920s santeros began to make carvings for sale. Today, with growing interest in Hispanic arts, many santeros can devote themselves fulltime to their artwork and support their families through its sale. Santeros now participate regularly in local, regional and national exhibitions. Museums have begun to collect their work, in some cases augmenting the very collections that provided their initial inspiration.

El arte de tallar santos también habla de familia y amistad, de consciencia cultural e identidad Hispana, y de la recompensa económica y la inspiración artística.

Generaciones de santeros se han criado en hogares imbuidas en actividad creativa, donde los niños aprenden ayudándoles a sus padres. Otros llegaron a ser santeros como adultos, frecuentemente aprendiendo de otros santeros y desarrollando amistades basadas en intereses compartidos. Ubicados firmemente en la cultura hispana, mucho de su trabajo también surge de una visión introspectiva de la sociedad contemporánea y refleja una ideología personal y la identidad étnica.

En los 1920s los santeros empezaron a crear esculturas para la venta. Con el interés renovado en las artes hispanas muchos santeros contemporáneos pueden dedicar su tiempo a su arte y mantener a sus familias con la venta. Actualmente los santeros participan regularmente en exhibiciones locales, regionales y nacionales. Su trabajo se ha empezado a coleccionar en museos, en muchos casos ampliando las mismas colecciones que impartieron la inspiración inicial.

Nuestra Señora de la Luz
Our Lady of Light
Sabinita López Ortiz
1994
Aspen, cedar.
37 x 20 1/4 x 8 1/2 in.
Gift of Coyote Cafe

Inspirada por una fotografía de su abuelo José Dolores López con su versión de Nuestra Señora de la Luz, Sabinita creó su propio santo. La corona es de toda una pieza con llamas separadas que también representan la corona de espinas.

Inspired by a photograph of her grandfather José Dolores López with his version of Our Lady of Light, Sabinita created her own santo. The crown is all in one piece with separate flames and also represents the crown of thorns.

Es un regalo bonito el que dejó, no sólo para mí, sino para toda la familia. Sentí que me hablaba por su trabajo.

That's a beautiful gift he left, not just to me, but the whole family. It seemed that he was talking to me through that work.

Sabinita López Ortiz, 1994

José Dolores López, Córdova, New Mexico, ca. 1935
Photo by T. Harmon Parkhurst (Museum of New Mexico Neg. No. 94470)

PATROCINIO BARELA
(1908–1964)

Patrocinio Barela representó la vanguardia con el tipo de abstracciones que trabajaba en aquel momento.

Patrocinio Barela was way ahead of his time in doing the type of abstractions that he was doing.

 Marie Romero Cash

Tiene una fuerte presencia porque hizo lo que le dio la gana, y aunque fuera pobre exhibió su arte y se hizo artista. Creó arte y fue reconocido como artista aunque no hizo ganancia económica.

He's a real force because he did his own thing, and even though he was poor he put his art out there and became an artist. He did the art, and he was recognized as an artist, even if he didn't make the financial side of it.

 José Benjamín López

Born in Arizona, Barela lived most of his life in Taos. A self-taught carver, he made abstract forms as well as santos. Starting in the 1930s Barela worked for the Federal Art Project of the Works Progress Administration which exhibited his art nationally. His work is included in the collections of the Museum of Modern Art in New York as well as in museums in New Mexico.

Barela created large, abstract, unpainted cedar carvings. His distinctive style has been influential for many contemporary santeros.

THE HOLY FAMILY
Patrocinio Barela
1955
15 1/4 x 6 1/2 x 4 in.
IFAF / MOIFA

CELSO GALLEGOS
(1864-1943)

No sé como describir su trabajo, era ingenuo y a la vez poderoso y espiritual. Creo que fue el primer Hispano que abrió una galería en Santa Fe. Se adelantó, en los 30 y 40, al hacer eso.

I don't know how to describe his work, it was naïve yet very powerful and very spiritual. I think he was the first Hispanic that opened a gallery in the Santa Fe area. He was pretty visionary, back in the 30s and 40s, to be doing that.

 Félix López

Celso Gallegos was a sacristan for the San Isidro Church in Agua Fria, New Mexico. One of the first santeros to be recognized in this century, he also introduced non-religious themes and was encouraged by Anglo patrons.

He is often referred to as a "folk artist" and acknowledged as influential by many santeros. Luis Tapia, his great-great-nephew, particularly admires the humor and whimsical character of his work.

JOSÉ DOLORES LÓPEZ
(1868-1937)

Solamente tengo una pieza de arte de José Dolores López, y es una pequeña pieza tallada en madera. Me hubiera gustado mucho haber podido tener una de sus piezas grandes, porque él probablemente era una de las almas más creativas que salieron de allá.

I only have one José Dolores López piece, and it's a little tiny woodpecker. I would have loved to have had his bigger ones because he was probably one of the most creative souls that came out of there.

 Marie Romero Cash

José Dolores López began working in the 1920s and is acknowledged as the founder of the Córdova woodcarving tradition. He was a carpenter and furniture-maker. His father Nasario López may have worked with Rafael Aragón.

SANTO NIÑO DE ATOCHA
Celso Gallegos
6$^1/_2$ x 2$^1/_2$ x 2 in.
AV / MOIFA

VIRGEN / Virgin
José Dolores López
7$^1/_4$ x 2$^1/_4$ x 1$^5/_8$ in.
CDC / MOIFA

SAN YSIDRO LABRADOR
Enrique Rendon
14$^1/_2$ x 8 x 12 in.
Courtesy of El Potrero Trading Post

ENRIQUE RENDON
(1923–1987)

Yo lo vistaba mucho. Siempre tenía nuevas piezas y eran piezas tradicionales, de colores chillantes y ojos grandes. Me gusta su trabajo.

I used to visit him a lot. He always had new pieces, and they were real folk art type pieces, real loud colors, and wide eyes. I like his work.

Le Roy López

Enrique Rendon, a member of the Penitente Brotherhood, was the Hermano Mayor of the Lyden morada in the 1960s and 1970s. He began carving in the mid-1970s just before he retired.

Considered to be a "folk artist," Rendon was one of the early carvers from the area to paint his pieces. He integrated plastic flowers and other commercial objects into his work.

HORACIO VALDEZ
(1929–1992)

Es verdad que es uno de los mejores talladores. Lo perfeccionó hasta el último detalle.

He's really one of the best carvers. He had it down to almost a science.

Le Roy López

Horacio Valdez was a member of the Lyden morada. He began carving as an adult in the mid-1970s after an accident crushed his hand. Along with Luis Tapia, he was one of the first santeros to start showing painted work at Spanish Market.

Horacio was a friend and a mentor for many contemporary santeros and is credited with bringing international recognition to the santero tradition in New Mexico.

NUESTRA SEÑORA COMO UNA MUCHACHA
Our Lady as a Young Woman
Horacio Valdez
1984
17$^3/_8$ x 7$^1/_4$ x 6 in.
Gift of Harold and Melanie Heims

Spanish Market

In July the Santa Fe Plaza hosts Spanish Market, a festive occasion sponsored by the Spanish Colonial Arts Society to preserve and promote traditional Hispanic arts and celebrate the richness of Hispanic culture. Artists, both adults and children, present their traditional, devotional and utilitarian work based on Spanish Colonial themes, materials and techniques. All work must be handmade by Hispanic artists from New Mexico and southern Colorado. It includes silver, tin and iron work, pottery, furniture and straw applique as well as santos.

Spanish Market started as a small Spanish Colonial arts and crafts fair with fifteen entries held in the Museum of New Mexico's Fine Art Museum in 1926. Revived in 1965, it is now a weekend–long market and celebration with over two hundred artists, demonstrations of traditional art forms and a wide array of cultural events.

Prizes are awarded to adults and children for exceptional work in all categories as well as for innovation in design. Judges with expertise in Hispanic art are guided by personal taste and aesthetic preferences and general criteria based on adherence to traditional iconography, design and use of Spanish Colonial materials and techniques.

Spanish Market se celebra en julio en la Plaza de Santa Fé. Una ocasión festiva auspiciada por el Spanish Colonial Arts Society, fue establecida para conservar y promover las artes tradicionales hispanas y para celebrar la riqueza de la cultura hispana. Aristas, adultos y niños, presentan su trabajo tradicional, devocional y útil. Este se basa en temas, materiales y técnicas coloniales españoles. Todo el trabajo debe ser hecho a mano por artistas hispanos de Nuevo México y el sur de Colorado. Se incluye platería, trabajo de estaño, cerámica, muebles y paja embutida así como santos.

Spanish Market empezó como una pequeña feria de artesanías con quince participantes en el Museum of New Mexico's Fine Art Museum en 1926. Se reestableció en 1965 y ahora es una celebración de una semana con más de doscientos artistas, demostraciones de formas artísticas tradicionales y una amplia gama de eventos culturales.

Se otorgan premios a adultos y a niños por trabajo excepcional en todas categorías incluyendo innovación de diseño. Los jueces, conocedores del arte hispano, se basan en gustos personales, preferencias estéticas y criterios generales relacionados a la iconografía, el diseño y el uso de materiales y técnicas tradicionales.

Reredo / Altar Screen
Mónica Sosaya Halford
1994
20 x 12$^1/_4$ x 1$^5/_8$ in.
Gift of Sunwest Bank

At the 1994 Spanish Market, Mónica Sosaya Halford received the Masters Award for lifetime achievement.

Nuestra Señora de San Juan de los Lagos
Our Lady of Saint John of the Lakes
David Nabor Lucero
1994
Pine, cottonwood root, homemade gesso, fabric, natural pigments, pine resin varnish, beeswax, tin.
38 x 33$\frac{1}{2}$ x 8$\frac{1}{2}$ in.
Gift of Michael J. Sheehan, Archbishop of Santa Fe

Received the Archbishop's Award for a piece of art that portrays a religious theme in a traditional New Mexico style, Spanish Market, 1994.

San Rafael
Anthony Jeffrey Lujan
1994
Cottonwood root, homemade gesso, natural pigments, piñon sap varnish.
17$\frac{3}{8}$ x 9$\frac{3}{4}$ x 8 in.
Gift of U.S. West

Received 2nd Place Youth Award for Ages 14–18, Spanish Market, 1994.

Moisés y la Zarza Ardiente
Moses and the Burning Bush
Ben Ortega, Sr.
1994
Red cedar.
28$\frac{3}{4}$ x 33$\frac{1}{4}$ x 23$\frac{1}{2}$ in.
Gift of M.C.I.

Received the Josefa Jaramillo Carson award for First Place in unpainted bultos, Spanish Market, 1994.

Los Santeros

In their art santeros give tangible expression to spirituality, belief and a complex range of emotions and ideology through which they construct their identity. Although it is clear that each of these artists has a keen aesthetic sense, it is important to stress that they have created devotional images, representations of saints whose efficacy as intercessors depends on personal belief rather than the beauty of the image.

Mediante su arte los santeros dan expresión tangible a la espiritualidad, la fé y una amplia gama de emociones e ideología mediante la cual construyen su identidad. Aunque queda claro que cada uno de estos artistas tiene un sentido estético muy agudo, es importante enfatizar que han creado imágenes devocionales. Estas son representaciones de los santos cuya eficacia como intercesores depende de la fe personal más bien que de la belleza de la imagen.

Each of the thirteen santeros created a new santo especially for this exhibition. Each also selected one early piece and one piece they consider to be transitional to accompany the commissioned work. The interpretation of these three pieces is based on interviews with each artist about the configuration of this work and the development of his or her style.

The santeros represented here reflect a remarkable range of artistic activity and opinions about the artistic process. Some use only natural pigments and traditional Spanish Colonial tools and techniques, others commercial products and power tools. Many speak of the excitement in searching for natural materials, the feelings of exhilaration or serenity that come from the responsiveness of wood and the process of carving, and the pleasure that making santos brings into their life. All of them value understanding tradition as fundamental to their contemporary work and emphasize the importance of historic churches in northern New Mexico and the work of past santeros for present-day inspiration.

Cada uno de los trece santeros creó un santo especial para esta exhibición. Cada uno también seleccionó una pieza temprana y una pieza que consideraa ser transicional para acompañar la obra comisionada. La interpretación de estas tres piezas se basa en entrevistas con cada artista sobre la configuración de su trabajo y el desarrollo de su estilo.

Los santeros exhibidos aquí reflejan una amplia gama de actividad artística y opiniones sobre el proceso artístico. Algunos usan solamente pigmentos naturales y herramientas y técnicas tradicionales de la época Española Colonial, otros usan productos comerciales y herramientas eléctricas. Muchos hablan de la emoción generada en buscar los materiales naturales, y los sentimientos de regocijo o serenidad que vienen de tallar y de la expresión de la madera así como del placer que el tallar santos les trae a sus vidas. Todos estiman la comprensión de la tradición como un aspecto fundamental de su trabajo contemporáneo y enfatizan la importancia de las iglesias históricas del norte de Nuevo México y el trabajo de los santeros de antes en relación a la inspiración de hoy día.

Charles M. Carrillo

Llegué a darme cuenta que no puedo tratar nada de esto con indiferencia—los santos antiguos, las prácticas culturales de antes, las tradiciones. Si deseo ver la tradición continuar es necesario tomar la pluma en mano. Hay que tallar los santos, rezar las oraciones, cantar los alabados y escribir de mi cultura.

I came to realize that I can't take any of it for granted—the old santos, the old ways, the traditions. If I want the tradition to continue I have to put the pen in my hand. I have to carve the santos, pray the prayers, sing the songs and write about my culture.

Santa Fe, New Mexico
November 5, 1993

Santero, student and teacher, Charlie Carrillo grew up with Catholic images but only found his interest in them kindled while studying anthropology and Spanish Colonial archeology at the University of New Mexico. "All this came together at UNM. I was studying about different cultures when I realized that I had to take an interest in my own culture." In 1978 he joined the Penitente Brotherhood, "and that's when I learned what the intended purpose of the santos was. I made the spiritual connection that now drives my own work."

Charlie's extensive research into the natural materials and techniques employed by past santeros connects him with tradition and inspires his work. "Struggling through a class in mineralogy sixteen years ago has paid off now because I'm using the information to make my own paints." He particularly enjoys gathering and preparing natural pigments. "Some of the best times have been going with other santeros to search for pigments."

The iconography of New Mexican santos is an integral part of his studies and his art. For Charlie it all goes back to storytelling. "Each santo has a story to tell and lessons to teach." He prides himself on being a teacher. Many young santeros consider Charlie to be their mentor. During lectures and demonstrations throughout the United States he teaches people about New Mexican santos and their culture. "Through my work and my teaching I quietly hope that my children and other children will have a much clearer understanding of their heritage and Hispanic identity than I did."

Style

Charlie sees his style as a reflection of the work of three historic santeros. "The faces and bodies are inspired by José Rafael Aragón, the decorative elements, space fillers and sgraffito are like Fresquís, and the colors and design are reminiscent of the Laguna Santero."

He creates bright colors using natural pigments. "The boldness of colors I use are an influence of the works of colonial santeros and Luis Tapia." He notes: "When we strip varnish layers off the old santos they are bright. I'm trying

Santero, estudiante, maestro, Charlie Carrillo se crió con imágenes católicas pero su interés en ellas no se manifestó hasta emprendió el estudio de la antropología y la arqueología colonial española en la Universidad de Nuevo México. "Todo esto se unió en la Universidad de Nuevo México. Estaba en plan de estudiar culturas diferentes cuando me di cuenta de la importancia de interesarme en mi propia cultura." En 1978 me hice miembro de la Hermandad de Penitentes, "y fue entonces que aprendí cual era la función de los santos. Se manifestó la conección espiritual que ahora motiva mi trabajo."

La investigación intensiva de Charlie tocante a lo de las materias naturales y las técnicas empleadas por los santeros de antes lo pusieron en contacto con la tradición que inspira su trabajo. "Los trabajos de mi clase de mineralogía que hice hace dieciséis años han valido la pena porque ahora puedo usar la información para mezclar mis pinturas." Más que nada le gusta recoger y preparar pigmentos naturales. "Algunos de mis mejores momentos han ocurrido al acompañar a otros santeros en busca de pigmentos."

La iconografía de santos Nuevo Mexicanos forma parte íntegra de sus estudios y su arte. Todo origina con el relatar de cuentos orales. "Cada santo tiene su cuento que relatar y su lección que enseñar." El ser maestro le da orgullo. Muchos santeros jóvenes consideran a Charlie su mentor. Durante conferencias y demostraciones a lo largo de los Estados Unidos da lecciones sobre los santos Nuevo Mexicanos y su cultura. "A través de mi trabajo y mi enseñanza espero calmadamente que mis hijos y otros niños tengan conocimiento más claro de su herencia y de su identidad hispana que el que tuve yo."

Estilo

Charlie percibe en su estilo la reflección del trabajo de tres santeros históricos. "Las caras y los cuerpos son el resultado de la inspiración de José Rafael Aragón, los elementos decorativos, los llenaespacios y el sgraffito son como el trabajo de Fresquís, y los colores y el diseño recuerdan al Santero de Laguna."

Crea colores brillantes usando pigmentos naturales. "La audacia de los colores que utilizó representa la influencia del trabajo de santeros coloniales y de Luis Tapia." Agrega, "Cuando se les

to find the brightest natural pigment." He enlists geologists and mineralogists to do testing and "I can say, this has the exact pigment José Aragón used."

toquitan las capas de barniz a los santos antiguos son brillantes. Me encuentro en plan de encontrar el pigmento natural más brillante." Alista los servicios de geólogos y mineralogistas que hacen las pruebas y "puedo decir, éste es el mismo pigmento empleado por José Aragón."

SANTO NIÑO DE ATOCHA
The Holy Child of Atocha
1981
Pine, acrylic gesso, acrylic paints.
12 x 9$^{1}/_{4}$ x $^{5}/_{8}$ in.
Loan from Estrellita Carrillo

Esto se hizo antes de haber desarrollado mi estilo propio—Era más bien un estilo de "reproducción."

It was before I had developed my own style. I was looking at it as the "when you copy style" style.

Using materials at hand—acrylic paints and a pine wood panel, Charlie painted this retablo for his daughter Estrellita de Atocha's first birthday. "At that time I was being influenced by all kinds of things." This image recalls a Currier and Ives chromolithograph "like the kind my grandmother had in her house."

LA IMACULADA
The Immaculate Conception
1987
Cottonwood root with pine base, homemade gesso, natural pigments, hide, piñon sap varnish, beeswax.
10$^{3}/_{4}$ x 5$^{7}/_{8}$ x 5 in.
Loan by the Carrillo Family

Esta es una pieza sencilla con la cual tuve éxito y un momento decisivo en mi escultura de bultos.

It is a simple piece that worked and a turning point in my making bultos.

Charlie's research influenced the first bulto he made that had built up gesso on it: "I had been looking at the collections at MOIFA and noticed that on some of the pieces the hands and noses were made of gesso, not carved wood." He was not able to mold the gesso until he added starch. "I figured out how to do the gesso and the experimentation ended up as a finished piece" whose soft features and design reflect influences from Molleno. The cape is gesso-stiffened hide and the hands are molded gesso.

SAN JOSÉ / Saint Joseph
1994
Cottonwood root, pine, homemade gesso, natural pigments, hide, piñon sap varnish, beeswax.
27 1/8 x 13 3/4 x 13 3/4 in.
Gift of the Maxwell Museum Association

San José es mi santo favorito para bultos y retablos debido a mi devoción a este santo.

Mientras Charlie daba lecciones sobre San José, "se desarrolló una fuerte historia en mi mente y empecé a verlo no sólo como una figura sagrada sino como ser humano." Observa: "Ponemos a los santos en un pedestal, pero San José tiene astillas en la mano como cualquier carpintero o santero." En esta pieza el niño Cristo es pequeño y el enfoque es sobre San José. Su cara llena refleja el estilo actual de Charlie y es el resultado de haber labrado la figura de un leño entero en vez de labrar la cabeza separada como lo tiende a hacer. La caída de la manta es de cuero de alce endurecido y curtido con yeso y sesos.

San José is my favorite santo for bultos and retablos because of my devotion to him.

As Charlie was teaching people about San José "a really robust story developed in my head and I began to see him not only as a saintly figure but as a human." He observes: "We have the saints up on a pedestal but San José had splinters in his hand like any carpenter or santero would have." In this piece the Christ child is small and the focus is on San José. The fuller face reflects Charlie's current style and is the result of carving the figure from one piece of wood rather than making the head separately as he often does. The draped part of the cloak is made from gesso-stiffened, brain-tanned elk hide.

The Romero Family

In 1987 the National Endowment for the Arts awarded Emilio and Senaida Romero a National Heritage Fellowship for their tinwork. The Romeros were recognized not only for the beauty of their work but also for teaching their children and grandchildren. "Growing up at grandma's was always work. We'd go over there and she'd always have us doing something," their granddaughter Donna says.

Anita spoke of her eighty-four-year-old father Emilio and eighty-five-year-old mother Senaida in 1994: "My parents are still involved with Spanish Market. They started in the early days when there were just about six of them who used to do it on the plaza. All of us left home at certain times in our lives, and we'd come back and there they'd be, working and creating beautiful things, just marvelous things." In the 1970s, after following careers elsewhere, Anita and her sister Marie moved back to New Mexico and with encouragement from their mother began making santos.

Leslie and Donna learned from their mother Anita and their grandmother Senaida.

En 1987 la Asociación Nacional de las Bellas Artes premió a Emilio y Senaida Romero con una Beca titulada Herencia Nacional por su trabajo en la obra de estaño. Los Romero fueron reconocidos no solamente por la hermosura de su trabajo sino también por enseñar a sus hijos y nietos. "Creciendo en la casa de mi abuela siempre había trabajo. Ibamos a su casa y siempre nos ponía a hacer algo," dice su nieta Donna.

Anita dijo de su padre de ochenta y cuatro años de edad y su madre Senaida de ochenta y cinco años de edad en 1994: "Mis padres todavía participan en Spanish Market. Ellos comenzarón cuando el mercado apenas empezaba con solamente seis vendedores participando en la venta en la plaza. Llegó el tiempo en que todos nosotros nos fuimos yendo de la casa y cuando volvíamos ahí estaban ellos, trabajando y haciendo cosas hermosas, cosas maravillosas." En los años 70, después de practicar sus carreras en otros lugares, Anita y su hermana Marie volvierón a Nuevo México y con el ánimo de su madre empezarón a hacer santos.

Leslie y Donna aprendieron de su madre Anita y su abuela Senaida.

Fui criada siempre rodeada de nichos en la casa de mi abuela, las velas encendidas todo el tiempo. Ellos simpre trabajan como pareja. Siempre que voy a su casa, están sentados a la mesa de la cocina, donde golpean y hacen toda su obra de estaño.

Growing up there were always nichos around my grandmother's house, candles lit all the time. They're always working as a couple. Every time I go to their house, they're sitting at the kitchen table, where they pound and do all the tinwork.

Donna Wright

Nuestra Señora de la Ayuda Perpétua
Our Lady of Perpetual Help
Leslie Romero Jones
1994
Pine, gesso, acrylics, wax, tin.
11 1/8 x 9 3/8 x 1/2 in.
Gift of Sunwest Bank

Un día de pronto empezó y esto es lo que le salió.

She just started one day and that's what happened. This is what came out.

Anita Romero Jones

Leslie is studying at Boise State University in Idaho. She taught herself to make santos by watching her mother Anita. "Leslie wanted to do something different and looked at Classical painting," Anita explains.

Cruz / Cross
Senaida Romero
1981
Linen, wool thread, tin, brass, glass.
33 x 21 x 1/2 in.
Loan by Anita Romero Jones

Esta es la primera cruz que mi madre hizo por sí sola. Por eso tiene mucha importancia para mí.

This is the first cross mother did all by herself. That's why it's so precious to me.

Anita Romero Jones

Senaida Romero has worked for over forty years with her husband Emilio. In 1981 she decided to make a whole piece on her own. In addition to doing the traditional colcha embroidery as she usually does, she also pounded the tin, cut the glass and made the channels.

Cruz / Cross
Donna Wright de Romero
1994
Linen, wool thread, tin, brass, glass.
14 1/4 x 8 3/8 x 1/2 in.
Gift in Memory of Mildred Catherin Plevel

De niña empecé a hacer el bordado de colcha en la casa de mi abuela. Fue para no meterme en problemas.

I first started to do colcha embroidery as a little girl at my grandmother's house. It was to keep me out of trouble.

Senaida Romero taught Donna the colcha stitch. "She drew a little flower on a piece of material and then started one of the petals and then had me go from there. I still have the original piece." The flower design is from a Mother's Day card and the cross is finished with brass studs.

Anita Romero Jones

El trabajo de santera o santero viene de una cultura muy antigua. Una de las razones de que tantos de nosotros hemos tratado de hacer santos es para mantener viva la tradición, no sólo para nosotros sino para nuestros niños y para las futuras generaciones.

The work a santera or santero does comes from a very old culture. One of the reasons that so many of us have tried doing it is to keep the tradition going, not only for ourselves but for our children and for future generations.

Santa Fe, New Mexico
June 18, 1994

Anita Romero Jones grew up in a creative family of tinsmiths but only started making santos as an adult. After following a career elsewhere she moved back to New Mexico and, encouraged by her mother Senaida Romero, began making santos: "My mother, being so involved with Spanish Market and the arts, started nudging all of us, little by little, but me she pushed." At that time "it was rough; none of us really knew about collections at the museum and there was only one book, by E. Boyd, the curator of Spanish Colonial art at the Folk Art Museum." In 1974 Anita's parents introduced her to Alan Vedder, the curator of the Spanish Colonial Arts Society Collection. He invited her to visit the Museum of International Folk Art in Santa Fe. "I went downstairs into the basement and I'll tell you tears came to my eyes when I saw what was there. He opened the basement of the museum to me and that's really where I got my start. I don't think I'll ever forget that day as long as I live."

Alan Vedder loaned her copies of fifteen retablos to try to replicate and told her, "When you finish bring them back to me, and we'll go from there." Although there was little information and she "didn't know gesso, didn't know paints," Anita experimented. When she took them back to Vedder he exclaimed, "I'll tell you one thing: Don't stop. Just keep going from here." Her next venture was trying to carve a santo.

In 1974 Anita entered Spanish Market. "I was the only woman there who was doing painted bultos. Spanish Market was there for us and it was wonderful. We got the opportunity to really learn and then have a place once a year to show our work."

Style

Vivid colors, clean lines and multimedia pieces mark Anita's contemporary style. She combines retablo painting, carved bultos and tinwork in creative ways and makes elaborate miniature altar screens. At first she tried to make things look old. She sees the main transition point in the development of her style to be when she started to add tin. "Nobody had done it before and it took off like wildfire."

Anita Romero Jones se crió en una creativa familia de hojalateros pero empezó a hacer santos sólo después de llegar a ser mayor de edad. Después de seguir su carerra en otro sitio, regresó a Nuevo México y, animada por su madre Senaida Romero, empezó a hacer santos: "Mi madre, quien siempre ha sido muy activa en las artes y el Mercado Español, empezó a empujarnos a todos, poco a poco, pero a mí me dio empujones fuertes. En aquel entonces, era difícil; ninguna de nosotras sabía de las colecciones en el museo y sólo había un libro, el de E. Boyd, conservador del Arte Colonial Español en el Folk Art Museum." En 1974 los padres de Anita le presentaron a Alan Vedder, conservador de la Colección del Spanish Colonial Arts Society. La invitó a visitar el Museo Internacional de Artesanías en Santa Fe. "Bajé al sótano y te diré que me salieron las lágrimas cuando vi lo que tenían allí. El me abrió el sótano del museo y es allí donde empecé. Creo que jamás se me olvidará ese día."

Alan Vedder le prestó copias de quince retablos para que tratara de replicarlos y le dijo, "Cuando termines devuélvemelos, y seguiremos de allí." A pesar de que había poca información y "no conocía el yeso, no conocía las pinturas," Anita empezó a experimentar. Cuando se las devolvió a Vedder, éste exclamó, "Te diré algo: no dejes de hacer esto. Sigue adelante." Su próxima empresa fue tallar un santo.

En 1974 Anita exhibió en el Mercado Español. "Era la única mujer allí que pintaba bultos. El Mercado Español estaba allí para nosotros y era tremendo. Nos daba la oportunidad de aprender y, una vez al año, de exhibir nuestro trabajo."

Estilo

Colores vivos, líneas distintas y medios múltiples marcan las piezas contemporáneas de la artista. Combina pintura estilo retablo, bultos tallados y estaño para elaborar altares en miniatura. Al principio, quiso hacer parecer viejas sus piezas. La transición principal en el desarrollo de su propio estilo fue cuando le agregó estaño. "Nadie lo había hecho anteriormente y arranco como una lumbrada."

Carving at the kitchen table Anita starts her day at five in the morning. She uses pine, aspen and basswood and likes to paint with acrylics and water colors. She does the tinwork herself.

Anita empieza su día tallando en la cocina a las cinco de la mañana. Usa pino, alamillo puro y tilo americano y prefiere pintar con acrílico y acuarela. Ella misma trabaja el estaño.

SAN MIGUEL / Saint Michael
1978
Cottonwood, gesso, acrylics, tin.
16³/₄ x 8⁵/₈ x 4¹/₂ in.
The Albuquerque Museum Purchase, National Endowment for the Arts Purchase Grant

Este San Miguel lo hice para la Feria Artesana. Hice su sombrero, espada y alas de latón.

This San Miguel was done for Feria Artesana. I made his hat, sword and wings out of tin.

Feria Artesana held in Albuquerque in the early 1980s was an important event for Anita and several other santeros. "It was fabulous! Reyes Jaramillo was terrific. She was great with the artists." This early piece was purchased by The Albuquerque Museum and was in One Space/Three Visions in 1979.

LA SEÑORA DE ESTAÑO
Tin Lady
1983
Wood, gesso, acrylics, tin.
15¹/₂ x 13³/₈ x 3 in.
IFAF / MOIFA

Mi padre estaba haciendo lámparas para un cliente y se equivocó en la medida. Después de hacer una se dio cuenta que se había equivocado y la puso sobre la máquina de lavar. En ese momento llegué yo y me la ofreció. La tomé e hice lo que todos conocen como la señora de latón.

My father was making some lamps for a customer and he read the directions wrong for the sizes they wanted. After he made the first one he realized that he had made a mistake and put it on top of the washing machine. I happened to walk in and he said, "Can you use this?" I took it and made what everybody calls my tin lady.

Nuestra Señora de Guadalupe
Our Lady of Guadalupe
1994
Basswood, gesso, acrylic, watercolors, wax.
20 x 5$^7/_8$ x 5$^1/_8$ in.
Gift of First Security Bank

Nuestra Señora de Guadalupe llegó a ser muy especial y quiero presentarla a todo el mundo. Pienso que entre más sea representada en mi trabajo más gente llegará a conocerla.

Anita se divierte haciendo imágenes de Nuestra Señora de Guadalupe pero varea la manera en que las hace. "Se cansa uno de hacerla en una sola manera y empieza uno a experimentar." Aquí el bulto tiene la corona y los rayos de estaño más pequeños. El vestido tiene un diseño intricado pintado en combinación de colores distintos.

The Lady of Guadalupe became special to me and I want everybody to know about Her. I keep thinking that the more I make of Her, maybe some pieces will get through to people who have never seen her before.

Anita especially enjoys making images of Our Lady of Guadalupe but varies the way she does them. "You just get tired of doing it one way and try something different." Here the bulto has a smaller crown and tin rays. The dress has an intricate painted design in a distinct color combination.

Marie Romero Cash

No me limito a lo tradicional. Creo que es la base de mi trabajo, pero me gusta ser más contemporánea y emprender nuevas direcciones las cuales no siempre son aceptables en el sentido tradicional.

I'm not completely tied in to traditional things. I believe they're the foundation of my work, but I like to be more contemporary and go off into different directions which aren't always acceptable in a traditional sense.

Santa Fe, New Mexico
June 8, 1994

Marie Romero Cash considers herself to be a folk artist. Working in an innovative way within a traditional, historic base, Marie creates pieces she describes as ranging from devotional to decorative: "I feel you can place my pieces on an altar, pray to them and light candles in front of them, or you can put them on your fireplace or in the corner and fill a beautiful space." She makes elaborate, often whimsical combination pieces. "That's what makes my work fun."

Marie has painted large altar screens for many churches. In 1984 Father Jerome Martínez y Alire asked her to paint an altar screen for the church at El Rito and she began doing research. "Going with him to northern New Mexico churches to see what altar screens actually were opened up a whole new world for me." Through research and working on the restoration of the altar screen at the Holy Cross Church in Santa Cruz with Alan Vedder, Marie developed skills to identify santos and the santeros who created them. In 1987 she directed a project that documented eighteenth- and nineteenth-century santos in northern New Mexico churches.

Marie speaks frankly about being a woman in a predominantly masculine field. "I get to the point where it doesn't matter any more how difficult something is, that I'm not a man and I can't do it. I just get around it. If it's a big piece and I can't cut it on the saw then I pay somebody to cut it for me and that solves my 'not being a man' thing."

Marie Romero Cash se considera artista folklórica. Trabajando en maneras innovadoras dentro de una base tradicional e hística, Marie crea piezas cuyo alcance va desde lo devocional a lo decorativo: "Creo que mis piezas se pueden poner en un altar, se les puede rezar y prender velas, o se pueden exhibir en la chimenea para llenar un espacio bonito." Hace piezas elaboradas, que frecuentemente combinan elementos caprichosos. "Eso es lo que hace mi trabajo divertido."

Marie ha pintado reredos grandes para muchas iglesias. En 1984 El Padre Jerome Martínez y Alire le pidió que pintara un reredo para la iglesia en El Rito y empezó a hacer la investigación. "El acompañarlo a iglesias en el norte de Nuevo México para ver realmente lo que era un reredo me introdujo a un nuevo mundo." Mediante la investigación y la restauración del reredo en la Iglesia de La Santa Cruz en Santa Cruz con Alan Vedder, Marie desarrolló la habilidad de identificar santos y los santeros que los crearon. En 1987 dirigió un proyecto que documentó santos de los siglos dieciocho y diecinueve en iglesias en el norte de Nuevo México.

Marie habla abiertamente sobre el hecho de ser mujer en un campo que es predominantemente masculino. "Llego a un punto donde ya no me importa lo difícil que sea algo, que no sea hombre y que no lo pueda hacer. Le doy rodeos. Si es una pieza grande y no puedo cortarla en el serruche, entonces le pago a alguien que me lo corte y así resuelvo lo de 'no ser hombre.'"

Style

Marie's style is marked by her use of intense reds, yellows and blues, the strong, distinct faces of her pieces and the "folk art" quality of her painting. She works on several pieces at once: "I do all the heads, all the bodies, all the hands, all the arms; it's just more effective for me to work that way." Sometimes two bultos come off the same piece of wood: "They are carved first in stages and then sanded together. Then they're gessoed. When I put the red on one I put the red on the other. But they're still two

Estilo

El estilo de Marie se distingue por el uso de colores brillantes como los colorados, los amarillos, y los azules, las caras fuertes distintas de sus piezas y la calidad del arte tradicional hispánico de sus pinturas. Trabaja en varias piezas a la misma vez: "Tallo todas las cabezas, todos los cuerpos, todas las manos, todos los brazos; trabajar así es más efectivo para mí." A veces dos bultos salen del mismo trozo de madera: "Se tallan primero en etapas y luego se lisan. Luego se pone el yeso. Cuando pongo el colorado a uno le

different pieces."

Marie works in a studio at her home. She uses power tools when necessary and paints with watercolors. She used to make varnish from piñon pitch but found that it took too long to dry. Now she adds pigment to matte varnish to finish her pieces.

pongo el colorado al otro. Pero todavía son dos piezas distintas."

Marie trabaja en su taller en casa. Usa herramientas eléctricas cuando necesario y pinta con acuarelas. Antes hacía barniz de trementina de piñon pero descubrió que tomaba mucho tiempo para secarse. Hoy en día combina pigmento y barniz para darle mate a las piezas.

SANTA LIBERADA
Saint Liberada
1985
Cottonwood, gesso, natural pigments.
$6^3/_4$ x 4 x 1 in.
AV / MOIFA

Me ha gustado hacer esta pieza porque representa lo que las mujeres han sufrido a través de los años. Su nombre quiere decir la Santa liberada. Llega al caso; cada mujer necesita una.

I like to make this piece because she represents what women have gone through over the years. Her name means the liberated Saint. It's fitting; every woman needs one.

This piece was made as a Christmas present for Ann and Alan Vedder, who became interested in Santa Liberada and her history on one of their many trips to Spain. They collected miniatures and particularly enjoyed this saint. "She hung over the fireplace in their home."

LA SANTA FAMILIA EN EL NICHO DE LAMINA
The Holy Family in a Tin Nicho
1987
Cottonwood, gesso, gessoed fabric, tin.
41 x $39^1/_2$ x 16 in.
The Albuquerque Museum, Gift of the Artist

Me gusta la Santa Familia porque representa algo, yo crecí viéndola y continuo viéndola hasta este día en el altar que tiene en casa. mi mamá

I like the Holy Family because it represents something I grew up with and continue to see to this day on my mother's home altar.

This is the first in a series of large, one-of-a-kind pieces that Marie makes each year for Spanish Market. The figures, made with gessoed fabric stretched over a hollow frame, are in a tin nicho that Marie designed. As a member of the Holy Family Society Marie's mother Senaida Romero has a Holy Family image in her home each month. "It's a portable shrine. She just folds it up and carries it down the street to my aunt's house."

LA SANTISIMA TRINIDAD
The Holy Trinity
1994
Cottonwood, gesso, gessoed fabric, watercolors, varnish.
$14^{3}/_{4}$ x 15 x $9^{5}/_{8}$ in.
Gift of Nedra & Richard Matteucci, Cynthia & Robert Gallegos, Chris & Al Luckett, Jr.

Por alguna razón la Trinidad representa cierta paz serenidad indicando que se ha hecho la paz con el ambiente que uno habita. Es un sentimiento de paz.

La Santa Trinidad es una imagen que ofrece un desafío particular porque tiene tres figuras. "Observarla llegar a un estado de cohesión me fascinó." Marie crea en las tres figuras adultos masculinos idénticos así como lo hacían algunos santeros de antes. Siempre pinta símbolos tradicionales de la Trinidad en las figuras. El sol representa el Padre, el Cordero representa el Hijo y la Paloma representa el Espíritu Santo. Utilizó muselina con yeso para darles a los mantos una calidad colgante y ondulante. El colorado es el color que ha visto en piezas historicas.

For some reason the Trinity represents a certain peace and serenity that I've come to terms with my surroundings. It's a peaceful feeling.

The Holy Trinity is a particularly challenging image because it has three figures. "Watching it come together is fascinating to me." Marie makes the three figures identical adult males as did some santeros from the past. She sometimes paints traditional symbols of the Trinity on the figures. The sun represents the Father, the Lamb the Son, and the Dove the Holy Spirit. She used gessoed muslin to give the draped, flowing quality to the robes. Red is a color she has seen on historic pieces.

Ramón José López

Me entrego totalmente a todo lo que hago. Creo que mis creaciones reflejan el tiempo y la atención que les doy. Trato de usar métodos y materiales de la más alta calidad.

I put a lot of myself in everything I do. I think my creations reflect the time and care that I put into them. I try to use the best quality materials and workmanship.

Santa Fe, New Mexico
September 11, 1994

Craftsman, silversmith and santero, Ramón José López makes a wide range of silver work and furniture as well as devotional images in the form of large-scale painted altar screens, carved bultos and miniature reliquaries: "I really consider myself a carpenter, a craftsman. I love to work with my hands." He sees a strong connection between spirituality and virtuosity. For him the sacred nature of the work is enhanced by careful craftsmanship.

Ramón feels that "the work is a reflection of your own beliefs and the way you see the world." He makes sacred art for churches, for the family chapel and for use in community celebrations. In 1981 he began making silver jewelry, candlesticks and chalices based on Spanish Colonial designs to enter Spanish Market. In 1984, after painting retablos and altar screens, he began to carve bultos which he often embellishes with silver attributes.

Self taught, Ramón studies Spanish Colonial art in museums and private collections. He learns by carefully examining the pieces, trying to understand exactly how they were made and experimenting, much as he assumes santeros did in the past.

Ramón is teaching his children to work using traditional iconography, tools and materials: "The children influence me as we work together because they show great enthusiasm for what they are doing. It will make me very proud someday if I see my grandchildren working in the same tradition, especially if my children taught them."

Artesano, platero y santero, Ramón José López trabaja una gama amplia de plata y muebles así como imágenes religiosas en la forma de reredos grandes, bultos tallados y relicarios en miniatura: "Más que nada me veo como carpintero, como artesano. Me gusta mucho trabajar con las manos." Ve una fuerte conección entre la espiritualidad y la virtuosidad. La naturaleza sagrada de su trabajo es realzada por su artesanía.

Ramón siente que "el trabajo es reflexión de las creencias personales y la manera en que uno ve el mundo." Hace objetos sagrados para iglesias, para la capilla de su familia y para uso en celebraciones comunitarias. En 1981 empezó a labrar joyas de plata, palmatorias y cálices basados en diseños del período Colonial Español para el Mercado Español. En 1984, después de haber pintado retablos y reredos empezó a tallar bultos los cuales frecuentemente adorna con atributos de plata.

Autodidacta, Ramón estudia el arte colonial Español en museos y colecciones particulares. Aprende examinando cuidadosamente las piezas, tratando de comprender exactamente cómo se hicieron y experimentando tal como se imagina que lo hayan hecho los santeros de antes.

Ramón les enseña a sus hijos a trabajar usando iconografía tradicional, herramientas y materiales: "Los niños me influyen mientras trabajamos juntos porque muestran tanto entusiasmo por lo que hacen. Algún día me sentiré muy orgulloso si me toca ver a mis nietos trabajando en la misma tradición, especialmente si mis hijos los han instruido."

STYLE

Ramón's style is distinguished by his use of Spanish Colonial designs and materials to create subtly innovative contemporary work. He is noted for his attention to detail and fine craftsmanship on pieces ranging in scale from miniature reliquaries to full-size altar screens. He is interested in the visual quality of hand adze carving and integrates traditional materials and techniques into his contemporary work. Particularly inspired by Rafael Aragón and the character and expression he was able to

ESTILO

El estilo de Ramón esta marcado por su uso de diseños y materiales coloniales españoles para crear trabajo contemporáneo ingeniosamente innovador. Su trabajo se destaca por su atención a los detalles y su fina mano de obra en piezas desde una escala de pequeños relicarios hasta pinturas de tamaño grande de altar. Se interesa en la calidad visual del tallado a mano con azuela e integra materiales y técnicas tradicionales en su trabajo contemporáneo. Particularmente inspirado por Rafael Aragón y el carácter

capture, Ramón also strives to create a sense of the feeling of the saint. He uses his children as models and often includes their faces as angels in his paintings. At the age of ten his son Leon, for example, was the model for the Santo Niño Perdido.

Ramón works in the studio he built in his home and surrounds himself with the work of Horacio Valdez and other santeros as well as his own and that of his children. He prefers to use traditional hand tools and natural pigments and vegetal dyes such as indigo and madder root.

y expresión que este pudo capturar, Ramón también lucha por crear un sentir provenido del santo. El usa a sus hijos como modelos y frecuentemente incluye sus caras como caras de ángeles en sus pinturas. A la edad de diez años su hijo León, por ejemplo, fue el modelo para el Santo Niño Perdido.

Ramón trabaja en el estudio que él mismo construyó en su casa rodeado con el trabajo de Horacio Váldez y otros santeros al igual que el propio y el de sus hijos. Prefiere usar sus herramientas de mano tradicional, pigmentos naturales y tintas vegetales como índigo y raíz de rubia.

JUEGO VINAGRERA DE PLATA
Silver Cruet Set
1987
Sterling silver.
Tray 9 1/2 x 5 3/4 in.
Cruets 4 x 3 x 5 3/4 in.
IFAF / MOIFA

El juego vinagrera tiene su propósito en el altar para detener el agua bendita y el vino para La Misa.

The cruet set has its purpose on the altar—to hold the holy water and wine for Mass.

Ramón designed these after a set of cruets he examined in the collections of the Museum of International Folk Art for an exhibition at the Taylor Museum in Colorado Springs. "First you have to anneal the silver to soften it. You heat it to cherry red, quench it in acid which helps remove the fire scale and then hammer the metal into the form, file it and polish it." The side handles and the round tops were cast in a carved mold made of tufa, a soft volcanic stone used by American Indians, then filed, attached and polished.

SAN MIGUEL
Saint Michael, Archangel
1987
Aspen, gesso, water soluble paints, cochineal.
28 x 16 x 10 in.
IFAF / MOIFA

Puesto que soy platero y santero quería hacer las características y las alas de plata.

Since I am a silversmith and a santero I wanted to make the attributes and wings out of silver.

San Miguel is the patron saint of soldiers and symbolizes justice and protection against evil. Here the traditional devil at Saint Michael's feet is not included because "I don't really like to make demons so I didn't put one below." Although Ramón enjoyed drawing as a young boy, learning to paint was the hardest step: "I was challenged because I never had any schooling or art classes. It was the biggest obstacle I faced." Ramón had tried acrylics but did not like working with them so he started to use natural pigments like the cochineal used here on the clothing.

La Cruz de Procesion
Processional Cross
1994
Cross: pine with sterling silver, turkey feathers, buffalo and horse tail. Crucifix: aspen, gesso, natural pigments and vegetal dyes, piñon sap varnish.
102 x 30 x 9 in.
Gift of the Lilly Foundation and Ambassador Frank Ortiz

Es contemporáneo en diseño por la cruz especial, las puntas de plata y las plumas.

Las plumas y la cola de cíbolo reflejan la cultura americana nativa y la cola de caballo refleja la cultura española. El simbolismo compartido le es importante a Ramón porque "mi mamá era mitad india, y siento que todos somos uno de un modo u otro." Su primera cruz de procesión fue hecha para una misa de reconciliación en la Catedral de San Francisco. "Pensé que esto sería un buen modo de incluir las dos culturas." La figura de Cristo está hecha en el estilo tradicional del norte de Nuevo México, en una manera que "pinta las heridas impuestas sobre su cuerpo, donde lo azotaron y el modo en que la sangre corre de las heridas en las manos y las rodillas. Los tres chorros de sangre representan la Trinidad." Las puntas de plata, labradas en un estilo contemporáneo nuevo mexicano, son menos ornamentadas que las obras de plata coloniales de Bolivia y Perú que las inspiraron.

It's contemporary in design because of the special cross, the silver tips and the feathers.

The feathers and buffalo tail reflect American Indian culture and the horsetail the Spanish one. The shared symbolism is important to Ramón because "my mother was half Indian, and I feel that we are all one in some way or another." His first processional cross was made for a reconciliation mass at Saint Francis Cathedral. "I thought this would be a good way to include both cultures." The Cristo figure is done in the traditional Northern New Mexico style in the way "it depicts the wounds inflicted on Him, where He was whipped and the way the blood flows from the wounds in the hands and knees. The three streams of blood represent the Trinity." The silver tips, done in contemporary New Mexican style, are less ornate than the Colonial silver work from Bolivia and Peru that inspired them.

La Escuelita

La Escuelita, a group of santeros from the Española Valley, get together informally to carve, share materials, tools and ideas, solve technical problems, critique each other's work and visit.

Founded in 1968 by José Benjamín López shortly after he returned from the Army, it began as a small group of friends working around the kitchen table of Ben and his wife Irene. The group rotates between the santeros' homes but often meets at Luisito Luján's in Nambé.

Many of these men have known each other since childhood and share common interests and experiences. They enjoy the carving sessions and value the conversation and friendship. Over the years this talented group has grown artistically by working together.

The members of La Escuelita: Alberto Baros, José Griego, Félix López, José Benjamín López, Le Roy López, Manuel López, Luisito Luján, Olivar Martínez, Olivar Rivera, Tim Roybal.

La Escuelita, un grupo de santeros del Valle de Española, se reúne informalmente para tallar, compartir materiales, herramientas e ideas, y para resolver problemas técnicos, evaluar su trabajo y platicar.

Fundada en 1968 por José Benjamín López poco después de haber vuelto del ejército, empezó como un grupo pequeño de amigos que esculpían alrededor de la mesa de cocina de Ben y su esposa Irene. El grupo se reúne en los hogares de distintos santeros y a veces se junta en el hogar de Luisito Luján en Nambé.

Muchos de estos hombres se han conocido desde la niñez y han tenido intereses y experiencias en común. Gozan de las sesiones de trabajo y estiman la conversación y la amistad. A través de los años este grupo de talento se ha desarrollado artísticamente mediante el trabajo en conjunto.

Manuel López at Spanish Market, 1994.

Luisito Luján beginning a bulto.

Le Roy López carving San Rafael.

Me considero afortunado en poder trabajar con estos hombres. Hace muchos años que trabajo con Luisito, Ben, Manuel y otros. Todos tienen tanto que ofrecer. Cada uno tiene idea diferente respeto a la combinación de colores, materiales y herramientas. Me gusta muchísimo lo que hago.

I consider myself fortunate that I work with these men. I've been carving with Luisito, Ben, Manuel and others for many years. Everybody has so much to offer. Everybody has different ideas about color combinations, materials and tools. I like the companionship and the good conversation. I enjoy what I do immensely.

Le Roy López, 1994

Félix López

Puesto que quiero que el espíritu de la imagen se refleje en mi trabajo, nunca se me olvida que el crear un santo es un proceso espiritual que debe hacerse con dignidad y reverencia.

Because I want the spirit of the image to be reflected in my work, I never forget that creating a santo is a spiritual process to be done with dignity and reverence.

La Mesilla, New Mexico
May 26, 1994

Santero, teacher and curator Félix López began to experiment with carving in 1976 and credits his younger brother Alejandro for encouraging him to pursue art. He grew up in a large family: "My dad was a farmer, carpenter and weaver—a hardworking man. Everything that I learned about wood, tools, animals, plants, trees—all of these things my dad taught us. He kept us busy and had high expectations for all of us." He goes on to say, "My mom is a very strong, caring, devout woman. She is a positive influence and model for the family. At eighty-six she councils her family to remain close and reminds us to 'siempre darle gracias a Dios.'"

Inspired in 1975 by his father's traditional wake, Félix recalls: "My father's casket was in the morada, placed in front of the santos which I had seen all my life at the Santa Cruz church but taken for granted. That was when the santos really came alive for me. It was such a meaningful setting; having the vigil there changed my life completely. It was afterward that I looked deeper into our culture and started to become a santero."

Félix points out that his art stems from cultural as well as spiritual experiences. He goes on to explain: "In the 70s we Hispanics and other minority groups were looking into our heritage and culture for direction and meaning and to enrich our lives." For Félix, carving has an aesthetic, psychological and spiritual dimension: "It helps me center my life. To me creating a santo is a form of prayer: carving, sweeping the chips, painting or going up to the mountains looking for pigments. That's all a prayer."

STYLE

For Félix, inspiration comes from nature, people and his everyday experiences as well as Catholic iconography: "I try to approach the image from my perspective in a way that is meaningful to me." Challenged in the process, he explains, "As a santero I'm always seeking a new way or trying to build on what I already know, to go further with my work. I try to do something that's pleasing, graceful and dignified, that someone could kneel in front of and pray. Something that's calm, that's serene." The use of

Santero, maestro y conservador Félix López empezó a experimentar con la escultura en madera en 1976 y le da el crédito a su hermano menor Alejandro por haberlo animado a seguir con el arte. Se crió en una familia grande: "Mi padre era granjero, carpintero y tejedor—hombre que siempre trabajó fuerte. Todo lo que aprendí sobre la madera, las herramientas, los animales, las plantas, los árboles—todo esto nos lo enseñó nuestro padre. Siempre nos mantuvo ocupados y esperaba mucho de nosotros." Agrega que, "mi madre es una mujer muy fuerte, bondadosa, y devota. Es una influencia positiva para la familia. A los ochenta y seis años aconseja a la familia a permancer unida y nos recuerda que debemos 'siempre darle gracias a Dios.'"

Inspirado en 1975 en el velorio tradicional de su padre, Félix recuerda, "el ataúd de mi padre estaba en la morada, colocado ante los santos, los cuales yo había visto toda la vida en la iglesia de Santa Cruz, pero que había tratado con indiferencia. Fue entonces que los santos cobraron vida. Fue una ocasión tan significante; el velar a mi padre allí cambió mi vida completamente. Después indagué con más profundidad en mi cultura, y emprendí el camino del santero."

Félix señala que su arte brota de experiencias culturales así como espirituales. Además: "En los setenta nosotros los Hispanos y otros grupos minoritarios nos acercábamos a nuestra herencia y a nuestra cultura en busca de dirección y sentido y para enriquecer nuestras vidas." Para Félix, el hacer santos tiene una dimensión estética, psicológica y espiritual: "me ayuda a centrar mi vida. El tallar un santo es una forma de rezar: el tallar, el barrer las astillas, el pintar o el subir a las montañas en busca de madera y pigmentos. Todo eso es una oración."

ESTILO

La inspiración le viene a Félix de la naturaleza, la gente y sus experiencias cotidianas así como de la iconografía católica: "Trato de acercarme a la imagen desde mi perspectiva de una manera que tenga sentido para mí." Desafiado en el proceso explica: "Como santero siempre busco otra manera de aumentar la sabiduría que ya tengo, de ir más allá con mi trabajo. Trato de hacer una imagen que sea grata, bella y digna, ante la cual alguien se pudiera ahincar y rezar. Algo calmado y sereno." El uso de pigmentos naturales

43

natural pigments not only creates the subdued colors Félix is noted for but also reflects his feeling that "it is a way of expressing my devotion, by honoring God with materials He created—the organic, the natural—especially in this time which is filled with artificiality."

crea no sólo los colores suaves por los cuales es conocido Félix, sino que también refleja su sentimiento que "es una manera de expresar mi devoción, de honrar a Dios con materias que El creó—lo orgánico, lo natural—especialmente en estos tiempos tan colmados de lo artificial."

SAN ANTONIO DE PADUA
Saint Anthony of Padua
1978
Cottonwood with pine base, commercial gesso, acrylic paints and wheat straw.
$21^1/_2$ x $8^1/_4$ x 7 in.
Collection of the Artist

Sin persona que me enseñara, empecé a tallar cabezas, manos y torsos. En esa etapa temprana, no estaba tallando con la idea de hacer santos. Simplemente ocurrió.

Not having anyone to teach me, I started carving heads, hands and torsos. At that early stage, I was not carving with the idea of making santos. It just happened.

Félix considers this of his first painted bultos to be experimental. He left earlier work unpainted, but inspired by wooden images in the churches began to paint his own pieces. Although he started with acrylics, by 1983 he had taught himself how to paint with natural pigments. "I developed my palette by trial and error."

NUESTRA SEÑORA DE GUADALUPE
Our Lady of Guadalupe
1991
Aspen, homemade gesso, indigo, mineral pigments, piñon sap resin.
$31^1/_2$ x 12 x 12 in.
Taylor Museum

Ella da fuerza a las mujeres y sirve de modelo para las mujeres hispanas, inspirándoles a ser afirmativas. También es la madre de los pobres.

She gives women strength and is a role model for Hispanic women and can inspire them to be assertive. She is the mother of the poor.

In this, Félix was experimenting with innovations based on traditional attributes. He opened the rays, the crown and the moon. "It occurred to me that it might be interesting to open up the rays. I did it and I liked it and ended up doing the moon and crown as well." The stars on the crescent moon, on the cape and dress and on the base are carved individually and attached with tiny, pegged dowels.

Nuestra Señora del Rosario
Our Lady of the Rosary
1994
Aspen, homemade gesso, indigo and mineral pigments, pine resin.
42 1/2 x 16 3/4 x 11 1/2 in.
Gift of Sunwest Bank

*Detendiéndo, simbólicamente
abrazando el mundo, faz sin
edad, ojos viendo, no mirando,
Su vista cruzando la del Niño Jesús
en forma de una cruz,
luna y estrellas iluminando
Sus pasos; deteniendo el mundo,
bendiciéndonos, Los Dos dándanos
Su amor.*

*Holding, symbolically
embracing the world
ageless face, eyes seeing,
not looking, Her sight
crossing the Child Jesus'
in the form of a cross,
moon and stars illuminating
Her steps; holding the world,
blessing us, giving us
Their love.*

Poema por/ Poem by Félix López
8/25/94

La belleza sencilla y simétrica del torso, las manos alargadas y el resplendor de la cara le dan a la figura un calidad celestial, de ultra-mundo: "Con cada santo que creo trato de no tallar la misma cara porque la cara es el enfoque principal de la imagen. Quiero que cada imagen tenga su apariencia única. Esta imagen tiene una cara larga y ojos grandes muy distintos a *Nuestra Señora de Guadalupe.*"

The simple, symmetrical beauty of the torso, the elongated hands and the radiance of her face give the figure a celestial, otherworldly quality: "With each santo I create I try not to carve the same face because the face is the center of the image. I want each of them to have their own unique look. This image has a long face and large eyes unlike *Our Lady of Guadalupe.*"

Manuel López

Nunca me preocupo sobre lo que voy a hacer. Empiezo con el trozo de madera, y lo que sale, sale. Siempre he creído que lo que le resulta a uno es lo que lleva dentro.

I never think of what I am going to make. I start with a piece of wood, and whatever comes out, comes out. I've always felt that what comes out is what you have within yourself.

Chilí, New Mexico
September 9, 1994

Manuel creates large santos that reflect the struggles and triumphs of his own life as well as the humanity of the people with whom he grew up. A Vietnam veteran, Manuel did not begin to carve until 1976. Encouraged by his brother Alejandro, he started making driftwood sculptures based on autobiographical themes. In time the figures that once conveyed such a broad range of human emotion settled into the confident and serene form of the santos which he now carves.

One of seven brothers who grew up tending to the needs of a nearly self-sufficient family farm in Santa Cruz de la Cañada during the 50s and 60s, Manuel approaches every task with energy and zeal. Still a farmer and outdoorsman, he has developed a deep understanding of how natural materials respond to human touch, care and refinement.

The son of carpenter José Inez López, Manuel developed an early appreciation and feel for wood: "Dad used to know how to do everything, and if he didn't, then he'd find out." Manuel is much the same way. His abilities to carve, mold and otherwise imbue the wood with rhythm and movement are distinguishing qualities of his work.

From his mother Eva López Rodriguez and her selfless love and devotion to her children, grandchildren and anyone else who ever walked through the doors of her home Manuel learned a "sense of heart" which he attempts to instill in his work. "Through my work, I hope to add a little more light to the world."

- Alejandro López

STYLE

Manuel creates santos that bear a strong resemblance to the people of northern New Mexico where he grew up. Their bodies are stout and their hands are large as if they had been hard at work. Their expressions range from unmovable strength and determination to extreme kindness and compassion. "I want for people to remember that the life that we are living is for real and that we only get one chance to live it." Most of the santos which he chooses to carve are associated with dramatic lessons and stories.

Manuel crea santos grandes que reflejan las luchas y los triunfos de su vida así como los de la humanidad de la gente con que se crió. Veterano de la Guerra de Vietnam, Manuel no empezó a esculpir santos hasta 1976. Animado por su hermano Alejandro, empezó a hacer esculturas de madera flotante sobre temas autobiográficos. Dentro de poco las figuras que antes comunicaban una escala tan amplia de emoción humana se convirtieron en la forma serena de los santos que ahora talla.

Uno de siete hermanos dedicados a proveer las necesidades de una granja familial auto-suficiente durante los cincuenta y los sesenta en Santa Cruz de la Cañada, Manuel se acerca a cada tarea con energía y entusiasmo. Granjero y hombre del campo, ha desarollado una profunda comprensión de cómo responden las materias naturales al tacto, el cuidado y el refinamiento humano.

Hijo del carpintero, José Inez López, Manuel desarrolló desde joven intuición y aprecio por la madera: "Papá sabía hacerlo todo, y si no lo sabía, lo descubría." Manuel es como su padre. Su destreza en la escultura le imparte a su trabajo el ritmo y el movimiento que son las calidades distintas de su trabajo.

De su madre Eva López Rodríguez y su amor desinteresado y su devoción a sus hijos, nietos y cualquier otra persona que pase por las puertas de su hogar, Manuel heredó su "sentido de corazón" que trata de impartir a su trabajo. "Mediante mi trabajo, espero traer un rayito más de luz al mundo."

ESTILO

Manuel crea santos que se parecen fuertemente a la gente del norte de Nuevo México donde él se crió. Son de aspecto fuerte y de manos grandes como si se hubieran pasado toda la vida trabajando. Las expresiones de sus santos abarcan todas las emociones humanas desde la fuerza y convicción invencibles hasta los extremos de la dulzura, ternura y compasión. "Quiero que al verlos la gente recuerde que la vida que llevamos no es un juego sino que sólo tenemos una oportunida para vivirla." La mayoría de sus santos

He likes to stay with each piece a while and really experience the process of fashioning it. "The wood has an inner life to which I respond. I am always surprised by what comes out," he says.

He prepares his own gesso and extracts his colors from local minerals and clays. These he applies in thin layers until he achieves rich but subtle colors and smooth surfaces.

son asociados con cuentos y lecciones dramáticos.

Prefiere demorarse con cada una de sus piezas y experimentar profundamente el proceso de creación. "La madera posee una vida interior que despierta algo en mi ser. Siempre me quedo maravillado por lo que sale," dice Manuel.

El mismo prepara su yeso y extrae sus propios colores de los minerales y barros de la localidad. Aplica los colores en varias capas hasta obtener la intensidad deseada.

SAN MIGUEL / Saint Michael
1978
Aspen, acrylic paints
19 x 10 1/2 x 7 1/2 in.
The Albuquerque Museum

Este San Miguel es una pieza personal y casi autobiográfica. Su postura es una de prepararse para entrar en lucha, así como lo hice yo durante la guerra de Vietnam. Fue una manera sin riesgo de exponer mis sentimientos.

This San Miguel is a personal and almost autobiographical piece. His posture is one of getting ready to go into battle, much like I did during the Vietnam war. It was safe to bring out my feelings in this way.

The focus of this piece is on San Miguel who is still fighting. Manuel sees this early piece as very experimental. He was trying different woods, but not knowing about natural colors at the time, painting with acrylics.

LA SAGRADA FAMILIA / The Holy Family
1992
Aspen, homemade gesso, natural pigments.
45 1/2 x 22 1/2 x 1 1/2 in.
Loan from Martina López Ellington

Ambos padres detienen al niño. Pensé en Jesús, cuando se perdió en el templo y causó tanto disgusto. Es la responsabilidad de los padres guiar a sus hijos; por eso creo que es tan importante.

Both the parents are holding the child. I thought about Jesus when he got lost in the temple and they were so upset with him. It's the responsibility of the parents to give guidance; that's why I feel it's so important.

Concerned about injuries to his shoulder, Manuel began painting retablos five years ago. "I'll still work the wood but it won't be as strenuous. I always say to myself I'm okay as long as I'm working."

SAN MIGUEL / **Saint Michael**
1992
Aspen, homemade gesso, natural pigments.
44 1/8 x 30 1/8 x 19 in.
Loan from the Artist

Sólo con ver este nuevo, San Miguel ya ha hecho batalla, está más relajado. No le teme al diablo; ya no está luchando. Yo también he logrado la paz interior.

En su San Miguel más reciente, la batalla entre el Bien y el Mal ya se ha ganado. El diablo yace derrotado a los pies del santo que ahora detiene la balanza que nos recuerda que el bien en la vida pesa más que el mal. Aquí hay tranquilidad, y la cara de San Miguel tiene una calidad segura y sin miedo.

Just looking at the new one, San Miguel has done that battle already, he's more relaxed. He's not afraid of the devil; he's not fighting any more. I'm very much at peace with myself now.

In this most recent San Miguel the battle between good and evil has already been won. The devil lies defeated at the feet of the santo who now holds a balance reminding us that the good in life outweighs the bad. There is a calm, fearless and reassuring quality to San Miguel's face.

JOSÉ BENJAMÍN LÓPEZ

Las experiencias de la vida me han ayudado en la creación de mi arte, porque he tenido una vida difícil. Creo que esto queda claro en mi trabajo. Mi meta no es pintar retratos bonitos para cualquier persona. Simplemente hago lo que me sale naturalmente.

My life experiences have helped me in the creation of my artwork, because it's been like a hard life. I think it shows in my work. I don't try to go and paint a pretty picture for anybody. I just do what comes out naturally.

Española, New Mexico
August 10, 1994

Artist, santero and sculptor, José Benjamín López creates contemporary sculpture, barbed wire pieces and abstract forms as well as traditional santos. Ben makes devotional images for his family and friends and keeps many of his santos in a shrine that he built in his home. Noted for his larger-than-life-size Cristo figures with graphic treatment of the wounds, he says that "sometimes it's hard to make carvings like these because people don't have any room for them. They don't want to see it; it hurts to see what Jesus went through but I think it's more true to life." Other works show his concern for beauty, which comes through in the serene faces and graceful lines of his carvings of Our Lady of Guadalupe, Santa Barbara and the Holy Family.

Born in Canjilón, New Mexico, Ben grew up near his grandparents in Española. He began making art as a boy for the family's modest home. He stresses the interest of his art teachers and the encouragement of his mother Victoria as essential to his development as an artist.

In 1974 Ben decided to quit his job and devote himself full time to creating artwork; for him "it's real gratifying to work on these pieces because at first when you're starting on them it seems like they're not going to come out and you're really struggling and then finally you start getting a shape. You're happy when you finish something and it looks nice and you feel good about yourself." The lives of Ben and his wife Irene, a weaver, center around artistic activity. They have constructed a creative environment for their family, a home and a studio which are filled with looms, carving tools and works of art. "We encourage our children to spend their time making art they enjoy."

Style

Ben's style is based on the monumental scale, bold colors and sculptural quality of his work. One of his first santos, made in the mid-1960s, was a Saint Francis influenced by a carving from Mexico. He went on to make contemporary abstract sculptures before beginning traditional New Mexico style santos, which he considers to be unique. He is grateful to Horacio Valdez for encouraging him to "get into the New Mexico style. I hadn't seen the beauty of the santos in Santa Cruz church or in the

Artista, santero y escultor, José Benjamín López crea escultura contemporánea, piezas de alambre de púas y formas abstractas así como santos tradicionales. Ben crea imágenes devocionales para su familia y sus amigos y guarda muchos de sus santos en un santuario que construyó en su hogar. Reconocido por sus bultos de Cristo que suelen ser más grandes que figuras vivas y que se distinguen por el tratamiento gráfico de sus heridas, dice que "a veces es difícil crear piezas como éstas, porque la gente no tiene sitio para ellas. No quieren verlas; duele ver lo que sufrió Jesús pero yo creo que conforman a la realidad." Otras obras demuestran su preocupación por la belleza, que se manifiesta en las caras serenas y las líneas bellas de las figuras de Nuestra Señora de Guadalupe, Santa Bárbara y la Sagrada Familia.

Nacido en Canjilón, Nuevo México, Benjamín se crió a poca distancia de sus abuelos en Española. Empezó a crear arte de joven para el humilde hogar de su familia. Enfatiza que el interés de sus maestros y el aliento de su madre Victoria fueron esenciales a su desarrollo como artista.

En 1974 Benjamín decidió dejar su empleo y trabajar tiempo completo en su arte. Dice, "es muy grato trabajar en estas piezas porque en primera instancia cuando uno empieza su trabajo parece que no va a salir bien y hay forcejeo y en fin empieza a emerger la forma. Se pone uno contento cuando termina algo y tiene buena forma y se siente uno bien." La actividad artística es central a las vidas de Ben y su esposa, Irene, una tejedora. Han construído un ambiente creativo para su familia, un hogar y un taller lleno de telares, herramientas para tallar y obras de arte. "Animamos a nuestros hijos a pasar su tiempo creando el arte que tanto les gusta."

Estilo

El estilo de Benjamín se basa en una escala monumental, colores audaces y la calidad escultural de sus trabajos. Uno de sus primeros santos, creado a mediados de los sesenta, fue un San Francisco influído por la escultura de México. De allí continuó con esculturas contemporáneas abstractas antes de empezar santos al estilo Nuevo Mexicano tradicional, los cuales considera únicos. Le agradece a Horacio Valdes el haberlo alentado a "entrarle al estilo Nuevo Mexicano. Yo no había visto la

Santuario, but to see Horacio working in that style gave me more confidence to work in that style too." Speaking of the evolution of his style he explains: "You start copying and you start branching out. Then you try a few original pieces, creative pieces. Finally you start developing your own style and you just go with it. I think it's really just now that I'm getting to finally do my style."

Ben carves in his home and under the portal in his yard. He uses commercial gesso with a binding material he makes himself, oil and a combination of lemon oil and linseed oil for the finish.

belleza de los santos en la iglesia de Santa Cruz o en el Santuario, pero al observar a Horacio trabajar en ese estilo me sentí capaz de trabajar en ese estilo también." Al hablar de la evolución de su estilo explica: "Empieza uno imitando y termina extendiéndose. Luego experimenta con unas cuantas piezas originales, piezas creativas. En fin termina uno desarrollando su estilo propio y sigue adelante. Creo que apenas ahora estoy alcanzando un estilo propio."

Benjamín talla en su casa y debajo del portal en su patio. Usa yeso comercial con una materia aglutinante que él mismo hace, pinturas de óleo y una combinación de aceite de limón y aceite de linaza para los últimos toques.

Cristo Crucificado / Crucifix
1969
Russian olive, black walnut.
$73^{1}/_{4}$ x $27^{1}/_{2}$ x $6^{5}/_{8}$ in.
Loan from Mr. & Mrs. Alberto López

Fue algo espontáneo. No tuve que hacerlo para nadie puesto que lo estaba haciendo para nosotros mismos. Tenía libertad de hacer lo que quería.

It was kind of spontaneous. I didn't have to make it for anybody since I was making it for our own use; I could be free and do whatever I felt like doing.

One of the first carvers to work with Russian olive, Ben made the crucifix out of one piece of wood: "The grain is real unusual because the grain in the hair, goes with the hair, the grain in the ribcage goes with the ribcage, and then the grain in the knees goes with the knees. This was unexpected; I didn't know it was going to come out until I oiled it." The cross is black walnut.

La Sagrada Familia / The Holy Family
1984
Cottonwood, gesso, oil paints.
$25^{5}/_{8}$ x $18^{1}/_{2}$ x $11^{1}/_{8}$ in.
Loan from Victoria López

Me dio mucho gusto esculpirlos porque San José es carpintero y trabaja con las manos. Es posible que la Virgen María haya trabajado con lana y el niño Jesús probablemente se metía en todo.

I enjoyed carving them because San José is a carpenter and works with his hands. The Virgin Mary may have worked with wool and the baby Jesus probably got into everything.

Ben sees the Holy Family as an example of family unity that is needed in these times and as a guide for his own life. Here Mary presents her family and gestures toward the Baby Jesus to suggest His importance. He holds a globe that represents the spread of Christianity. Ben's style is distinguished by the pronounced hands and feet.

Santa Bárbara / Saint Barbara
1994
Cottonwood, oil paints, lemon and linseed oil, wool, natural dyes.
31 1/4 x 25 3/4 x 12 1/2 in.
Gift of Sunwest Bank

La vestí de campesina porque siendo que era princesa, cuando su padre la encerró en la torre, no creo que la haya dejado vestida en ropas de princesa.

Santa Bárbara está en un nicho y la torre y los relámpagos asociados con ella aparecen pintados en el fondo. Las esposas indican que fue prisionera. Irene López hizo las cortinas de lana cardada a mano y pintada con cochinillo.

I put her in a peasant dress because being that she was a princess, when her dad locked her up in the tower, I don't think he let her wear princess garb.

Santa Barbara is placed in a wooden nicho and the tower and lightning associated with her are painted on the background. The handcuffs indicate she was a prisoner. Irene López made the curtains from hand spun wool, dyed with cochineal.

❊

Santa Bárbara doncella
Que en el cielo fuistes
 estrella
Protéjenos de los
 rayos
Y de las centellas

Maiden Saint Barbara
Who in the heavens was
 like a star
Protect us from
 lightning
its bolts and harm

Prayer to Santa Barbara invoked during thunderstorms / Oración a Santa Bárbara invocada durante tormentas.

Le Roy Joseph López

Nunca me había dado cuenta de lo artístico que son los santos hasta que no empecé a tallarlos; entonces empecé a apreciarlos aún más. Tenemos una cultura artística muy rica, aquí mismo dentro de nuestra comunidad.

I never realized how artistic the santos were until I started making them; then I began appreciating them more. We have a rich culture of art, just within our own community.

Santa Cruz, New Mexico
May 16, 1994

Artist and santero Le Roy López carves to have art for himself. He finds it "satisfying to get a piece of wood, which is maybe of little worth, and convert it to something of value, something that's pleasing not only to your eye but to your mind. A lot of times these pieces are aesthetically pleasing, so they make somebody relax just by looking at them." When he creates his art he strives to have an impact. "If my work gets a reaction, I feel that I've accomplished what I wanted, even if it's not a positive reaction."

Le Roy has been interested in the arts since elementary school. In 1976, encouraged by his brother José Benjamín, he began to carve: "I'd seen Benjamín and I'd think to myself, I can do that. So one day I expressed the feeling that I could do it, and he handed me a piece of wood and said I could use his tools. I started and I haven't stopped."

Le Roy enjoys all aspects of the process beginning with the search for materials. "It's like a ritual going to look for wood or clay. You start out and hope you find a unique piece of wood to carve or unusual veins of color to use for pigment." After a carving is roughed out detailing presents the challenge. "You can take the process to a higher level and that is where I struggle to finish the piece to get it nice and smooth." When a carving is close to complete he puts in extra time on the finishing because "you can always take it one step further."

Artista y santero Le Roy López talla para tener arte. Le "satisface tomar una pieza de madera, que en si tiene poco valor, y convertirla en algo de valor, algo que es agradable no sólo para el ojo sino también para la mente. Muchas veces estas piezas son estéticamente agradables, así que nos pueden relajar simplemente al contemplarlas." Cuando crea su arte trata de crear algo que tenga impacto. "Si mi trabajo suscita alguna reacción, siento que he logrado lo que quería, aunque no sea una reacción positiva."

Le Roy se ha interesado en el arte desde la escuela primaria. En 1976, animado por su hermano José Benjamín, empezó a tallar: "Había visto a Benjamín y me decía a mí mismo, yo puedo hacer eso. Así que un día expresé el sentimiento que yo lo podía hacer, y me dio una pieza de madera y dijo que podía usar sus herramientas. Empecé y no he dejado de hacerlo desde entonces."

A Le Roy le encantan todos aspectos del proceso empezando con la búsqueda de materiales. "Es como un rito, el buscar la leña o el barro. Emprendes el viaje y esperas encontrar una pieza única de leña para tallar o venas pequeñas de color que rinden pigmento." Después de hacer una forma tosca, el tallar los detalles ofrece un desafío. "Se puede llevar el proceso a un nivel más alto y es allí donde lucho por terminar la pieza para que salga bien lisa." Cuando está por terminar el bulto, le da tiempo adicional a los últimos toques porque "siempre se puede llevar un paso más allá."

Style

Le Roy prefers to carve cottonwood because of the controllability "and the detail you get from it. A lot of times aspen is too soft. My style is based on simple lines, soft colors, and facial expression. I'm trying to be lifelike with the faces. I think that once you can get an expression into a piece, you'll have a style." Over the years Le Roy's style has changed. He started "doing elongated forms with real big hands" and is now experimenting with multi-figure pieces. "The style I have just crept up on

Estilo

Le Roy prefiere tallar la madera de álamo porque se controla con más facilidad "y rinde mejor detalle. Con frecuencia el alamillo es demasiado blando. Mi estilo se basa en líneas sencillas, colores suaves, y la expresión de la cara. Trato de crear caras que parecen estar vivas. Creo que una vez que se le inserta la expresión a la pieza, se logrará un estilo propio." A través de los años el estilo de Le Roy ha cambiado. Empezó "labrando piezas alargadas con manos grandes," y ahora está experimentando con varias piezas

me. I haven't tried to control it. I just let my hands work and that's what comes out."

Le Roy now uses natural pigments which he mixes with egg yolk and vinegar. He adds joint compound to commercial gesso and uses piñon pitch and grain alcohol as a finish.

de escultura. "El estilo que tengo me ha llegado inesperadamente. No me he esforzado por controlarlo. Simplemente permito que trabajen mis manos y que salga lo que salga."

Le Roy ahora utiliza pigmentos naturales que mezcla con yema de huevo y vinagre. Le añade "joint compound" al yeso comercial y usa resina de piñon y alcohol para los últimos toques.

San Pedro / Saint Peter
1977
Cottonwood, pine, gesso, acrylics, mulberry juice.
$20^3/_4$ x $10^1/_2$ x $7^7/_8$ in.
Loan from Victoria López

Esta pieza fue tallada para mi madre Victoria para que la use para celebrar el día de San Pedro.

This piece was carved for my mother Victoria to use to celebrate Día de San Pedro.

San Pedro is the patron saint of the community where Victoria lives. The santo was made for the celebration on May 15. Le Roy's family made a shaded area with cottonwood branches and put the santo inside with candles. "We had a feast and friends would come over, spend the day there. My grandmother sometimes would sing alabados in the shaded area."

El Quinto Dolor de María
Mary's Fifth Sorrow
1993
Aspen, gesso, natural pigments.
$24^1/_2$ x 15 x $6^1/_2$ in.
IFAF, MOIFA

La crucifixión es el quinto dolor de María, y el enfoque es sobre Ella. La cara tiene mucha expresión.

The crucifixion is Mary's fifth sorrow, the focus is on Her. The face has a lot of expression.

The wood for each figure was given to Le Roy by different carvers from La Escuelita. He explains: "I had seen a Lady of Sorrows alone and was impressed by her beauty. When I made one she didn't look complete by herself and so I made the crucifix. Even then she still didn't look complete until I made Saint John."

Nuestra Señora de Guadalupe
Our Lady of Guadalupe
1992
Cottonwood root, aspen, gesso, natural pigments.
23 1/2 x 11 3/4 x 7 1/2 in.
Gift of the Maxwell Museum Association

Cuando vi por primera vez la madera, supe que la forma estaba presente. Algunas piezas salen tan sencillamente y con fluidez. Esta es una de esas piezas fáciles. Más que nada me gusta la cara, se ve tan triste. Es una cara bonita.

Este santo le recuerda su niñez a Le Roy. Fue inspirado en una ilusión óptica de la Virgen en un piedra que vio cuando su familia visitó Canjilón, Nuevo México. La corona es de una pieza de raíz de alamo; la base y las llamas de alamillo. El color rosado es una combinación de cochinillo, pigmento rojillo y blanco de cerca de Abiquiú. Los verdes son de tintura vegetal, y de barro verde claro y blanco. El azul es índigo y los amarillos barro.

When I first saw the piece of wood I knew it was in there. Some pieces come out just so easy and flowing. This is one of those easy pieces. I particularly like the face, sad it seems like. To me it's a real pretty face.

This santo recalls Le Roy's childhood. It was inspired by an optical illusion of the Virgin on a rock that he saw during family visits to Canjilón, New Mexico. The carving is made from a piece of cottonwood root; the base and the flames are aspen. The pink is a combination of cochineal, light red dirt and white pigment from near Abiquiú. The greens are made from vegetal dye and light green and white clay. The blue is indigo and the yellows clay.

57

Luisito Luján

Hay que tener ganas; hay que hacerlo con corazón. A veces despierto por la mañana con ganas de empezar a tallar.

You have to be in the mood; you have to put your heart into it. Sometimes I wake up in the morning and feel like doing a piece.

Nambé, New Mexico
June 16, 1994

Carving is an expression of santero Luisito Luján's devotion "because religion has played an important role in my life." He carves each day and says that the process gives him energy. He describes a feeling like meditation when his mind is focused on creating a santo: "Carving is a form of prayer." Through his work he hopes to "bring about an awareness in other people of religion and the lives of the saints."

Although Luisito now makes santos for churches, he started by making jewelry and doing relief-like carving on wooden panels of landscapes and secular scenes on retablos. He began making santos in the 1970s, at a time when there were very few santeros working. He feels it is important that people see how the santeros are keeping up the culture: "It makes me feel good. The art was dying out at one time and it's nice that we are coming back to this tradition."

Contemporary santos involve more work, but "the old ones are more beautiful to me. The old santeros used to rough out the bulto and put the gesso on and then carve the gesso. Now you put more carving on the piece." Inspired by Rafael Aragón whom he describes as "my idol I guess," Luisito focuses on expression in the faces.

Luisito has helped many young santeros learn to carve and is proud of their work. He has been carving with La Escuelita since 1976 and enjoys the friendship and company: "We are like a family and help each other in whatever way we can." As Félix López says: "We get inspired when we go to Luisito's to carve. He imparts a sense of energy and high spirits."

La escultura de santos es una expresión de la devoción del santero Luisito Luján "porque la religión ha sido importante en mi vida." Talla cada día y dice que el proceso le da energía. Describe un sentimiento parecido a la meditación cuando dirige toda su atencíon mental a la creación de un santo: "El tallar es una manera de rezar." Por medio de su trabajo espera "hacer a otros conscientes de la religión y de las vidas de los santos."

Aunque Lusito ahora hace santos para las iglesias, empezó haciendo joyería y tallando paisajes en relieve sobre madera y escenas seculares en retablos. Empezó haciendo santos en los setenta, momento en que había pocos santeros. Le parece importante que se dé cuenta la gente de cómo es que los santeros están conservando la cultura: "Esto me hace sentir bien. Era un momento en que el arte estaba moribundo y me complace saber que estamos volviendo a esta tradición."

Los santos contemporáneos requieren más trabajo, pero "los antiguos me parecen más bellos. Los santeros de antes hacían un forma tosca del bulto, le ponían yeso y luego tallaban en el yeso. Ahora hay que tallar la madera más que antes." Inspirado en el trabajo de Rafael Aragón a quien describe como "tal vez mi ídolo," Luisito le presta mucha atención a la expresión de las caras.

Luisito ha ayudado a muchos santeros jóvenes a aprender a tallar y le da orgullo su trabajo. Desde 1976 ha tallado con los miembros de La Escuelita y le complace la amistad y la compañía: "Somos como familia y nos ayudamos de cualquier manera posible." Como dice Félix López, "Nos da inspiración cuando vamos a casa de Luisito a tallar. Imparte un sentido de energía y mucho ánimo."

Style

Luisito makes small, detailed bultos and describes his carving style as inspired by Rafael Aragón. For him the faces are the most important, especially the eyes and the mouth: "I like to put a personality into each piece and to make a different expression." Although working within a traditional framework Luisito enjoys innovation. He is known for adding modern attributes to his santos. He introduced carved retablos with elaborate trim which he stains but leaves unpainted to highlight the

Estilo

Luisito hace bultos pequeños y detallados y describe su estilo escultural como uno inspirado por Rafael Aragón. Para él las caras son lo más importante, especialmente los ojos y la boca: le gusta darle personalidad a cada pieza y expresión distinta. A pesar de que trabaja dentro de un marco tradicional, Luisito goza de la innovación. Se conoce por los atributos modernos que les agrega a sus santos. Introdujo retablos tallados con ornamentos elaborados que tiñe pero que deja sin pintar para destacar la belleza del

beauty of the grain.

 He carves in his home using chisels and a pocket knife and enjoys working with "a lot of colors." Recently he began to experiment with natural pigments and homemade gesso.

grano.

 Talla en su hogar usando escoplos y una navaja de bolsa y le encanta trabajar con "muchos colores." Recientemente empezó a experimentar con pigmentos naturales y yeso hecho a mano.

Nuestra Señora de los Dolores
Our Lady of Sorrows
1979
Aspen, commercial gesso, acrylics, walnut oil.
$16^{1}/_{4}$ x $5^{3}/_{4}$ x $5^{3}/_{4}$ in.
The Albuquerque Museum, Gift of Mrs. A.V. Engel, Jr., in memory of A. Victor Engel, Jr.

Me gusta trabajar sobre esa pieza, no sé por qué. Me hace sentir un poco triste. La memoria vuelve a los tiempos de antes.

I like to work on that piece, I don't know why. It makes me feel a little bit sad. Your mind goes back to that time.

 Luisito has made many versions of this image and likes "to do something different each time. This was the first Lady of Sorrows I carved. The more you do them the better they come out." This piece was used on a brochure for Feria Artesana.

San José / Saint Joseph
1982
Pine, walnut stain.
$24^{1}/_{2}$ x 15 x $1^{1}/_{2}$ in.
IFAF / MOIFA

Los retablos tallados son difíciles de hacer. Cuando se consigue una buena pieza de madera no quiere uno dañarla, así que trabaja con mucho cuidado.

Carved retablos are hard to make. When you get a good piece of wood you don't want to ruin it so you work very carefully.

 Luisito was one of the first santeros to make carved retablos and to put carved trim around the border. He likes to make San José because he is the patron saint of carpenters and fathers.

VIERNES SANTO / Good Friday
1994
Aspen, pine, homemade gesso, natural pigments, piñon sap varnish.
27³/₈ x 14¹/₂ x 4³/₈ in.
Gift of the Maxwell Museum Association

Durante la temporada de la Cuaresma trabajo sobre piezas como Nuestra Señora de los Dolores, Cristo o Jesús Nazareno.

Aquí María se representa como Nuestra Señora de los Dolores al pie de la cruz con San Juan a su lado. Luisito hizo el vestido a la moda de los santos antiguos y señala que "se podría representar con siete espadas, por sus siete dolores" como se podría haber hecho en el pasado. La roseta al pie de la cruz y el diseño floral son innovaciones: "Me dieron ganas de ponerlas allí para que fuera distinta a las otras."

I work on pieces like Our Lady of Sorrows, Cristo or Jesus of Nazareth during the Lenten season.

Here Mary is shown as Our Lady of Sorrows at the base of the cross with Saint John on the other side. Luisito made her dress in the style of the old santos and points out that "she could also be shown with seven swords for the seven sorrows" as might have been done in the past. The rosette at the base of the cross and the floral design are his innovations: "I just felt like putting it there so it would be different from the other ones."

The López Family of Córdova

The López family has been woodcarving for five generations. In 1917 José Dolores López began carving while his son was away at war. By the 1920s he was selling his work to tourists. His son George López taught Sabinita and they worked together for many years. José Dolores' younger son Rafael, also a fine woodcarver, and his wife Precide taught their daughter Gloria. The tradition continues as Gloria and Sabinita teach their children and grandchildren.

La familia López lleva cinco generaciones tallando madera. En 1917 José Dolores López comenzó a tallar mientras su hijo servía en la guerra. Ya para los veinte había empezado a vender su trabajo a turistas. Su hijo George López fue maestro de Sabinita y trabajaron juntos durante muchos años. Rafael, el hijo menor de José Dolores, también un buen santero, y su esposa Precide instruyeron a su hija Gloria. La tradición continúa a medida que Gloria y Sabinita les enseñan a tallar a sus hijos y nietos.

George López
1900-1993

George López was one of José Dolores López's sons. He was a member of the Penitente Brotherhood for many years. In 1952 he quit his job in Los Alamos to carve full-time and later opened a shop near his home. He made santos to sell mostly to visitors.

He is especially known for his innovative style of chip-carving and has participated in numerous exhibitions nationwide.

George López fue uno de los hijos de José Dolores López. Fue miembro de la Fraternidad de Penitentes por muchos años. En 1952 dejó su trabajo en Los Alamos para tallar tiempo completo, y después abrió un taller cerca de su casa. Hizo santos para vender a los turistas.

Es conocido especialmente por su estilo innovador de tallado en hojuelas y ha participado en exhibiciones de gran difusión.

LA HUIDA A EGIPTO / Flight into Egypt
George López
15 x 20 x 12 in.
SCAS / MOIFA

Es un placer ver a mi familia y mis nietos haciendo el trabajo que nos legaron mi padre y mi abuelo.

It is a joy to see my family and my grandkids doing this work that my father and my grandfather left us.

Sabinita López Ortiz

Work by Sabinita's adult children, Lawrence, Elvis and Amy, is shown here. They carve in their spare time after work and they sell their pieces in Sabinita's shop.

ARBOL DE LA VIDA "TENTACIÓN"
Tree of Life "Temptation"
Amy Ortiz–Turk
1994
Aspen, cedar.
$18^3/_4$ x 9 x 7 in.
Gift of Sunwest Bank

SAN FRANCISCO DE ASIS
St. Francis of Assisi
Lawrence Andrew Ortiz
1994
Aspen, cedar.
12 x $14^1/_2$ x 9 in.
Gift of Sunwest Bank

SAN PASQUAL
Elvis Ortiz
1994
Aspen, cedar.
$15^3/_4$ x 5 x 7 in.
UNM Maxwell Museum

GLORIA LÓPEZ CÓRDOVA

Quiero ser conocida por mi trabajo propio, por mis ideas propias. Todo lo que hago, lo hago tal como lo veo.

I want to be known for my own work, my own ideas. Everything I make, I make the way I see it.

*Córdova, New Mexico
September 5, 1994*

Gloria López Córdova is from the prominent López family of Córdova, a community recognized for its carving. As a young woman she entered the predominantly male world of carving and became a santera in her own right. In 1978 she opened her own shop, where she works in the early morning when she is fresh and can concentrate. "It gives me pleasure, peace of mind because it's just me and whatever I'm carving. I challenge myself. It makes me feel good. I have to be very, very careful and have a lot of concentration on my pieces because if I make a mistake I can't cover it up. I have to start all over again."

Gloria learned to carve from her father Rafael López, who had learned from his father José Dolores López. Gloria recalls that after finishing her chores and homework she would help her parents. "What you start is sanding, but then curiosity makes you want to get the knife. I got started doing small things, little squirrels, birds and then I just kept on going to bigger pieces." She learned the detail work from her mother Precide López: "It was the women who did the sanding and detail work." Her mother emphasized the importance of quality and detail. Gloria taught her children Evelyn, Gary and Rafael to carve. She is now teaching her grandchildren Veronica and Miguel in the same way.

Through her carving Gloria has made many friends who have helped her through the grief caused by the death of her son Gary in 1987. Unable to work, she was approached by a friend who asked that she make a Noah's Ark to raise money for a children's hospital. Encouraged, she made the piece but could not continue working. "I didn't have peace within myself until I made a Lady of Light. I made it in memory of Gary. That's when I found the peace to carry on my work. I was crying and carving, but finally, I made it."

STYLE

Gloria describes her style as a traditional one "like my grandfather José Dolores López and my parents. It's the one that's been in the López family, but my santos are in my own style." She is well known for the finished quality and detail of her work. The size, spacing and depth of the cut of design elements depend on the placement of the motifs and must be done in proportion to the shape of the figure. The fine, even quality of the design leads people to ask, "Do you have a stamp?" Gloria

Gloria López Córdova es de la prominente familia López de Córdova, comunidad reconocida por su arte de madera tallada. De joven entró al mundo masculino de tallar y llegó a ser santera destacada. En 1978 instaló su taller, donde trabaja en las primeras horas de la mañana cuando se siente alerta y puede concentrar. "Me da placer y siento paz porque me encuentro sola con mi trabajo. Me desafío. Y me siento bien. Tengo que tener mucho cuidado y concentrar mi atención sobre mis piezas porque si hago algún error no se puede cubrir. Tengo que empezar de nuevo."

Gloria aprendió a tallar de su padre Rafael López, quien había aprendido de su padre, José Dolores López. Gloria recuerda que después de terminar sus quehaceres y tarea de casa les ayudaba a sus padres. "Se empieza lisando, pero la curiosidad le hace a uno querer tomar la navaja. Empecé haciendo cosas pequeñas, ardillitas, pájaros, y luego seguí tallando piezas más grandes." Aprendió a detallar de su madre Precide López: "Eran las mujeres las que lijaban y hacían el trabajo detallado." Su madre hacía hincapié sobre la importancia de la calidad y el detalle. Gloria les enseñó a sus hijos Evelyn, Gary y Rafael a tallar. Ahora les está enseñando a sus nietos Verónica y Miguel de la misma manera. A través de su escultura ha conocido a muchos amigos que le han ayudado a aguantar el sufrimiento de la muerte de su hijo Gary en 1987. Como no podía trabajar, se le acercó un amigo pidiéndole que le hiciera una Arca de Noa para recaudar fondos para un hospital de niños. Animada, hizo una pieza pero no pudo continuar. "No llevaba una paz dentro de mí hasta el día en que hice a Nuestra Señora de la Luz. La hice en memoria de Gary. Fue entonces que encontré la paz que me permitió seguir con mi trabajo. Lloraba y tallaba, pero por fin, la terminé."

ESTILO

Gloria describe su estilo como un estilo tradicional, "Como el de mi padre José Dolores López y mis padres. Es el que ha permanecido en la familia López, pero mis santos representan mi estilo propio." Tiene fama por la calidad y el detalle de su trabajo. El tamaño, el espacio y la profundidad de las tajadas de elementos diseñados dependen de la ubicación de los motivos y todo se debe hacer en propoción a la figura. La calidad fina y uniforme lleva a la gente a preguntar, "Tienes una estampa?" Gloria explica,

explains, "No, it's not a machine."

She credits some of the appeal of her work to careful sanding. "It's so smooth that it looks like ivory," her patrons often exclaim. After completing the detail carving she does a final sanding and then signs the piece. "I put myself into it like I'm going to buy it myself."

"No, no uso máquina."

La atracción de su trabajo se lo atribuye al lijar cuidadosamente. "Es tan liso que parece marfil," exclaman con frecuencia sus clientes. Después de completar el detalle tallado le da su lijada final y firma la pieza. "Me doy totalmente a la pieza como si yo misma fuera a comprarla."

SAN MIGUEL / Saint Michael
1976
Aspen, cedar.
$14^1/_2$ x $6^1/_2$ x 5 in.
MNM, MOIFA

En comparación a lo que hago ahora, se ve la diferencia.

Compared to what I do now, you can see the difference.

The figure is similar to those she does now, but the wings are different and the proportions have changed. Here San Miguel is very high waisted. Most important to Gloria: "I've improved a lot on my detail work because that one has hardly anything. And that is one thing that has gotten me to where I'm at now, my detail work."

NACIMIENTO / Nativity
1993
Aspen, cedar, straw.
20 x 11 x 24 in.
The Albuquerque Museum

Le puse el ángel fuera, porque fue el ángel el que salió a anunciar el evento.

I put the angel on the outside because it was the angel that went out to spread the news.

Unlike most traditional Córdova-style Nativity scenes, Gloria's have a pitched roof with straw. "I've never even seen anything like that. It's supposed to be cozy and nice so I put straw in the manger." The eight-pointed star represents the birth of the Christ Child.

HUÍDA A EGIPTO / **Flight into Egypt**
1994
Aspen, cedar, leather.
$18^{1}/_{8}$ x $22^{1}/_{4}$ x $6^{1}/_{2}$ in.
Gift of the Lilly Foundation

Para mí ésta es una pieza muy especial porque vi una en el Museo de Arte Tradicional. Era de mi abuelo. Me dije, algún día haré una así.

Esta representa cuando José llevó a María y al Niño Jesús a Egipto. "Cuando yo era muchacha era muy soñadora. Es un cuento tan bello. Lo oía en la mente. Durante horas lo visualizaba. Iban huyendo y pensé: Qué necesitarían. Le puse comida." José jala al burro porque está cansado. El Niño Cristo tiene una manta de cuero porque, "quería que estuviera cómodo, así como me gusta a mí estar."

To me it's a very special piece because I saw one at the Folk Art Museum. It was my grandfather's. I said to myself, one day I'll make one.

This depicts the time when Joseph took Mary and the Baby Jesus to Egypt. "When I was a young girl I was a dreamer. It's such a beautiful story. It talked to my head. For the longest time I would visualize it. They were fleeing and I thought: What would they need? I put food inside." Joseph is pulling the donkey because it is tired. The Christ Child has a leather wrap because "I wanted Him to be cozy; I like to be comfortable."

Sabinita López Ortiz

El ser santera tiene mucho significado para mí. Es una belleza, porque puedo labrar cualquier santo que se me ocurra. Yo los veo como algo religioso y eso me da más energía para trabajar, porque son sagrados.

Being a santera means a lot to me. It's beautiful because I can carve any santo that comes to my mind. To me they are religious and that gives me more energy to work, because they're holy.

*Córdova, New Mexico
June 9, 1994*

Sabinita grew up in the home of her uncle George López, whom she calls her father "because he raised me since I was five years old." He taught her to carve when she was a young girl. "I used to help him sanding and designing, and he was the one who encouraged me to keep on working, carving with him. After I got married I started doing it by myself and teaching my kids. They know how to do it too."

In 1977, after working in Los Alamos for twelve years, Sabinita left her job to work full time on her carvings. People come from all over the world to visit the shop that she shared for many years with George. She enjoys talking about her family and their contributions to the history of traditional Córdova-style woodcarving. She explains that while she is making santos she is always thinking "that you are making something that inspired you." Her work keeps her going "because I would like to keep on the footsteps of my father George López and my grandfather José Dolores López."

Sabinita has traveled to many places for exhibitions and demonstrations. In 1986 she and George participated in the Smithsonian's Festival of American Folklife in Washington, D.C. While visiting the Museum of American History she was impressed by the collection of santos from New Mexico. "I felt so good, seeing my grandfather's work and my father's work too." She told curator Andrew Connors: "One of these days I'm going to make something special, so you have it here in the museum, so when my grandkids, my sons or daughters come here, they'll see my work up there. And he said, 'You will.'"

Sabinita se crió en el hogar de su tío Jorge López, a quien llama padre, "porque me crió desde la edad de cinco años." El le enseñó a tallar cuando era niña. "Yo le ayudaba a lijar y a diseñar, y fue él el que me animó a seguir trabajando, tallando con él. Después de casarme empecé a hacerlo sola y a instruir a mis hijos. También ellos saben tallar."

En 1977, después de haber trabajado en Los Alamos por doce años, Sabinita dejó su puesto para dedicarse completamente a la escultura de santos. Gentes de todo el mundo visitan el taller que compartió durante muchos años con Jorge. Le encanta hablar de su familia y de sus contribuciones a la historia de la escultura tradicional cordobense. Explica que mientras labra sus santos siempre se pone a pensar en que "hago algo que me ha inspirado." Su trabajo le anima a seguir adelante "porque me gustaría caminar en los pasos de mi padre Jorge López y de mi abuelo José Dolores López."

A través de los años Sabinita ha viajado a muchos lugares para participar en exhibiciones y demostraciones. En 1986 ella y Jorge participaron en el Festival de Vida Tradicional del Instituto Smithsonian en Washington, D.C. Mientras visitaba el Museo de Historia Americana quedó impresionada por la colección de santos de Nuevo México. "Me dio tanto placer el ver el trabajo de mi abuelo y de mi padre también." Le dijo al conservador Andrew Connors: "Algún día voy a labrar algo especial, para que lo tengan aquí en el museo y para que cuando vengan a este lugar mis nietos, mis hijos o hijas puedan ver mi trabajo aquí. Y me contestó, 'Sí que lo lograrás.'"

Style

Although Sabinita works within the Córdova tradition and makes santos inspired by her father and grandfather, she has developed subtle differences and a style of her own. "I learned from my father, but I have been trying to be different in my style of santos and the work I do. I want to change my work a little bit, to be different." She has added elements to the pieces and refined the detail of her carving by making designs that are closer together with deeper cuts.

Estilo

Aunque Sabinta trabaja dentro de la tradición cordobense y talla santos inspirados en el trabajo de su padre y su abuelo, ha desarrollado diferencias sutiles y su propio estilo. "Aprendí de mi padre, pero he tratado de ser diferente en mi estilo de santos y en el trabajo que hago. Quiero variar un poco mi trabajo, para ser distinta." Ha agregado elementos a las piezas y refinado el detalle de su labor mediante diseños más recogidos con tajadas más hondas.

Working in a special room near her shop, she carves the shapes out of cedar and aspen, shaves the edges and sands them carefully. Then she makes the designs using a small pocket knife: "I have to have a sharp knife to put the design on the skirt or on the face. This needs a lot of attention; the face has to be real neat."

Al trabajar en un cuarto especial cerca de su taller, Sabinita talla los bultos de cedro y alamillo, raspa los bordes, y los lija con cuidado. Luego hace diseños con una pequeña navaja de bolsa: "Hace falta tener una navaja bien afilada para poner los diseños en la falda o en la cara. Hay que prestarle mucha atención a esto; es preciso que la cara sea muy delicada."

Nuestra Señora de Guadalupe
Our Lady of Guadalupe
1954
Pine, aspen, cedar.
14 x 10 x $1^{1}/_{2}$ in.
Loan by the Artist

Yo soy Guadalupana y pertenezco a la Sociedad de Nuestra Señora de Guadalupe.

I am a Guadalupana and belong to the Society of Our Lady of Guadalupe.

Sabinita enjoys carving Our Lady of Guadalupe because She is the patron saint of the poor and a healer of the sick. She decided to make this carved retablo because she was thinking about a friend who was ill. The body is aspen but "the flames are mixed together with half red cedar and half white cedar."

Nuestra Señora de Los Angeles
Our Lady of the Angels
1975
$13^{1}/_{2}$ x $3^{3}/_{8}$ x $3^{5}/_{8}$ in.
Aspen, cedar.
Loan by the Artist

Lo que me encanta de Nuestra Señora es que yo tengo niños y ella lleva en brazos al Niño.

What I like about the Blessed Mother is that I have kids and She's holding the Child.

Our Lady of the Angels is also a title for Mary. She is dressed in a blue mantle, holding the niño or a sword and cross or a dove. She stands on a serpent and is surrounded by angels. "My father George used to tell me this story about the Blessed Mother, so I made this santo."

Arbol de la Vida / Tree of Life
1994
Aspen, cedar.
30 x 25 1/2 x 19 1/2 in.
Gift of the Lilly Foundation

Cuando tenía ocho años, observé a mi padre hacer este hermoso Arbol de la Vida. Creo que por eso me es tan importante.

El Arbol de la Vida de Sabinita es más elaborado que el de su padre. "Me gusta añadirle más ramos, hojas adicionales, y aun más trabajo," afirma, "porque lo hace mucho más bello." Las hojas parecen flores que brotan de las ramas. "Pongo una serpiente, que representa la tentación, en el centro y luego pongo a Adán y a Eva al pie del árbol con hojas porque hay que cubrirlos por su pecado. Es un cuento bonito. Me encantó tallarlo sola porque le ayudaba a Jorge a darle los toques finales a sus Arboles de la Vida. Me recuerda a él."

When I was eight years old, I saw my father making this beautiful Tree of Life. I think that's why it is so important to me.

Sabinita's Tree of Life is more elaborate than her father's. "I like to put extra branches, extra leaves, even more work into it," she says, "because it makes it look more beautiful." The leaves are shown like flowers blooming out of the branches. "I put a serpent, which is temptation, in the middle and then Adam and Eve on the bottom with some leaves, because they had to be covered because they have sinned. It's a beautiful story. I really enjoyed doing it myself because I used to help George finish his Tree of Life carvings. It reminds me of him."

GUSTAVO VICTOR GOLER

Desde que era niño siempre me ha gustado la madera. No sabré decir por qué, tal vez sea por su olor. Me encanta dibujar así como pintar, pero para mí, la madera—se puede tocar y nos deja con cierta sensación.

Ever since I was a little kid I've always liked wood. I can't necessarily say why, maybe it's the smell of it. I love to draw and paint as well, but for me, wood— you can touch it and get a feeling from it.

Taos, New Mexico
May 16, 1994

Conservator, saintmaker and graphic artist Victor Goler worked in his uncles' conservation studio in Santa Fe from the time he was a young boy. The experience exposed him to santos from all over the world and gave him a lifelong interest in conservation and an affection for wood. Although he began carving at thirteen, repairing broken fingers and noses, he didn't complete his first santo until he was seventeen. Primarily interested in New Mexican saints, Victor does note that "when you work on images from other areas it's interesting to come across saints that you never really heard of and to go in and research them."

Victor has a degree in graphics and advertising design from the Colorado Institute of Art and did a conservation apprenticeship in Santa Barbara, California, specializing in paintings on wood. In 1986 he moved to Taos and established his own studio, where he maintains his commitment to restoration and feels that "by working as a conservator, particularly on New Mexico pieces, I am doing something to preserve these works."

Initially Victor's participation in Spanish Market was contested because he was not born in New Mexico. Victor moved here from Argentina when he was six: "I feel that I've grown up here; this is the only culture I know. I've studied New Mexico santos and santeros—both their history and their techniques. I follow the tradition." He is now a frequent prize winner at Spanish Market in Santa Fe. For Victor the work has to be aesthetically appealing: "At first glance it has to capture me; it has to evoke some sort of a thought. When one looks at a piece there's a reaction there, whether 'It's beautiful' or 'What is it?' It sparks some sort of interest automatically."

Conservador, santero y dibujante Victor Goler trabajó en el taller de conservación de sus tíos en Santa Fé desde su niñez. La experiencia lo puso en contacto con santos de todo el mundo y motivó en él un profundo interés en la conservación y una gran predilección por la madera. Aunque empezó a tallar a los trece años, reparando dedos y narices rotos, no completó su primer santo hasta la edad de diecisiete. Interesado sobre todo en los santos Nuevo Mexicanos, Victor afirma que "cuando se trabaja con imágenes de otras áreas es interesante encontrar santos que no se conocían anteriormente y empezar a hacer investigación sobre ellos."

Victor tiene título de gráfica y diseño comercial del Instituto de Arte de Colorado y completó un aprendizaje de conservación en Santa Bárbara, California, especializándose en la pintura en madera. En 1986 se mudó a Taos y estableció su taller, donde mantiene su compromiso a la restauración. Opina que "el trabajar de conservador, particularmente en piezas Nuevo Mexicanas, me permite contribuir algo a la preservación de estas obras."

Aunque Victor ahora es ganador de premios en el Mercado Español en Santa Fé, sus primeros años causaron bastante controversia. Nacido en Argentina, Victor se mudó a Nuevo México a la edad de seis: "Siento que he madurado aquí, que he estudiado todo lo posible y que soy leal a la tradición." Para Victor es necesario que el trabajo tenga interés estético: "A primera vista tiene que captarme, evocar alguna idea. Cuando uno mira una pieza hay una reacción, ya sea una de 'Qué belleza' o 'Qué es?' Automáticamente despierta interés."

Style

Victor sees his work as becoming more refined and detailed, moving from making replicas to creating his own personal style. "Craftsmanship is very important. Detail is somewhat important but you can have a simple piece that strikes someone's thought or feeling without having tremendous detail." Currently Victor is working on multi-image pieces with complex themes. He often sketches to plan the placement of the figures and to work out details. He particularly enjoys carving and working

Estilo

Victor opina que su estilo su vuelve cada vez más refinado y detallado, avanzando del mero crear réplicas a la creación de un estilo personal. "La artesanía es muy importante. El detalle también es importante pero es posible crear una pieza sencilla, sin tener gran detalle, que despierta sensaciones o el entendimiento humano." Actualmente, Victor se está dedicando a piezas con múltiples imágenes de temas complejos. Seguido empieza con un dibujo en el cual figura cómo va

with wood: "For some reason it's a little more personal for me; I seem to get more focused when I'm really deep rooted and involved in a carving. I can hold it in my hand and feel the wood."

Victor does restoration work and creates santos in his Taos studio. He paints retablos with carved trim and makes bultos and altar screens. His gesso is made from marble dust, water and rabbit-skin glue to get a very hard but smooth, ivory-like surface, and he uses watercolors with piñon sap varnish and a light coat of paste wax to soften the highlights.

a poner de las figuras y otros detalles. Sobre todo le gusta tallar y trabajar con madera: "Por alguna razón siento que es más personal; me siento más enfocado cuando me arraigo en el proceso de tallar. Puedo agarrar la madera en la mano y sentirla."

En su taller en Taos Victor restaura obras y talla santos. Pinta retablos con adorno tallado y hace bultos y reredos. El yeso lo hace de polvo de marfil, agua y cola de piel de conejo, consiguiendo así una superficie bastante dura pero a la vez tan suave como marfil, y usa acuarelas con barniz de trementina de piñon y una leve capa de cera para proporcionar toques más suaves.

NUESTRA SEÑORA DE LOS DOLORES
Our Lady of Sorrows
1986
Cottonwood, homemade gesso, gessoed cotton, watercolors, piñon sap varnish, wax.
$10^1/_2$ x $4^1/_2$ x $3^1/_4$ in.
Loan by Victor and Whitney Goler

Más que nada es réplica. Traté de hacerla parecer mayor.

It's more of a replica. I was trying to make it look much older.

Victor based this carving on a photograph of a historic santo. The fabric-and-gesso cloak is in the style of the Santo Niño Santero. The gesso, manipulated so it would crack, gives the impression of age. "You can see she doesn't have very much detail in the eyes or the lips. As far as the carving is concerned, the hands are very stiff as well. At that point I was using a lot of cloth. Now I like to carve my cloth, the gowns anyway."

NUESTRA SEÑORA DE LOS DOLORES
Our Lady of Sorrows
1993
Pine, homemade gesso, water colors, piñon sap varnish, wax.
$13^3/_4$ x 8 x 6 in.
Loan by Victor and Whitney Goler

La reproducción de la pieza anterior fue un estudio y parte del proceso de aprender. Ahora me he acercado más a un estilo propio.

Reproduction of the older work was a study and part of the learning process. Now I've reached more of my own style.

The cloak is carved and has painted details around the cuffs and hemline. Victor feels that the carving of the face has evolved: "You see more definition as far as the actual roundness of the eyes being carved out, a little bit more of a flare in the nostrils. The lips have much better definition and fit the face; they tend to flow." The piece is less distressed and the marble-dust gesso gives it a fine, soft surface.

LA SANTA FAMILIA / The Holy Family
1994
Pine, homemade gesso, watercolors, piñon sap varnish, wax.
22³/₄ x 16¹/₂ x 6³/₈ in.
*UNM Maxwell Museum and
Penny & Armin Rembe*

Esta compleja pieza de imágenes múltiples combina un tipo de pintura que se parece a la de los retablos con un bulto tallado del Niño Jesús. La imagen central es El Niño Cristo de joven con su carita suave y la mano levantada en el acto de bendición. "Es sumamente sereno." San José lleva su bordón del cual brotan flores y una corona; a su lado la Santa Madre aparece como Nuestra Señora Dolorosa. La Familia Sagrada está en un plano horizontal y la Trinidad está puesta en un plano vertical. El Espíritu Santo aparece como paloma en la roseta con Dios Nuestro Señor, brazos extendidos, y el Hijo en el centro.

This complex, multi-image piece combines retablo-like painting and a carved bulto of the Christ child. The altar centers on the Christ child as a young boy with a soft-looking face who raises his hand to give a blessing. "He's very serene." Saint Joseph is shown with the flowering staff and a crown; the Blessed Mother appears as Our Lady of Sorrows. The Holy Family is on the horizontal plane, the Trinity on the vertical. The Holy Spirit is shown as a dove in the rosette with God the Father, arms outstretched, below and the Son in the center.

75

LUIS TAPIA

Llegué al punto en que decidí que necesitaba hablarle a la gente de lo que está pasando hoy día porque hemos perdido cerca de cien años en algún momento de la historia. Tenemos que decirle a la gente lo que hemos estado haciendo durante estos años.

I came to the point when I decided that I needed to talk to people about what's happening today, because we've lost almost a hundred years somewhere down the line. We need to tell people what we have been doing all these other years.

Santa Fe, New Mexico
May 27, 1994

Sculptor, restorer and santero Luis Tapia creates highly innovative work in a distinctive style that combines intense themes, bold images, humor and vibrant color. He does restoration work and makes devotional images for churches as well as creating individual pieces designed to challenge the "accepted" and stimulate a reaction.

Luis considers himself a "homegrown Santa Fean" and associates his early interest in making santos as part of his re-education in being Hispanic. "I was raised in a very traditional family life here but really didn't understand a lot of things, like the artwork, the architecture, the music, none of that. It was like re-educating myself, going to churches and museums and then deciding to try my hand at it; that's where it began."

With no patience for limitations and stereotypes about Hispanic art Luis takes risks with his work and pushes beyond the boundaries of what is "expected and taken for granted." He was one of the founders of La Confradía de Artes y Artesanos Hispanicos, a grass-roots group that arranged opportunities for artists and encouraged the growth and validation of Hispanic art in New Mexico in the 1970s. Luis has been in many national exhibitions. The exhibit "Hispanic Art in the United States" was particularly important to his development. "It gave me an opportunity to show my work with a lot of people that were considered fine artists and I established good friends.

Escultor, restaurador, y santero, Luis Tapia crea piezas muy innovadoras en un estilo distintivo que combina temas intensos, imágenes fuertes, colores vibrantes y el humor. Trabaja en la restauración y hace imágenes devocionales para iglesias además de crear piezas individuales con el propósito de desafiar lo "aceptado" y estimular una reacción.

Luis se considera a sí mismo una persona "hecha en Santa Fé" y relaciona su temprano interés en hacer santos a su reeducación en ser hispano. "Me crié en un ambiente muy tradicional, pero no entendía bien muchas cosas, como la artesanía, la arquitectura, la música, nada de eso. Fue como educarme de nuevo. Fui a iglesias y museos y después decidí probarlo por mí mismo. Así es como empezó todo."

Como Luis no tiene la paciencia para las limitaciones y los estereotipos del arte hispánico, él toma riesgos con su trabajo y va aún más allá de las fronteras de lo que se espera y lo que no se aprecia. Fue uno de los fundadores de La Confradía de Artes y Artesanos Hispános, un grupo de origen popular que creó oportunidades para los artistas y fomentó el crecimiento y la validación del arte hispáno en Nuevo México en los años 70. Luis ha participado en muchas exhibiciones nacionales. La exhibición "Hispanic Art in the United States" fue particularmente importante a su desarrollo. "Me dio la oportunidad de exhibir mi trabajo con personas consideradas por mucha gente como buenos artistas, y así es como hice buenos amigos. Habían

There were Cubans, there were Puerto Ricans, Tejanos, Californians, all different but all the same in their approaches to the art work. So there was a major learning experience."

cubanos, puertorriqueños, tejanos y californianos, todos distintos pero parecidos en su acercamiento al trabajo artístico. Fue una experiencia de aprendizaje sumamente importante."

Style

From his altars made like a car dashboard to his vintage convertibles with their Spanish Colonial trim, with santos painted on the body and the sacred heart as a steering wheel, Luis finds humor in juxtaposing secular and sacred imagery: "I challenge people to think about issues. I might do it as a joke in a piece. Some of my pieces are pretty comical, or I might do it in a real serious aspect. It's coming from a very spiritual, cultural background. I'm just trying to bring it up to 1994."

Estilo

De sus altares hechos como un tablero de carro en sus convertibles clásicos con su adorno español colonial, con santos pintados en la carrocería y el sagrado corazón en la manejadera, Luis encuentra humor en el yuxtaponer de imágenes seculares y sagradas: "Yo reto a la gente a pensar sobre algunos temas. Quizás lo haga como chiste en una pieza. Algunas de mis piezas son muy cómicas, o quizás lo haga en un aspecto serio. Esto viene de un fondo cultural muy espiritual. Nada más estoy inten-

Luis works every day at a studio near his home in Santa Fe. He uses commercial gesso and paints with acrylics. While doing restoration he discovered that beneath the muted coloring associated with historic santos which had aged were the vivid, original colors: "I just love the color of acrylics; I love the boldness of it. A real important aspect to my work is the strength of the color."

Luis trabaja todos los días en un estudio cerca de su casa en Santa Fé. Usa yeso comercial y pinta con pinturas acrílicas. Mientras hacía una restauración descubrió que debajo de los colores apagados asociados con santos históricos que habían envejecido estaban los colores originales, vívidos: "A mi me gustan muchos los colores acrílicos; me gusta la audacia de estos. Un aspecto muy importante de mi trabajo es la fuerza del color." tando traerlo a 1994."

SAN MIGUEL / Saint Michael Archangel
1975
Cottonwood root, homemade gesso, egg tempera, varnish.
18 x 20 x 10 in.
SCAS / MOIFA

Este es un período de negociar con aspectos tradicionales. Este fue mi fundamento.

It's from a period of dealing with traditional aspects. That was my foundation.

At this time Luis was working with natural materials and the face is white, much like the traditional santos. "My carving was much cruder and primitive at that time. I still consider myself a primitive artist and I don't try for anatomical correctness. It's an important issue in my work."

LA CARRETA AZUL DE SANTA FE
Santa Fe Blue Carreta
1987
Aspen, oil paint, shell.
57 x 28 x 54 in.
IFAF / MOIFA

Esta es una de mis carretas favoritas, la muerte con la lengua de fuera. Es una de las cosas más sarcásticas que una persona puede hacer, como en la escuela primaria. Es cómico. Los niños adoran esto.

This is one of my favorite carts with her tongue sticking out. It's the most sarcastic thing a person can do, like in elementary school. It's comical. Little kids just love them.

Luis describes this as from his "cart period" when he was working with the images of Doña Sebastiana and the death cart which are traditional in New Mexico. "The way I see things; it's more horrifying with no implements because she can take you with her hands. Death is like a seduction in a way."

Dos Pedros sin Llaves
Two Peters without Keys
1994
Pine, acrylic gesso, acrylic paint.
25 x 11^1/$_2$ x 7^1/$_4$ in.
Gift of Mark Miller and Owings–Dewey Fine Art, Santa Fe

Yo empecé a hacer mucho trabajo con tatuajes, al estilo de la penitenciaría con los sagrados corazones y la corona de espinas, la cabeza de Cristo. Eso es lo que está sucediendo hoy en día; toda esta iconografía religiosa ahora se pone en el cuerpo. Yo pienso que hay gran cantidad de imágenes que la gente necesita ver.

La versión tradicional de Luis muestra a San Pedro deteniendo las llaves del cielo en frente de la puerta tallada al estilo Nuevo Mexicano. Aquí muestra a dos Pedros de pie adentro de rejas. Viéndolo de enfrente da la perspectiva del observador y viéndolo de atrás da la perspectiva del que está siendo observado.

I started doing a lot of work with tattoos, the penitentiary type of deal with the sacred hearts and the crown of thorns, the head of Christ. That's what's going on today; all this religious iconography is being put on bodies now. So there's a lot of images out there that I think people need to see.

Luis's traditional version shows San Pedro holding the keys to heaven in front of a New Mexico-style carved door. Here, two Peters stand inside the bars. Viewing from the front gives the perspective of the observer and from the back the perspective of the observed.

Los Hijos

Here we see how certain traditional art forms from northern New Mexico are being passed from one generation to the next. By being exposed to art at an early age, these children had the opportunity to watch and imitate their parents, older brothers and sisters or grandparents, often helping to perform associated tasks which required less skill. With time they began to experiment with creations of their own. Warm praise and encouragement for their efforts, along with a bit of working space and some art materials, helped bring them into the creative process.

En esta parte de la exposición vemos cómo ciertas formas de arte tradicional del norte de Nuevo México se están pasando de esta generación a la otra. Al ser expuestos al arte desde chiquitos, estos niños tuvieron la oportunidad de cuidar e imitar a sus padres, hermanos mayores o abuelos, a menudo ayudándoles a hacer trabajitos asociados que requerían poca habilidad. Con el tiempo ellos trataron de experimentar con su propia creación. Bondadosas alabanzas y estímulo por sus esfuerzos, junto con un espacio pequeño donde trabajar, y unos cuantos materiales de arte, ayudaron a traerlos al proceso creativo.

On behalf of the Maxwell Museum, I am proud to introduce the work of the santeros' children whose distinctive, honest and forthright art is a source of great inspiration to all. Children, we praise your efforts and proudly present your work.

For me, Cuando Hablan Los Santos is a unique, innovative and inspiring exhibition because it documents the creativity and expression of part of the next generation of santeros and santeras. These are the sons and daughters and grandchildren of the thirteen featured artists. I am amazed at their rapid progress in creating santos, tinwork and straw appliqué. I am equally amazed at their capacity to develop and learn through art.

As a former school teacher, I know that children make great strides in growth and development in their early years. Since becoming a santero I have come to realize that art is an especially beautiful pathway for that development. Setting free the creative spirit in children is not difficult if one takes an active interest in their creative expression.

En nombre del Museo Maxwell, tengo el orgullo de presentar las obras de los hijos de los santeros, cuyo arte distintivo, honesto y franco es una fuente de gran inspiración para todos. Jóvenes, alabamos sus esfuerzos y con mucho orgullo presentamos su trabajo.

Para mí, Cuando Hablan Los Santos es una exposición única, nueva e iluminante porque documenta la creatividad y expresión de parte de la próxima generación de santeros y santeras. Estos son los hijos y nietos de los trece artistas en esta exposición. Me sorprende la rapidez de su progreso en crear santos, trabajos en estaño y paja embutida. Me sorprende también su capacidad de desarrollarse y aprender por medio del arte.

Habiendo sido maestro en las escuelas públicas, yo sé que los niños crecen y se desarrollan muy rápido en sus primeros años. Desde que me dediqué a hacer santos me he dado cuenta que el arte es una vereda especialmente bella hacia ese desarrollo. El liberar el espíritu creativo de un niño no es difícil si uno toma un interés activo en su expresión creativa.

Let us remind our "hijitos" always to value and respect who they are, where they came from and what they do. Making a santo should first and foremost be a spiritual process. Let us tell them to strive to be like those they represent in their art, and always to be thankful to God for their creative gifts.

It was a delightful and educational experience to be involved with this project and to share with Mari Lyn Salvador, Bill Calhoon, Jasmine Gartner and Charles Carrillo the responsibility of such an undertaking. My thanks to the children and to their parents and grandparents who permitted me to share the excitement and satisfaction of their art. It was a pleasure to work with all of you.

Recordemos a nuestros hijitos que siempre aprecien y respeten quiénes son, de dónde vinieron y lo que hacen. El hacer un santo debería ser primero y ante todo un proceso espiritual. Además, digámosles que traten de ser como aquellos que representan en su arte, y que siempre le den gracias a Dios por sus dones creativos.

Fue una experiencia placentera y educativa el ser parte de este proyecto y compartir con Mari Lyn Salvador, Bill Calhoon, Jasmine Gartner y Charles Carrillo la responsabilidad de tal empresa. Le doy las gracias a los niños y a sus padres y abuelos quienes me permitieron compartir el estímulo y la satisfacción de su arte. Fue un placer trabajar con todos ustedes.

- *Félix López*

Joseph and Félix López

The Youngsters

Creative ability is in these children, as it is in every child. Their parents and grandparents have recognized this and have helped it come out by removing the doubt and inhibition in the child through involvement, praise and encouragement.

Here is perhaps the most delightful work in this section of the exhibition because it was created by the youngest of the children. Incredible as it may seem, most are not beginners in the arts. Many have been working in one or more art forms for some time and have passed through many stages in their creative development. Significant, however, is that they have taken important first steps toward creative expression.

Los Niños

Estos niños poseen habilidad creativa, como todos los niños. Sus padres y abuelos han reconocido esto y han ayudado a que salga, quitando la duda y la inhibición en el niño por medio de trabajo, alabanzas y estímulo.

Tal vez este sea el trabajo más encantador en esta parte de la exposición porque fue creado por los más jóvenes de los niños. Es increíble, pero la mayoría no son principiantes en el arte. Muchos han estado trabajando en más de una tradición por bastante tiempo y han pasado por muchas etapas en su desarrollo creativo. Lo significante, sin embargo, es que han tomado los importantísimos primeros pasos hacia la expresión creativa.

Lena Córdova

Born / Nació November 25, 1990, in Española.
Granddaughter of / Nieta de Sabinita López Ortiz.
She goes to daycare in Truchas.
Asiste a la escuela de párvulos en Truchas.

Lena spends afternoons with her grandmother Sabinita and enjoys helping in the shop. "She wants to know everything about carving and to do everything I do," says Sabinita.

Lena pasa las tardes con su abuela Sabinita y se divierte ayudándole en su taller. "Quiere saber todo respeto a la escultura y hacer todo lo que hago," dice Sabinita.

Camposanto / Cemetery
Lena Córdova
1994
Aspen, cedar.
Left: 4 x 2⁵/₈ x 8¹/₂ in.
Right: 3 x 2 x 2 in.
UNM Maxwell Museum

This piece shows the cemetery in Córdova. The crosses represent the graves of Lena's relatives: one for George López, one for his wife Silvianita and another for her cousin Albert. The big cross represents the grave of another cousin Daniel. Her grandmother Sabinita explains, "The pieces standing on the back are people visiting the cemetery."

Esta pieza representa el camposanto en Córdova. Las cruces representan los sepulcros de los parientes de Lena: una es para Jorge López, una para su esposa Silvianita, otra para su primo Alberto. Las cruces grandes representan el sepulcro de otro primo Daniel. Su abuela Sabinita explica, "Las figuras de pie en el fondo son gentes que están de visita en el camposanto."

El Cielo y El Infierno
Heaven and Hell
Anthony Lomayesva
1994
Pine, gesso, watercolors.
18 x 9¹/₂ x ⁵/₈ in.
Gift of U.S. West

Anthony started making Heaven and Hell retablos for Spanish Market and enjoys doing them. "This is his own design. He had seen one at the Folk Art Museum in the Girard exhibit and went on to do his own retablo. It's quite innovative," says his grandmother Marie.

Antonio empezó a pintar retablos con el tema del cielo y el infierno para Spanish Market y le gusta este trabajo. "Es su diseño propio. Había visto uno en el Museo de Arte Popular en la exhibición Girard y de allí hizo su retablo. Es bastante innovador," dice su abuela, Marie.

ANTHONY LOMAYESVA

Born / Nació March 5, 1984, in Santa Fe. Grandson of / Nieto de Marie Romero Cash.
He is currently in the fifth grade at Cristo Rey School in Santa Fe.
Actualmente estudia en el quinto año en la escuela Cristo Rey en Santa Fe.

Anthony makes retablos and works with tin. He became interested in painting retablos while spending time with his grandmother Marie while she worked on pieces for Spanish Market. He learned to do tinwork from his great-grandparents, Emilio and Senaida Romero. Anthony began making retablos when he was six years old and has been showing his work at Spanish Market for the past three years.

Antonio hace retablos y trabaja con estaño. Se interesó en la pintura de retablos mientras pasaba tiempo con su abuela Marie mientras ella preparaba sus piezas para Spanish Market. Aprendió a trabajar el estaño de sus bisabuelos, Emilio y Senaida Romero. Antonio empezó a hacer retablos a la edad de seis y durante los últimos tres años ha exhibido su trabajo en Spanish Market.

MIGUEL ROMERO

Born / Nació December 1, 1986, in Española. Grandson of / Nieto de Gloria López Córdova.
A second grader at Mountain View Elementary School in Córdova, his favorite subject is math.
Va en el libro dos en la escuela primaria de Mountain View en Córdova; su clase favorita es matemáticas.

VERÓNICA YVETTE ROMERO

Born/Nació April 11, 1985, in Los Alamos. Granddaughter of / Nieta de Gloria López Córdova.
She is in sixth grade at Mountain View Elementary School in Córdova. Her favorite subjects are spelling and math.
Ella va en el libro seis en la escuela primaria de Mountain View en Córdova y sus clases favoritas son ortografía y matemáticas.

Eight-year-old Miguel enjoys carving crosses, squirrels and birds. He is learning from his grandmother and guardian Gloria. Miguel and his sister Verónica generally carve and help their grandmother sand when they are not in school or doing chores. For this, she rewards them with a movie or something else they enjoy.

A Miguel, ahora de ocho años, le gusta tallar cruces, ardillas y pájaros. Está aprendiendo de su abuela y guardián Gloria. Miguel y su hermanita Verónica generalmente tallan y le ayudan a su abuela a lijar cuando no están en la escuela o trabajando en casa. Por su ayuda, ella los recompensa con una película u otra cosa que también les gusta.

For nine-year-old Verónica it has only been a few months since she started making her own crosses and birds out of aspen. Like younger brother Miguel, she too is being taught by her grandmother and guardian Gloria. Both Verónica and Miguel are very proud of their carvings and have taken them to school to show their teachers and classmates, thus contributing to the understanding and appreciation of traditional local art.

Para Verónica, quien ahora tiene nueve años de edad, sólo hace unos cuantos meses que comenzó a hacer sus propias cruces y pájaros de alamillo. Como a Miguel, su hermanito, a ella también le está enseñando su abuela y guardián Gloria. Verónica y Miguel están muy orgullosos de sus trabajos y los han llevado a la escuela para enseñárselos a sus maestros y compañeros de clase, así contribuyendo al entendimiento y al aprecio del arte tradicional local.

Pajaro y Hoja / Bird and Leaf
Miguel Romero
1994
Aspen, cedar.
1 x 1 1/8 x 2 1/4 in.
Gift of U.S. West

This is a wonderful example of how a tradition is passed on to a new generation and an example of how art is being used to teach children responsibility. Miguel watched his grandmother making a large Tree of Life and decided to make a bird and a leaf. He did all the sanding and everything himself.

Este es un ejemplo maravilloso de cómo una tradición se pasa a una nueva generación, y ejemplo de cómo el arte se usa para enseñarles responsabilidad a los niños. Miguel observó a su abuela Gloria haciendo un árbol de vida grande y decidió hacer un párajo y una hoja. El mismo lijó todo.

Cruz / Cross
Verónica Yvette Romero
1994
Aspen, leather.
5 x 3 1/2 x 1/4 in.
Gift of Louise Lamphere

Veronica uses a paring knife, a small saw and three grades of sand paper. Her grandmother makes crosses and Veronica likes to make them as well. It could be hung on the wall or even on a Christmas tree.

Verónica usa un cuchillito, un serruchito y tres grados de papel para lijar. Su abuela Gloria hace cruces, y a Verónica le gusta hacerlas también. Se podría colgar en la pared o aún en el árbol de Navidad.

San Pedro / Saint Peter
Renée López
1994
Aspen, homemade gesso, mineral pigments, wax.
8 3/8 x 5 1/2 x 3/4 in.
Loan from Nancy Reynolds

This retablo is of Renée's favorite saint because "it is this saint who opens the gates to heaven, but only for the good people." Renée says, "I like to paint retablos because you can learn about the saints."

Este retablo es el santo favorito de Renée porque, "es este santo el que abre las puertas al cielo, pero sólo a los buenos." Renée dice, "Me gusta pintar retablos porque así aprendo de los santos."

Renée López

Born / Nació July 20, 1983, in Los Alamos. Daughter of / Hija de Manuel and Gloria López of Chilí.

She is currently a sixth grader at Hernández Elementary School in Hernández.

Actualmente está en el sexto año en la Primaria Hernández, Hernández, Nuevo México.

Renée was introduced to retablo painting by her father at about age seven. "At first, while I painted them on wood, I'd get her to draw them on paper. She'd then use watercolors to paint them. At age nine she began doing them on wood," Manuel says. She has been an exhibitor at Spanish Market the last two years. She won First Prize in retablo painting for her age group her first year. Her work is simple but delightful and unafraid.

Renée fue presentada a la pintura de retablos por su padre a la edad de siete. "Al principio, mientras yo pintaba sobre madera, ella dibujaba sobre papel. Usaba acuarelas para pintar. A los nueve años empezó a pintar en madera," dice Manuel. Ha exhibido en Spanish Market durante los últimos dos años. Ganó el primer premio en la pintura de retablos en la categoría de su edad el primer año. Su trabajo es sencillo pero ameno y sin miedo.

ROÁN MIGUEL CARRILLO

Born / Nació October 29, 1984, in Albuquerque. Son of / Hijo de Charles and Debbie Carrillo.

He is in the fourth grade at Chaparral Elementary School in Santa Fe. His favorite subject is math.

Va en el libro cuatro en la escuela primaria de Chaparral en Santa Fe. Su clase favorita es matemáticas.

Roán began painting retablos when he was five and two years ago began carving bultos. He has also learned to work in other traditional media such as *ramilletes* and micaceous pottery. Bulto carving is his favorite "because I get to carve and just like doing it.... I start with a plain piece of wood, then I block it out, then the first thing I do is start carving on the face, then I gradually work down until I am finished." As he paints or carves, he hopes the saint will come out to his liking and that he won't cut himself, but "I also think of the saint."

Roán empezó a pintar retablos cuando tenía cinco años y hace dos años empezó a tallar bultos. El también ha aprendido a trabajar en otros medios tradicionales como ramilletes y alfarería usando barro con mica. El tallar bultos es su favorito "porque puedo tallar y me gusta hacerlo.... Empiezo con un trozo de madera, luego le quito el exceso, después comienzo a tallar la cara, luego sigo hacia abajo hasta que termino." Al pintar o tallar, espera que el santo salga a su gusto y no cortarse a si mismo, pero "yo también pienso del santo."

SANTA GERTRUDIS / Saint Gertrude
Roán Miguel Carrillo
1994
Pine, homemade gesso, natural pigments, piñon sap, varnish.
$12^{1}/_{2}$ x 8 x $^{1}/_{2}$ in.
Gift of Louise Lamphere

This is Roán's favorite saint. "I enjoy when my dad and I go out and collect pigments together and when we work together in the shop," says Roán, adding that he wants to follow in his father's footsteps in the santero tradition. It generally takes him two weeks to a month to finish a bulto, while a retablo he paints in a day or two.

Ella es el santo favorito de Roán. "Me gusta cuando mi papá y yo salimos a recoger pigmentos y cuando trabajamos en el taller," dice Roan, añadiendo que quiere seguir en los pasos de su papá en la tradición del santero. Generalmente, se tarda de dos semanas a un mes en terminar un bulto mientras que un retablo lo pinta en un día o dos.

LA CREACIÓN DE ADÁN
The Creation of Adam
Bo López
1994
Paper, colored pencil, tin, glass.
18 x $18^{3}/_{4}$ x $^{1}/_{2}$ in.
Gift of Coyote Cafe

Bo drew the Sistine Chapel scene "because I like that mural. It's one of my favorite drawings to draw. I've done it three times."

Bo dibujó la escena de la Capilla Sistine "porque me gusta ese mural. Es uno de mis dibujos favoritos. Lo he hecho tres veces."

NICHO
Miller López
1994
Tin, glass.
31 x 18$^{3}/_{4}$ x 13 in.
Gift of Coyote Cafe

Miller says, "I did all the soldering. Me and my dad figured out how to hold the glass in the panels. Soldering the panels together was very hard. It's the largest nicho I've done."

"Yo soldé todo. Yo y mi papá figuramos como detener el vidrio en los paneles. El pegar los paneles juntos fue muy difícil. Es el nicho más grande que he hecho," dice Miller.

MILLER AND BO LÓPEZ

Born / Nacieron May 21, 1983, in Santa Fe. Twin sons of / Hijos gemelos de Ramón José and Nance López.

Sixth graders at Atalaya Elementary School in Santa Fe, their favorite subject is math.

Van en el libro seis en la escuela primaria de Atalaya, Santa Fe; su materia favorita es matemáticas.

Artistically, Miller and Bo have worked together and done similar things ever since they were three years old. Like their older sister and brother, they too started off with non-traditional jewelry and changed to traditional Hispanic art by age seven. Their first pieces were black crosses on which they nailed little copper squares, stamped with hearts. The following year they did larger copper pieces. At age nine they made picture frames with mica; at ten, tin crosses and frames. During the summer of 1994 both worked on larger picture frames, using glass rather than mica. Miller made *repisas*, shelves, and a large tin–and–glass *nicho*. Bo worked on a tin frame with a color drawing of Michelangelo's "The Creation of Adam." He also created a six-foot-high *trastero* which won a first place award at Spanish Market.

Artísticamente, Miller y Bo han trabajado y han hecho cosas semejantes desde que tenían tres años. Como su hermana y hermano mayor, ellos también comenzaron con joyería moderna y cambiaron al arte hispano a la edad de siete. Sus primeras piezas fueron cruces negras en las cuales clavaron cuadros pequeños de cobre, estampados con corazones. El año siguiente hicieron trabajos más grandes en cobre. A la edad de nueve, hicieron marcos para cuadros con mica; a la edad de diez, cruces de estaño y marcos. Durante el verano de 1994 ambos trabajaron en marcos de cuadros más grandes, usando vidrio en vez de mica. Miller hizo repisas y un nicho grande de estaño y vidrio. Bo trabajó en un marco de estaño con un dibujo de colores de "la Creación de Adán de Michelangelo," y un trastero de seis pies que recibió un primer premio en Spanish Market.

Miranda López

Born / Nació April 27, 1982, in Espanola. Daughter of / Hija de José Benjamín and Irene López.

She is currently a seventh grader at Española Junior High School.

Ella va en el libro siete en la escuela intermedia de Española.

Art also touched Miranda's life at a very young age. The youngest family member, she has been weaving for about five years. Her mother taught her to weave, and Miranda has created many small, fine weavings. Recently she learned the basics of another traditional Hispanic art form, straw appliqué, from her older brother Cruz, and with just a few months experience she has crafted some very nice work.

El arte también tocó la vida de Miranda desde muy joven. La menor de la familia, ella ha estado tejiendo por cinco años. Su mamá le enseñó a tejer, y ella ha creado muchos tejidos pequeños, pero finos. Recientemente aprendió a trabajar en paja embutida, otra forma de arte tradicional hispana, de su hermano mayor Cruz, y con unos cuantos meses de experiencia ella ha creado muy buen trabajo.

Cruces de Paja Embutida
Straw Appliqué Crosses
Miranda López
1994
Pine, cedar, wheat straw, Elmers glue.
Left: $8^1/_2$ x $^5/_8$ x $^1/_2$ in.
Right: $8^1/_8$ x $5^3/_4$ x $^5/_8$ in.
Gift of Louise Lamphere

Miranda makes crosses of pine, black walnut or purple heart. She paints the pine crosses before she applies the straw designs.

Generalmente, Miranda hace cruces de pino, almendra negra o corazón morado. Las cruces de pino las pinta antes de poner los diseños de paja.

El Paisano en la Yuca
The Roadrunner in the Yucca
Andrew Ortiz
1994
Aspen, cedar, yucca seed.
$17^5/_8$ x 23 x 14 in.
Gift of the Benjamin T. Rios Memorial Trust Fund

Andrew first did this piece because "me and my father once saw a roadrunner attacking a snake near a yucca in the hills of Córdova." He adds that the roadrunner is the state bird and the yucca the state plant. He received a first place award for this piece at the 1994 Spanish Market.

Andrew primero hizo esta pieza porque "yo y mi papá vimos una vez un paisano atacando una víbora cerca de una yuca en las lomas de Córdova." Añade que también el paisano es el pájaro del estado y la yuca, la planta del mismo. Esta pieza ganó un primer premio en Spanish Market de 1994.

ANDREW ORTIZ

Born / Nació January 22, 1983, in Los Alamos. Grandson of / Nieto de Sabinita López Ortiz.

He is a sixth grader at Mountain View Elementary School in Córdova. His favorite subject is math.

Va en el libro seis en la escuela primaria de Mountain View en Córdova. Su clase favorita es matemáticas.

When he was eight years old, Andrew began carving animals and crosses under the guidance of his great great uncle George López and grandmother Sabinita. His parents Lawrence and Betty helped and encouraged him as well. He uses a pocket knife and an X-acto knife to carve small birds, squirrels, donkeys, rabbits and other animals in the traditional aspen and cedar.

Andrew Ortiz empezó a tallar animales y cruces cuando tenía ocho años de edad bajo la dirección de su tío Jorge López y su abuela Sabinita. Sus padres Lawrence y Betty le animaban y ayudaban también. Usa una navaja y X-actos para tallar pajaritos, ardillas, burros, conejos y otros animales en alamillo y cedro.

THE TEENAGERS

These older brothers and sisters have generally concentrated their creative expression in environments where participation in the traditional arts was supported and encouraged. They have moved from small and simple, two-dimensional images and carvings to larger, more detailed work.

LOS JOVENES

Estos son los hermanos y hermanas mayores de los niños en el grupo de menor edad. Generalmente, ellos han concentrado su expresión creativa en ambientes donde la participación en las artes tradicionales fue apoyada y estimulada. Han progresado de retablos y bultos pequeños y sencillos a obras más grandes y detalladas.

89

Estrellita de Atocha Nicole Carrillo

Born / Nació May 19, 1980, in Albuquerque. Daughter of / Hija de Charles and Debbie Carrillo.

She is in the ninth grade at St. Catherine's Indian School in Santa Fe.

Ella va en el libro nueve en St. Catherine's Indian School en Santa Fe.

At age five, Estrellita began painting retablos with guidance from her father. She learned to make *ramilletes* and micaceous pottery from her mother at age nine or ten. Her retablos are simple in design and painted with bright colors. Estrellita points out how much she has learned and how her life has been enriched by the santero tradition. "I've learned to understand the church more, the santos, why they are in churches. Through the santos I've also learned more about our history and culture, about the early santeros and their work. I also know the contemporary santeros and recognize their santos as well. I now understand how beautiful a tradition the santos are and why so many people want to carve and paint them."

Estrellita comenzó a pintar retablos a la edad de cinco años bajo la dirección de su padre. De su mamá, aprendió a hacer ramilletes y alfarería usando barro con mica a la edad de nueve o diez años. Sus retablos son sencillos en diseño y pintados con colores brillantes. Estrellita menciona lo mucho que ha aprendido y como la tradición del santero le ha enriquecido su vida. "Ahora comprendo más la iglesia, los santos, por qué están en las iglesias. Por los santos he aprendido más de nuestra historia y cultura, sobre los primeros santeros y su trabajo. También conozco a los santeros de hoy y reconozco su trabajo. Ahora entiendo lo bonito es la tradición de los santos y porqué tanta gente quiere tallar y pintarlos."

El Santo Niño de Atocha
The Holy Child of Atocha
Estrellita de Atocha Nicole Carrillo
1994
Pine, homemade gesso, natural pigments, piñon sap varnish.
$15^{5}/_{8}$ x $10^{3}/_{4}$ x $^{1}/_{2}$ in.
Gift of Christine & Bob Kozojet

This is Estrellita's favorite saint. "I did this retablo because I wanted to and not because anybody forced me to do it. I didn't copy this; it's my own. It's my own style." Her father adds that "since she was a child she's always wanted to do Santo Niño to understand her name, her own patron saint, to make it personal to her own devotion, to understand her own santo."

Este es el santo favorito de Estrellita. "Hice este retablo porque quise y no porque alguien me pidió que lo hiciera. No lo copié; es mi propio trabajo; mi propio estilo." Su padre añade que "desde chiquita, ella siempre quería hacer Santo Niño para entender su nombre, su propio santo patrón, para hacerlo personal para su propia devoción, para entender su propio santo."

Cristo Rey
Diego López
1994
Pine, acrylic wash, acrylic paint, natural oil finish.
$18^{1}/_{8}$ x 16 x $^{1}/_{2}$ in.
UNM Maxwell Museum

Diego was inspired to paint this image after seeing a picture of it which he really liked and thought would make a good retablo. The shape of the retablo was inspired by designs he has seen on the borders of his mother's weavings.

Diego fue inspirado a pintar esta imagen después de haber visto un retrato de la misma que le gustó mucho y pensó que de la imagen podría hacer un buen retablo. La forma del retablo fue inspirada por diseños que había visto en las orillas de los tejidos de su mamá.

Diego López

Born / Nació September 28, 1978, in Española. Son of / Hijo de José Benjamín and Irene López.

He is a student at Española Valley High School.

Es estudiante en la escuela secundaria de Española.

At about age five Diego began drawing; later he started weaving and retablo painting. He is one of four children who through example and encouragement from his father, a santero, and his mother, a weaver, have taken up creative expression in the visual arts. Diego's favorite medium is drawing. His skill at drawing led him to create retablos which he sells from the family home or at Spanish Market where the entire family demonstrates traditional New Mexican Hispanic art. About painting retablos Diego comments: "I think it's fun to paint and stuff. I think more kids should think about painting and doing stuff that brings out their culture. I know in my family that we've always done art ever since we were small."

Como a los cinco años de edad, Diego López comenzó a dibujar, y más tarde a tejer y a pintar retablos. El es uno de cuatro niños quienes por medio de ejemplo y estímulo de su padre, un santero, y su madre, una tejedora, se han dedicado la expresión creativa en las artes plásticas. El medio favorito de Diego es el dibujo. Su habilidad para dibujar lo condujo a crear retablos los cuales vende de su casa o en Spanish Market donde toda la familia demuestra arte hispáno de Nuevo México. Sobre el arte de pintar retablos Diego dice: "Creo que el pintar es divertido, y pienso que más jóvenes deberían pensar en pintar y en hacer algo que muestra su cultura. Yo sé que en mi familia nosotros siempre hemos hecho arte desde que éramos chicos."

La Sagrada Familia / The Holy Family
Lilly López
1994
Aspen, pine, homemade gesso, natural pigments, piñon sap varnish.
$18^1/_8$ x 16 x $12^1/_2$ in.
UNM Maxwell Museum

Lilly's first bulto, this piece won a first place award at the 1994 Spanish Market. She carved it during a nine-month apprenticeship with her father. "Although it got hard at times, it was a worthwhile experience. I learned a lot. Now if I want to carve more santos, I could. I know how." She had planned to carve a Nativity, but a very distinct image of the Christ child with raised hands ingrained in a piece of wood she cut caused her to reconsider and make La Sagrada Familia instead.

El primer bulto de Lilly, esta pieza ganó un primer premio en Spanish Market de 1994. La talló durante un programa de aprendizaje de nueve meses con su padre. "Aunque a veces era difícil, la experiencia valió la pena. Aprendí mucho. Ahora si quiero tallar más santos, lo podría hacer. Yo sé como." Los planes origniales eran de tallar el Nacimiento, mas cuando vio una imagen del Niño Jesús con las manos alzadas impreso en la madera, decidió hacer La Sagrada Familia.

Lilly López

Born / Nació October 6, 1978, in Santa Fe. Daughter of / Hija de Ramón José and Nance López.

A sophomore at Santa Fe High School, she enjoys home economics classes.

Va en el libro diez en la escuela secundaria de Santa Fe y le interesan las clases de economía de hogar.

Lilly's first experiences with art were doing jewelry when she was just a little girl. Her mother would let her make a few simple pieces now and then. At age eleven, with help from her father, she carved a donkey and some fish and made several tin crowns for santos and sold them at Spanish Market. Since then, she has returned to Spanish Market bringing more donkeys, crosses and *carretas*.

Las primeras experiencias de Lilly con el arte fueran con joyería cuando era niña. De vez en cuando, su mamá la dejaba hacer piezas sencillas. A los once años, con la ayuda de su padre, talló un asno y unos pescados e hizo varias coronas de estaño para santos, y vendió todo en Spanish Market. Desde entonces, ella ha vuelto a Spanish Market cada año, trayendo más asnos, cruces y carretas.

LEON LÓPEZ

Born / Nació September 1, 1976, in Santa Fe. Son of / Hijo de Ramón José and Nance López.

A senior at Santa Fe High School, he enjoys his art and jewelry classes.

Va en el libro doce en la escuela secundaria de Santa Fe y su clase favorita es arte y joyería.

As a child Leon learned to make non-traditional necklaces from his mother Nance. At age fourteen, he turned his attention to traditional Hispanic art. With help from his father, he started doing wood-and-tin candelabras because "they're simple and they serve a purpose in the household. It's a functional piece of art work." That same year he undertook a nine-month apprenticeship with his father. "I learned about tools, knives, chisels—how to control edges of tools. I also learned patience and endurance, to stay with it and see it through to the end." He created a *reredo* or altar screen which won a first place award at Spanish Market and now occupies a prominent place in the family *capilla*.

De niño, León aprendió a hacer collares contemporáneos de su madre Nance. A la edad de catorce, se interesó en el arte tradicional hispano. Con la ayuda de su padre, empezó a hacer candelabras de madera y estaño porque "son sencillas y son útiles en la casa. Es una obra de arte que se puede usar." El mismo año emprendió un programa de aprendizaje de nueve meses con su padre. "Yo aprendí de herramientas, navajas, escoplos—como controlar los filos de las herramientas. También aprendí paciencia y tolerancia, a estarme con el trabajo y acabarlo." Creó un reredo que ganó un primer premio en Spanish Market, y ahora ocupa un lugar prominente en la capilla de la familia.

CANDELABRA
Leon López
1994
Pine, tin, candles.
32 x 39 x 39 in.
Gift of Coyote Cafe

This elaborately carved candelabra is the second one that Leon has done completely of his own design. It represents more than a month's work. "I do find it hard to part with my work sometimes, especially if it's really nice."

Esta candelabra tallada con mucho trabajo es sólo la segunda que ha hecho León. Completamente de su propio diseño, representa más de un mes de trabajo. A veces es difícil vender mi trabajo, especialmente cuando es bellísimo.

Dion with his grandmother Anita Romero Jones and mother Donna Wright de Romero.

NUESTRA SEÑORA DE GUADALUPE
Our Lady of Guadalupe
Dion Hattrup de Romero
1994
Pine, watercolors, acrylics.
$12^{3}/_{4}$ x 5 x $^{3}/_{4}$ in.
Gift of Sunwest Bank

Although Dion tries to pattern his retablos after his grandmother's, they do not really come out like hers. "I think they look totally different. My colors are a lot darker. Most of her colors are really, really light, and I make mine dark so the retablo stands out a little more." Of his Nuestra Señora de Guadalupe Dion says, "She's really pretty and she's—I don't know. It's all the colors and everything."

Aunque Dion basa sus retablos en los de su abuela, en realidad no salen como los de ella. "Creo que se miran totalmente diferente. Mis colores son mucho más oscuros. Casi todos sus colores son muy, muy claros, y yo hago los míos más oscuros para que resalten más... Mi Virgen de Guadalupe es de veras bonita y es—no sé. Son todos los colores y todo."

DION HATTRUP DE ROMERO

Born / Nació August 22, 1977, in Grangeville, Idaho.
Grandson of / Nieto de Anita Romero Jones.
 A senior in high school, he enjoys football and swimming and plans to attend New Mexico State University and major in physical education.
 Va en el libro doce en la escuela secundaria y le gusta el fútbol y la natación. Piensa asistir a New Mexico State University y especializarse en educación física.

Dion credits his grandmother Anita for introducing him to traditional Hispanic art. He tried carving at age eleven but switched to straw appliqué and finally settled on retablos, where he has been concentrating his efforts for the last several years. Initially he started with simple images. Anita thinks they are absolutely beautiful and encourages him to continue.

Anita Romero Jones merece el crédito por haber introducido a su nieto Dion al arte tradicional hispáno. Ella trató de interesarle en tallar a la edad de once. Al hallar esta forma de arte un poco difícil, cambió a paja embutida y más tarde a retablos, en lo cual se ha concentrado por varios años. Al principio, comenzó con imágenes sencillas. Su abuela, Anita, siempre piensa que sus retablos son magníficos y lo anima a que continúe.

THE STUDENTS

These young adults have enjoyed a lifelong exposure to traditional arts. Generally they are following in their parents' artistic footsteps, creating work in the same tradition and style. Because of their parents' success in the arts and the quality of their own work, they too have been successful, often displaying and selling their art in the same exhibitions as their parents. Although most are currently enrolled in college and taking visual art classes, their natural liking for their own artistic traditions is not diminishing. Quite the contrary: they seek ways to incorporate novel ideas and techniques into their traditional art forms to create something new with the old. It will be interesting to watch how their exposure to other art media will further affect their work.

LOS ESTUDIANTES

Estos jóvenes adultos han sido expuestos a las artes tradicionales durante toda su vida. Generalmente, han seguido en los pasos artísticos de sus padres, creando trabajo en la misma tradición y estilo. Por el éxito de sus padres en las artes y la calidad de su propio trabajo, ellos también han tenido éxito, a menudo exhibiendo y vendiendo su arte en las mismas exposiciones que sus padres. Aunque actualmente la mayoría está en el colegio, tomando clases de arte plástico, su afinidad por sus propias tradiciones artísticas no está disminuyendo. Al contrario, buscan modos para incorporar ideas y técnicas más nuevas en su forma de arte tradicional para crear algo nuevo con lo viejo. Será interesante ver cómo sus clases en otros medios de arte afectarán su trabajo aún más.

CELESTE LÓPEZ

Born / Nació October 31, 1975, in Albuquerque. Daughter of / Hija de Manuel and Gloria López of Chilí.

She is a student at Northern New Mexico Community College.

Es estudiante en el Colegio de la Comunidad de Española.

Celeste began to paint retablos when she was seventeen, shortly after her eleven-year-old sister Renée moved from drawing and coloring santos on paper to actually drawing and painting them on wood. Thinking it would be something she would enjoy too, Celeste began to join her younger sister at the kitchen table to paint retablos together. Supported and encouraged by their father, both enjoy working in this art form. "As I paint, I feel God is there at my side watching me. It makes me feel good. Since I began painting retablos I've learned to appreciate the saints and I pray more."

Celeste empezó a pintar retablos cuando tenía 17 años de edad, poco después de que su hermanita Renée de once años cambió de dibujar y pintar santos en papel a dibujar y pintarlos en madera. Pensando que sería algo que le gustaría también, Celeste empezó a acompañar a su hermanita en la mesa de la cocina para pintar retablos juntas. Apoyadas y estimuladas por su padre, a ambas les gusta trabajar en esta forma de arte. "Al pintar, siento que Dios está a mi lado cuidándome. Me hace sentirme bien. Desde que empecé a pintar retablos he aprendido a apreciar los santos y rezo más."

Nuestra Señora de los Dolores
Our Lady of Sorrows
Celeste López
1993
Aspen, homemade gesso, mineral pigments, natural wax.
$9^{3}/_{8}$ x $7^{3}/_{8}$ x $^{5}/_{8}$ in.
Collection of Félix and Louise López

I painted her because I saw an image of her in a book and liked it very much and because you ask her to help you when you're in pain, when you're hurting.

La pinté porque vi una imagen de ella en un libro y me gustó mucho, y porque uno le pide que nos ayude cuando tenemos dolor, cuando tenemos angustias.

SAN RAFAEL / Saint Raphael
Rafael Joseph Córdova
1994
Aspen, cedar.
8 1/2 x 3 3/8 x 4 in.
Gift of M.C.I.

When asked if there were anything he would like people to know about him or his work when they come to the show, he replied: "Yeah, that I do it as a hobby, not really as a source of income or a job. And I'd like it to stay that way, as a hobby for myself. I think that way you get to enjoy it more."

Al preguntarle a Rafael si había algo que quería que el público supiera de él o de su trabajo, contestó: "Sí, que lo hago sólo como pasatiempo y no como trabajo; y quiero que permanezca así, como pasatiempo para mí. Creo que así le agrada a uno más."

RAFAEL JOSEPH CÓRDOVA

Born / Nació December 24, 1969, in Española. Son of / Hijo de Gloria López Córdova.
 Employed as a machinist at Los Alamos National Laboratory while also attending UNM Los Alamos, he eventually plans to complete a mechanical engineering degree at the University of New Mexico.
 Está empleado de maquinista en el Laboratorio Nacional de Los Alamos mientras asiste también a la Universidad de Nuevo México en Los Álamos. Con el tiempo quiere completar sus estudios en ingeniería mecánica en la Universidad de Nuevo México, Albuquerque.

 Encouraged by his mother, Rafael began carving small animals and birds at age six. Having observed his mother many times, at age ten he carved his first crucifix. Pleased with the outcome, he carved others. He next began to create some of the same santos his mother carved, but smaller in size. Rafael works in basically the same size, manner and style. His work is now much more elaborate and refined, however, and he has returned to carving animals and birds as well.

 Animado por su madre, Rafael comenzó a tallar animalitos y pájaritos a la edad de seis. Habiendo observado a su madre muchas veces, él talló su primer crucifijo a la edad de diez años. Sastifecho con el resultado, talló otros. Después, empezó a crear algunos de los mismos santos que su madre tallaba, pero más pequeños. Ahora, a la edad de veinte y cinco, Rafael trabaja en más o menos el mismo tamaño, manera, y estilo. Su trabajo es mucho más elaborado y refinado, sin embargo, y ha vuelto a tallar animales y pájaros también.

Cruz López

Born/ Nació November 15, 1974, in Española. Son of / Hijo de José Benjamín and Irene López.

He is currently in his second year at the University of New Mexico on a presidential scholarship, majoring in fine art.

Actualmente está en su segundo año en la Universidad de Nuevo México en una beca presidencial, especializándose en bellas artes.

As a little boy, Cruz began doing pencil drawings. He drew family members, cars, animals and many other things he found interesting. As a senior in high school he began to do pastels and experiment with sculpture in wood and clay. Since enrolling at the University of New Mexico, he has had the opportunity to study art history as well as a variety of media, all of which greatly inspired him. Cruz says, "Art will be my life."

De niño, Cruz empezó a hacer dibujos en lápiz. El dibujaba a miembros de su familia, carros, animales y muchas otras cosas que él encontraba interesante. En su último año en la escuela secundaria, empezó a hacer dibujos usando lápices de arcilla dura, de varios colores y a experimentar con escultura en madera y barro. Desde que empezó sus estudios en la Universidad de Nuevo México, él ha tenido la oportunidad de estudiar la historia del arte, así como también una variedad de medios, los cuales han servido de inspiración para Cruz. El dice, "el arte va a ser mi vida."

NUESTRA SEÑORA DE LOS DOLORES
Our Lady of Sorrows
Cruz López
1994
Cottonwood, gesso, oil paints.
21 x 15 x 11 1/8 in.
UNM Maxwell Museum

Although taking formal art classes at the University of New Mexico, Cruz also embraces the traditional arts of his culture as is evident by his figure of Nuestra Señora de los Dolores. This is the first bulto he carved. He says, "My experience with carving this was very spiritual, unlike working with another subject matter. In working the piece I could feel some of the sorrow that Mary had when Christ died."

Aunque esté tomando clases formales de arte en la Universidad de Nuevo México, Cruz también adopta las artes tradicionales de su cultura, como es evidente por su figura de Nuestra Señora de los Dolores. Este es el primer bulto tallado por Cruz. El dice, "Mi experiencia al tallar esta imagen fue muy espiritual, diferente de otros trabajos. Cuando tallaba la pieza podía sentir parte del dolor que María tenía al morir Cristo."

CRISTO DE LOS EVANGELISTAS
Christ of the Evangelists
Sergio Tapia
1994
Pine, birch, gesso, acrylic paints, varnish.
$14^{5}/_{8}$ x $13^{1}/_{4}$ x $2^{1}/_{4}$ in.
UNM Maxwell Museum

Sergio enjoys doing polychrome relief with the raised areas that give a sculptural quality to the work. Like his father, he uses bold colors and creates powerful images. Of this work Sergio says: "The basic message of the piece is after Christ dies, it's up to the Evangelists to keep the word going."

A Sergio le encanta hacer relieve pintado con áreas levantadas que le dan una cualidad escultural a su trabajo. Como su padre, usa colores briliantes y crea imágenes poderosas. De esta obra Sergio dice: "El mensaje básico de esta pieza es que después de morir Cristo, es la responsabilidad de los Evangelistas continuar la palabra del Señor."

SERGIO TAPIA

Born / Nació February 4, 1972, in Santa Fe. Son of / Hijo de Luis Tapia and Star Sánchez.

He is currently working at Southwest Radiographics in Albuquerque and continues to assist his father.

Actualmente trabaja en Southwest Radiographics en Albuquerque y continúa asistiendo a su papá.

Sergio's first attempts at making santos were using a saw and a file in his father's workshop at age five. One of his very first pieces was a crucifix. Through the years he was taught to carve and paint by his father Luis, but encouraged to follow his own artistic inclinations. "It was always what I wanted to do." Although Sergio tries to satisfy himself the most and his work represents his own identity, there are strong similarities between his art and his father's. Important to Sergio's work is his quest to "push my images. I also like to do something to please the viewer's eye. I really go after detail as much as possible. I like to be as precise and clean as I possibly can."

Sergio primero intentó hacer un santo en el taller de su padre a la edad de cinco años usando un serrucho y una lima. Una de sus primeras piezas fue un crucifijo. A través de los años ha aprendido a tallar y a pintar de su padre, Luis, pero fue animado a que siguiera sus propias inclinaciones artísticas. "Siempre era lo que yo quería hacer." Aunque Sergio trata de satisfacerse a sí mismo más, y su trabajo representa su propia identidad, hay fuertes semejanzas entre su arte y la de su padre. Importante para Sergio es su deseo de "ir más allá con mis imágenes. A mí también me encanta hacer algo que sea agradable. Me gusta mucho el detalle y ser preciso, pues tan preciso y limpio como sea posible."

Krissa Marie Anastasia López

Born / Nació July 15, 1971, in Santa Fe. Daughter of / Hija de Félix and Louise López.

She is a 1994 graduate of New Mexico State University, where she majored in Fine Art and Spanish.

En 1994 se graduó de New Mexico State University, Las Cruces, especializándose en bellas artes y en español.

Krissa has been doing straw appliqué crosses to sell at Spanish Market every year since she was a child. Doing the crosses and watching her father led to her interest in art. After graduation she went to Chihuahua, México, to continue her studies in art at the Colegio de Bellas Artes, Universidad Autónoma de Chihuahua.

Desde que era niña, Krissa ha hecho cruces de paja embutida para exhibir y vender cada año en Spanish Market. El hacer las cruces y el observar a su papá le despertó su interés en el arte. Después de graduarse, partió a Chihuahua, México para continuar sus estudios en arte en el Colegio de Bellas Artes, en la Universidad Autónoma de Chihuahua.

Reredo: Imagenes Talladas Por mi Padre
Altarscreen: Images Carved by My Father
Krissa López
1994
Aluminum, anodized aluminum, aspen, homemade gesso, natural pigments, candles.
$11^{5}/_{8}$ x $16^{7}/_{8}$ x $5^{1}/_{8}$ in.
Gift of the Benjamin T. Rios Memorial Trust Fund

Krissa's altar screen was completed as an art project at New Mexico State University. It is titled Reredo: Imágenes Tallades Por Mi Padre because in it she uses images of santos carved by her father Félix. "I thought I would turn to my culture for inspiration. I decided that an altar screen would be the perfect choice. I combined the old (santos) with something different to create a one-of-a-kind work. Mounting it on a hand-carved wooden base and painting it with mineral pigments enhance it. Finally, the addition of the candles added a spiritual sense."

El reredo de Krissa fue completado como proyecto de arte en NMSU. Se titula Reredo: Imágenes Talladas por Mi Padre porque en la pieza utiliza imágenes de santos tallados por su padre, Félix. "Buscando la inspiración en mi cultura decidí que el reredo sería el modelo perfecto. Combiné lo antiguo (los santos) con algo distinto para crear esta pieza única. El haberla montado en una base de madera esculpida y el haberla pintado con pigmentos minerales le imparten algo especial. En fin, la adición de velas le presta un aire espiritual."

EL SANTO ENTIERRO
Christ in the Tomb
Joseph López
1994
Pine, aspen, gesso, leather, natural pigments, beeswax.
16 1/2 x 35 1/8 x 12 1/8 in.
Gift of U.S. West

This is an image of the dead Christ in a sarcophagus and is carried in procession on Good Friday. It is one of the pieces Joseph carved and painted for Spanish Market. "I did it because I had not seen my dad do one, and I thought it would be interesting and different, and at the same time challenging."

Esta es una imagen de Cristo muerto en un ataúd y es cargado en procesión el Viernes Santo durante los ritos católicos de la Semana Santa. Esta es una de las piezas que talló y pintó para Spanish Market. "La hice porque no había visto a mi padre tallar una, y pensé que sería interesante y diferente, y a la misma vez un desafío."

JOSEPH A. LÓPEZ

Born / Nació April 26, 1970, in Orange, California.
Son of / Hijo de Félix and Louise López.
He is currently studying art at the Santa Fe Community College.
Actualmente estudia arte en el Colegio de La Comunidad de Santa Fe.

As a child Joseph did small straw appliqué crosses which he would sell at Spanish Market in Santa Fe. When he became a teenager, he carved a simple madonna. However, school and sports allowed him little free time, so he did not continue. In 1993 he resumed carving, this time with renewed interest and enthusiasm. A year later he was admitted into Spanish Market as an adult exhibitor, sold all of his bultos and took several orders.

De niño, Joseph hacía pequeñas cruces de paja embutida que exhibía y vendía en Spanish Market en Santa Fe. De joven, talló una virgen sencilla. No obstante, sus estudios y su participación en los deportes le dejaban poco tiempo libre, así que no continuó. En 1993 volvió a la escultura, esta vez con nuevo interés y entusiasmo. Un año después fue aceptado a Spanish Market donde vendió todos sus bultos y recibió varias órdenes.

Miller and Bo López.

Cruz, Diego and Miranda López.

Gloria López Córdova, Miguel and Verónica Romero and Raphael Joseph Córdova.

100

One Santero's Perspective

Charles M. Carrillo

The most common question asked of me during shows like Spanish Market and at many museum exhibitions throughout the country is: "Who was your teacher?" My response has always been, "The santeros of nineteenth-century New Mexico." With bemused looks, my inquisitors ask me to name them, and so I do: "Bernardo Miera y Pacheco, Antonio Frequís, the Laguna Santero, Molleno, José Aragón, José Rafael Aragón, the Santo Niño Santero, the Quill Pen Santero and many more." I proceed to tell them that the santeros of the late Spanish Colonial and Mexican Republic periods of New Mexico are the most influential teachers of the present-day santero tradition. I try to explain that the santos of New Mexico's past were devotional images that imparted profound messages through their stories and iconography. The information contained in the painted pine panels known as retablos or the sculpted figures known as bultos served as readable and understandable information for my ancestors.

In my teaching, I hope that my students and others interested in the santero tradition of New Mexico understand that the same information or iconography that was important two hundred years ago is even more important today. I have tried to help people realize

Cuando me encuentro con el público en el Spanish Market o en exhibiciones de museo en distintas partes del país, la gente siempre me pregunta quiénes fueron mis maestros. Y yo siempre contesto diciéndoles que "Mis maestros fueron los santeros de Nuevo México del siglo diecinueve." Totalmente fascinados, me piden que por favor les diga exactamente quiénes fueron, así que empiezo con la litanía de siempre: "Bernardo Miera y Pacheco, Antonio Fresquís, el Santero de Laguna, Molleno, José Aragón, José Rafael Aragón, el Santero del Santo Niño, el Santero de la Pluma Fina y un sin fin de otros nombres más".

También les digo que los santeros neomexicanos del período colonial español y del período de la república mexicana siguen ejerciendo un influjo enorme sobre la tradición de los santos de hoy en día. Les explico que los santos neomexicanos del pasado desempeñaron el papel de imágenes devocionales y que poseeron la capacidad de comunicarle al pueblo ciertos conocimientos de la vida espiritual a través de una iconografía exacta y las historias que acompañan a cada uno de ellos. Les digo que los retablos, esos lienzos de pino pintado y los bultos, esas figuras de madera esculpida, funcionaron como libros abiertos cargados de información y descifrables por el pueblo de aquella epoca—el pueblo de mis antepasados.

Mediante la instrucción que les doy a mis alumnos y a otros que se preocupan por conocer la tradición de los santos de Nuevo México, pretendo comunicarles un poco de lo que

SAN ISIDRO LABRADOR
Charles Carrillo
1994
Sugar pine, ponderosa pine, homemade gesso, natural pigments, piñon sap varnish, beeswax.
$22^{3}/_{8}$ x 15 x $2^{3}/_{8}$ in.
UNM Maxwell Museum

Yo estaba facinado con la complejidad para hacer retablos de este estilo.

I was fascinated with the complexity of making retablos in this style.

Charlie began experimenting with gesso relief five years ago. This technique was used by early santeros in New Mexico, especially the Laguna Santero. The image of San Isidro was shaped using a very thick gesso which contains potato starch to make it more pliable and more easily modeled.

that in understanding the colonial iconography we have a clearer perspective on the spirituality and devotions of my ancestors, a better understanding of eighteenth- and nineteenth-century clothing and hair styles, a glimpse into items such as farming and carpentry tools and an opportunity to learn about the complex trade networks that brought various pigments and dyes from around the world into New Mexico, where there was an exchange of vivid and varied earthen colors from the Southwest.

Those interested in santos for any reason—devotional, aesthetic, anthropological—cannot but learn from them. There is a "dicho" or old saying in New Mexico that relates: "A cada Santo se llega su función," or "Each Saint has his day." My ancestors told stories about the santos, imparting wisdom, morality and spirituality to each succeeding generation, and the santos created by the santeros of the past can continue to do the same. For a santero like myself, the old santos speak to me. They communicate an understanding about a past that is still very much a part of Hispanic life in New Mexico, and it is this silent communication that becomes the aesthetic that shapes and influences my work.

This aesthetic that is influenced by a collective memory of tradition and devotion is realized each time I hold an old retablo or bulto and examine the shape, color and iconography. I can learn technical information of production such as the carving of hand and foot or the application of gesso and pigments. In this sense I feel that I am allowed to enter the workshop of the santero whose piece I hold in my hands. I recall telling many of the newest santeros that if they are ever going to develop an individual style that is truly their own, they must study the old pieces and learn to "see the santos with their hearts and feel them with their eyes."

When I first started to make santos seventeen years ago there were very few books that contained information on the santero tradition. I read all I could read and found that I still felt very alone, for there was little written about the tradition of making santos. I found a bit more about the history of the early New Mexican santeros and suddenly realized that I had really been surrounded by the stories and santos all my life. Even though my childhood memories have images of plastic guardian angels and saints, I also recall with vivid detail the old santos in places like the colonial church of Nuestra Señora de Belen, the 1754 church of Nuestra Señora de la Immaculada Concepción de Tomé and the Santo Niño in the Pueblo of Zuni that I visited with

se encierra dentro de estas imágenes del pasado que aún nos conmueven. Trato de darles a entender que al estudiar la iconografía del período colonial se puede llegar a apreciar la espiritualidad y devoción de nuestros ancestros. También se puede aprender bastante del vestido y del peinado de esa epoca además de la herramienta que se usaba en el campo, en la carpintería y otros oficios. Al enterarse sobre la tradición de los santos también se entera uno sobre la compleja red de rutas comerciales que facilitó el traslado de pigmentos y tintas de otras partes del mundo a un lejano Nuevo México donde ya se intercambiaban brillantes colores naturales tomados de la misma tierra.

Cualquiera que se acerque a los santos por cualquier razón—devocional, estética o antropológica—se expone a aprender algo. Hay un dicho en Nuevo México que dice: "A cada santo se le llega su función." Nuestros antepasados contaban historias de los santos a toda hora y de esa manera transmitían su sabiduría, moralidad y espiritualidad a nuevas generaciones. Los santos se encargan de hacer el mismo trabajo. Juro con esta voz de santero que tengo, que he oído a los santos hablar. Ellos nos comunican un fuerte sentido del pasado que aún constituye una gran parte de la vida hispana de Nuevo México del día. Su comunicación silenciosa le ha dado vida a la estética que ha moldeado mi trabajo.

Cada vez que cargo en mis manos un bulto o un retablo y le examino su color, su iconografía y hechura, resalta una misma estética que fue determinada por la memoria colectiva, por la devoción habitual y por una larga tradición. Al examinar estos objetos me doy cuenta de cómo se fabricaron, de cómo se formo una manita o a un dedo y de como se aplicaron el yeso y los pigmentos. A veces uno llega a sentir que verdaderamente ha entrado al propio taller del santero. Yo les digo a los santeros principiantes que si algún día han de desarrollar su propio estilo, primero tienen que estudiar las obras del pasado y aprender a ver los santos mediante su corazón y palparlos a través de sus ojos.

Cuando por primera vez empece a fabricar santos hace diecisiete años, existía muy poca información escrita sobre dicha tradición. Leí cuanto pude encontrar, que no era mucho y terminé sintiéndome solo. Cuando por fin encontré algo escrito sobre los primeros santeros neomexicanos me di cuenta inmediatamente que los santos y sus historias siempre habían estado presentes en mi vida. Aunque mi niñez se pobló de imágenes de santos y ángeles de la guardia hechos de plástico, guardo algunos recuerdos de los santos antiguos que habitaban las iglesias coloniales como la de Nuestra Señora de Belen, la de Nuestra Señora de la Inmaculada Concepción en Tomé y la del Pueblo de Zuñi. Debido a que me crié en la ciudad moderna de Albuquerque, pocas veces gocé de la oportunidad de familiarizarme con las iglesias antiguas del norte de Nuevo

my family. Growing up in the urban setting of Albuquerque had not allowed many opportunities to see the old churches of northern New Mexico except when my family made special trips to places like the Santuario de Nuestro Señor de Esquípulas in Chimayó. As a child, I and my family visited my Nana (paternal grandmother) in Belen, and it was in the small churches of that area and in the Belen church itself that I first remember the old santos. At that time, some thirty-three years ago, I never thought about the makers of those santos, only whom they represented. In a profound sense the old santeros had done well; they provided me with the iconography that allowed me to ask the questions, if only to myself.

It was about fifteen years ago that I remember being called a santero for the first time. When this happened I was honored and somewhat bewildered to be included in any fashion with the great New Mexican santeros of the past. At that time the old masters were only names. Now, they have become my friends. Just like the living santeros of the present who often carve and paint the faces of their family members and themselves into their work, the work of the santeros of the past reflects the same patterns. At times I have thought to myself, "I know what José Rafael Aragón looked like. He had heavy eyebrows, an elongated face and a Roman nose." I can almost associate in my mind's eye the face of a santero and the work that he created. To be included in this group by the use of a single noun "Santero" has honored my work and the tradition it represents.

Since that somewhat shocking experience of being called a santero some fifteen years ago, I have had the great opportunity to study and research the tradition neither in an academic classroom setting nor at a metropolitan institute of art but rather while kneeling in prayer in the remote mesa country and mountain villages, where the moradas of the Penitente Brotherhood still survive. It is in the simple dwellings of La Cofradía de Nuestro Padre Jesús Nazareno and the historic chapels and churches of northern New Mexico that I have had the opportunity to come face to face with the santos in prayer, to change and dress the bultos as I have changed and dressed my children, to light candles so that we would not have to visit in the dark, to walk with the santos during the many processions of Holy Week and finally to cry in sadness as I have witnessed the passion and death of Christ as I stood beside His afflicted and anguished mother. In these places, and

México y con su contenido religioso. Sin embargo, de vez en cuando mi familia procuraba visitar sitios como el Santuario de Nuestro Señor de Esquípulas en Chimayó. Otras veces mi familia iba a ver a mi nana, o mi abuela paternal que vivía en Belén. Fue en la iglesia de Belén y en otras que quedaban cerca, donde tuve la oportunidad de ver mis primeros santos antiguos. Sin embargo, en ese entonces no me preocupaba me interesaba saber quiénes los habían hecho, solo por lo que representaban. De una manera muy profunda, los santeros antiguos obrarían bien una herencia iconográfica que despertaría preguntas muchos años después.

Hace aproximadamente quince años la gente por primera vez empezó a llamarme santero. Al sucederme esto, me sentí honrado y a la vez un poco desorientado puesto que al llamarseme santero se me ponía al nivel de los grandes santeros del pasado. Hasta ese momento los santeros del pasado sólo habían sido nombres, pero a partir de eso, no tardaron en hacerse grandes amigos. Cuando se me empezó a llamar santero mi trabajo empezó a cobrar un algo especial difícil de explicar.

Los santeros del pasado, igual a los de hoy, solían tallar y pintar las caras de sus propios familiares. A veces yo mismo me he dicho "Te apuesto que yo sé lo que parecía José Rafael Aragón. Debe haber tenido una cara larga, cejas tupidas y una nariz tipo romana." Casi sin excepción, he podido asociar un nombre con una cara y el trabajo que le pertenecía.

Desde ese entonces, he disfrutado la oportunidad de estudiar esta tradición, no en las academias del mundo, sino más bien de rodillas rezándole a los santos en las moradas de los hermanos penitentes que se encuentran en los remotos pueblitos de la montaña donde su aislamiento ha garantizado su supervivencia.

Ha sido dentro de esas moradas sencillas de La Cofradía de Nuestro Padre Jesús Nazareno y en las iglesias y capillas históricas del norte de Nuevo México donde, en actos de devoción, he podido estudiar los santos. Los he vestido como he vestido a mis propios hijos y les he prendido velas. Les he acompañado en las procesiones de semana santa y me han hecho llorar, sobrecogido por la emoción de ver la pasión y muerte de Jesucristo a un lado de su madre condolida. Fueron en momentos así cuando pasaron a ser mis amigos y que me vino el espíritu de la tradición de los santos.

Confieso que mi estética ha sido profundamente, influída no sólo por la tradición santera del pasado sinó también por el ejemplo de mis amigos que son los santeros de hoy. Me han servido de buenos maestros. Mientras que algunos me han influído en cuanto al colorido que empleo y al estilo en que tallo, otros me han retado a crear un estilo propio a través de nuevas técnicas y, a la vez, a profundizar en la tradición del pasado.

Durante los últimos cuatro o cinco años he insistido que

En el año de 1974, me matriculé en UNM, y comencé a asistir a clases en antropología. Tenía dieciocho años de edad. Un día entré al Maxwell Museum of Anthropology, y noté que algunos de los trabajadores estaban bajando una exhibición que contenía una réplica de un bulto Nuevo Mexicano. Si mi memoria me sirve, tenía aproximadamente doce o catorce pulgadas de tamaño. Pregunté si era posible verlo. El trabajador respondió que "sí", y me lo pasó. Me sorprendió el saber que el bulto estaba hecho de Styrofoam, tapado con yeso, y luego pintado. Pregunté porqué no se había usado un bulto de madera. La respuesta fue que no tenían un solo bulto en las colecciones.

Hace veinte años que tuve esta experiencia con el santo de "Styrofoam." Me da orgullo participar en este proyecto y colección de santos contemporáneos Nuevo Mexicanos por el Maxwell Museum. Me da gusto tomar parte en el proceso que celebra las tradiciones de mi gente, y que inicia un legado por la Universidad de Nuevo México.

In 1974 I enrolled at UNM and began taking classes in anthropology. I was eighteen years old then. One day I wandered into the Maxwell Museum of Anthropology and noticed that staff members were dismantling an exhibit that contained a replica of a New Mexican bulto. If my memory serves, the bulto was approximately twelve to fourteen inches tall. I asked if I could see it. The staff member said "sure" and allowed me to handle it. To my surprise I realized that the bulto was made of Styrofoam, gessoed and painted to look like the real thing. "Why," I asked, "did you not use a real bulto?" The response was immediate: "We do not have one in the collections."

It has been twenty years since my experience with the Styrofoam santo. I am proud to be involved in this exciting project and collection of contemporary New Mexican santos for the Maxwell Museum. I am delighted to have been a small part of the process that celebrates the traditions of my people and begins a new legacy for the University of New Mexico.

with the santos who are my friends, I have learned the spirit of the santero tradition.

My aesthetic has been profoundly influenced by the santero tradition of the past. It has also been significantly shaped by my current santero friends. They too have been my teachers. Some have influenced my color choices, others my carving style. Still others have challenged and to some degree "forced" me to be more innovative and to search deeper into the tradition, while expanding outward, creating my own recognizable style.

For the past four or five years I have argued that the cultural and aesthetic bridge that links New Mexico's colonial past to the present will force the art world to view the twenty-first-century santero not as just another "folk artist" but rather as a "culture broker." There are more santeros working today than in the entire period from 1790 to 1890, attesting to the vitality of the tradition and forcing the once so-called "folk art" into the circles of "fine art," if there is even such a distinction. Some santos created by contemporary santeros have taken their place in the international circle of art, no longer residing primarily in the homes and chapels of the devout Hispanic and Pueblo villagers, but in private homes and collections and corporate and museum collections.

The New Mexican santos have become international travelers, and this I believe is very important. It is important because the santos created by contemporary santeros speak as eloquently as their predecessors. They are fluent in different ways than the santos of a century and a half ago. They also speak a different language. Today's santos speak about an aesthetic that is undeniably Hispanic New Mexican. They speak a rich language that is assertive because of the long tradition that calls into action a vernacular Catholicism which understands that the people are the church. And so it is when the santos speak; they do not speak to us, as much as they speak with us. The Maxwell Museum of Anthropology collection of contemporary santos will allow those conversations to continue for many, many years to come.

el puente estético y cultural que representan los santos algún día obligará al mundo artístico a concebir al santero de nuestros días como el importante árbitro cultural que es, en vez de considerarlo un simple artista popular.

En la actualidad se encuentran trabajando en este oficio más santeros que durante todo el período de 1790 a 1890. Este hecho atestigua a la gran vitalidad de esta tradición. Además, la gran actividad artística que se está dando, está causando que las barreras que tradicionalmente han dividido las artes populares de las bellas artes, si en realidad existen, se vayan deshaciendo. Es muy lindo ver que los santos contemporáneos han asumido su merecido lugar en el campo artístico internacional. Habiendo dejado de morar solamente en las iglesias, capillas y hogares de la gente hispana e indígena de Nuevo México, ahora los santos ocupan un lugar privilegiado en colecciones privadas, de museo y de grandes corporaciones.

Por fin, los santos neomexicanos se han convertido en viajeros internacionales. Esto me parece un detalle importantísimo puesto que los santos de la actualidad hablan con la la misma elocuencia que los del pasado pero en un idioma diferente. Los santos contemporáneos nos hablan de una estética innegablemente neomexicana. Se afirman mediante una lengua rica y sonora, templada por la edad y proclaman un catolicismo popular que mantiene que la gente es la iglesia. Recordemos entonces que cuando los santos hablan, no nos hablan, más bien, hablan con nosotros. La exhibición de santos contemporáneos que se ha montado en el Maxwell Museum of Anthropology asegura que esas voces y su mensaje se sigan oyendo a través del tiempo.

The Santos of New Mexico: History, Spirituality, Iconography

Thomas Steele, S.J.

The sacred Christian images of New Mexico, the santos, originated in the interrelated medieval artistic traditions of Italy, France, the Low Countries, and Spain. Spanish conquerors and settlers took this late medieval and early renaissance art throughout the huge Spanish Empire. The peoples of New Spain made the tradition their own, and Catholic Christian art from the City of Mexico and regions to the north became part of New Mexico's endowment after European settlement in 1598.[1]

The Pueblo Rebellion of 1680 removed nearly everything European and Christian from New Mexico, but the tradition of art returned with Diego de Vargas a dozen years later. During the first years of the re-established colony the artists were probably some unidentified Franciscans and a shoemaker who grew up in Mexico City and by the early eighteenth century had moved to Santa Fe and then to Santa Cruz. These two Spanish towns and the priests' *conventos* (houses) of the churches at the Indian pueblos were the wellsprings of santero art until late in the eighteenth century, when the New Mexican tradition moved out of European and Franciscan hands into the nearby villages.

Pedro Fresquís of Truchas, Rafael Aragón of Llano Quemado (Córdova), and José Aragón of Arroyo Hondo and Chamisal stand as the characteristic santeros of the early nineteenth century. During these years New Mexican artists inhabited the small plazas of the Sangre de Cristo

Los santos o imágenes sagradas cristianas de Nuevo México tienen su origen en la europa medieval y en las tradiciones conexas de Italia, Francia, los Países Bajos y España. A fines de la edad media y a principios del renacimiento, los conquistadores y colonos españoles esparcen este arte por todas partes de su enorme imperio. A la vez, los pueblos de la Nueva España se adueñan de esta tradición y la infunden con características propias. El arte cristiano de la Ciudad de México y de las zonas más al norte pasan a ser parte del patrimonio artístico de Nuevo México a partir de la colonización europea de 1598.

La rebelión de los indios pueblo de 1680 acaba con todo lo europeo y cristiano en la provincia de Nuevo México. Doce años más tarde al ser reconquistado Nuevo México por Don Diego de Vargas, las tradiciones artísticas vuelven a establecerse allí. Se supone que durante los primeros años tras la restauración de la colonia, los artistas son los mismos frailes franciscanos de nombres desconocidos y un sólo zapatero que se cría en la Ciudad de México y que a principios del siglo 18 se muda a Santa Fé y luego a Santa Cruz. Estas dos villas españolas y los conventos franciscanos situados en los pueblos indígenas son la sede del arte de los santeros hasta fines del siglo 18 cuando la tradición neomexicana sale del órbito europeo y franciscano y se arraiga entre los campesinos de las aldeas circundantes.

Los santeros Pedro Fresquís de Las Truchas, Rafael Aragón de Llano Quemado (Córdova) y José Aragón de Arroyo Hondo y Chamisal ocupan el papel de santeros ejemplares de principios del siglo diecinueve. Durante esta época, los artistas neomexicanos se establecen en las aldeas, llamadas plazas, de las Sierra Sangre de Cristo y

[1] Gabrielle Palmer and Donna Pierce, *Cambios:* The Spirit of Transformation in Spanish Colonial Art *(Albuquerque: University of New Mexico Press, 1993).* Much of this historical section derives from Appendix A of the third edition of my Santos and Saints: The Religious Folk Art of Hispanic New Mexico *(Santa Fe: Ancient City Press, 1994).*

Mountains and developed a truly vernacular tradition. Masters like Rafael Aragón, José Aragón, and the anonymous Quill-Pen Santero even took apprentices, bringing them into their *talleres* (workshops), doubtless very family-centered, and teaching them the necessary knowledge and skills in a situation reminiscent of medieval European guilds.

As the nineteenth century progressed, artists in Santa Fe began to fashion a new tradition of popular religious art from the products of the Santa Fe Trail such as tin, solder, window-glass, wallpaper, oil paint, and inexpensive religious prints. This Hispanic use of novel Anglo materials moved outward to the more accessible villages of the Río Abajo and the Río Arriba. Makers of the wooden saints retreated yet further, initially to distant villages such as Arroyo Hondo, El Rito, Canjilón, La Cueva near Mora, and Abiquiú and finally into the San Luis Valley of southern Colorado and the Front Range counties to the east of it.[2]

In the early twentieth century the establishment of art colonies in Taos and Santa Fe launched an important new phase of santero history. Some sympathetic Anglos not only began to collect santos but also instigated a revival of santo-making in Santa Fe that spread to Córdova and Taos by about 1930. Santa Feans like artist Frank G. Applegate and writer Mary Austin picked the subjects, decreed the techniques (unpainted wood, for example), recruited the Hispanic artists, and solicited Anglo patronage to keep the whole operation going.[3]

For a generation or two, from the 1930s to the 1960s, traditional New Mexican culture in general and the old santos in particular engaged the attention and loyalties of only a minority of younger Hispanics. The mother of a grade-school student gave his Angla teacher a tin-framed print that had belonged to her grandmother. When the teacher suggested that the santo should remain in the family, the woman replied that none of her children seemed to care anything for the old ways and her only hope for the santo's survival lay in putting it in the hands of a caring outsider.[4] To many young people of that era the village setting and traditional santero decorations of their homes were not as compelling as life elsewhere.

desarrollan su propio estilo de índole totalmente popular. Aún maestros como Rafael Aragón, José Aragón, y el Santero Anónimo de la Pluma Fina cuentan con aprendices que incorporan a sus talleres de tipo hogareño. Allí les enseñan a sus discípulos los procedimientos necesarios más otros conocimientos. Esta manera de asegurar la trasmisión de la tradicíon de los santos tiene mucho en común con los gremios europeos de la época medieval.

A medida que progresa el siglo 19, los artistas de Santa Fé empiezan a crear una tradición nueva de arte religioso popular aprovechando los productos nuevos que llegan a través de la viá comercial entre Santa Fé y St. Louis, Missouri. Estos incluyen la hoja de lata, soldadura, cristales, enpapelado, pinturas al óleo e impresiones religiosas de bajo costo. El uso de los nuevos materiales traídos por los anglos se extiende a los pueblos de mayor acceso del Río Abajo y del Río Arriba. Sin embargo, con el tiempo los creadores de los santos de madera se retiraron aún más lejos de los centros comerciales a sitios como Arroyo Hondo, El Rito, Canjilón, La Cueva (cerca de Mora), Abiquiú y aún, hasta el Valle de San Luis en el sur de Colorado y a los condados de la Llanura Fronteriza al este de dicho lugar.

A principios del siglo veinte, el establecimiento de colonias de artistas en Taos y en Santa Fé inaugura una nueva e importante era en la historia santos. Algunos de los anglos que simpatizan con las tradiciones hispanas empiezan a coleccionar santos y a promover un nuevo resurgimiento de la talla de santos en Santa Fé. Esto luego se extiende a Córdova y a Taos a eso de 1930. Santafesinos como el artista Frank G. Applegate y la escritora Mary Austin escogen los temas, sugieren técnicas tales como la del uso de madera natural sin pintarse. También reunen a los artistas y solicitan el patronato de algunos anglos para completar el proceso y asegurarle éxito.

Durante una o dos generaciones, entre las décadas de 1930 a 1960, la cultura neomexicana tradicional en general y los santos viejos en particular gozan de una escasa atención y lealtad de parte de los jóvenes hispanos de la región. Se dan casos como el de una madre de alumno de primaria que le regala a la maestra angla una imagen religiosa impresa en un marco de hoja de lata que le había pertenecido a su abuelita. Cuando la maestra sugiere que el santo debe permanecer en la familia, la mujer contesta que a ninguno de sus hijos le parece importar las cosas de antaño y que la única esperanza para la superviviera del santo es dársela a un forastero simpatizador. Para muchos de los jóvenes de esa época la vida pueblerina y las decoraciones domésticas basadas en las imágenes de los santos no

[2] *Lane Coulter and Maurice Dixon, Jr.,* New Mexican Tinwork *(Albuquerque: University of New Mexico Press, 1990).*

[3] *Van Deren Coke,* Taos and Santa Fe: The Artist's Environment, 1882-1942 *(Albuquerque: University of New Mexico Press, 1963); Sarah Nestor,* The Native Market of the Spanish New Mexican Craftsmen, Santa Fe, 1933-1940 *(Santa Fe: Colonial New Mexico Historical Foundation, 1978); Charles L. Briggs,* The Woodcarvers of Córdova, New Mexico: Social Dimensions of an Artistic "Revival" *(Knoxville: University of Tennessee Press, 1980); Marta Weigle et al., eds.,* Hispanic Arts and Ethnohistory in the Southwest: New Papers Inspired by the Work of E. Boyd *(Santa Fe: Ancient City Press and Albuquerque: University of New Mexico Press, 1983).*

[4] *Under quite similar circumstances Regis University was given a Molleno Esquípulas crucifix and a Currier print of Guadalupe pasted to a wooden panel.*

Perhaps not until the rise of minority cultural-awareness in the late 1960s did another generation experience the pull of the old ways; the things their grandmothers and grandfathers still possessed or at least remembered with profound longing drew the grandchildren back toward the old ways. During this rediscovery period New Mexicans thoroughly reappropriated the santero tradition. It has been transformed, of course, but once again is embodied in talleres and escuelas and once again is communicated in a family setting, sometimes even a village one.[5] The historical roots into the past are strong, the tradition is in full possession of the present generation, and the talented santeras and santeros of today are ready for the future.

In a traditional village everyone's life is everybody's concern because all lives are tied together. If enough persons are truly contributing parts of the village, then it will likely survive, and anyone integral to that village will have at least a fair chance of living, not simply of animal survival but of living a meaningful life.[6] Such is the interpersonal context of New Mexican Catholic spirituality.

The great theologian Karl Rahner remarked that when a person first experiences love, accepts it and responds to it with love, his or her spiritual biography has begun.[7] Every person is a spirit, and every spirit is a person, and hence to be a person with a spiritual biography means to be related to other persons. And to be a truly flourishing person means to have a good relationship to every person, on earth or in heaven, who is at all significant in one's life.

In this context we can begin to grasp that the santo is not merely a piece of painted wood. It is a sacred artifact. As the great twentieth-century master of personalism Martin Buber has pointed out, any artifact has a spiritual dimension and shares to some degree in personhood because it plays such a large part in the deeply personal relationship between artist and viewer, composer and listener, author and reader.[8] However, with the santos it is, or at least was, a little different. Although Molleno or the anonymous Santo Niño Santero or A.J. Santero are with us while viewing it, the santo is much more like a commissioned

les atraen tanto como la vida fuera de la región.

Sólo con el renacimiento cultural que se da entre la gente de color en la década de los setenta vuelve otra generación a sentir atracción por su cultura ancestral; todo aquello que sus abuelitos aún guardan o que por lo menos recuerdan con añoranza, les atrae a los nietos. Durante este período de redescubrimiento, el pueblo hispano se apropia de nuevo de la tradición de los santos. De hecho la tradición ya no es la misma; no obstante, vuelve a criar raíces en los talleres y en las escuelas de los pueblos hispanos. Su manera de trasmisión es nuevamente la familia y el pueblo. El vínculo histórico con el pasado es sumamente fuerte y la tradición se encuentra una vez más en posesión de la generación actual. Los talentosos santeros y santeras de hoy día en realidad se ven prevenidos para encontrarse con el futuro.

Está por entendido que en un pueblo tradicional cada quien se preocupa por los demás ya que la vida del individuo es la vida de todos. Si la gran mayoría de habitantes de un pueblo se preocupa en contribuir a la vida común, la supervivencia del pueblo se asegura. Es más, el pueblo hará lo posible para que sus habitantes vivan no sólo a un nivel de abastecimiento de las necesidades físicas sinó que también de las espirituales. Este entonces, es el contexto interpersonal de la espiritualidad neomexicana católica.

El gran teólogo Karl Rahner dijo una vez que justo en el momento en que una persona experimenta el amor por primera vez, lo acepta y corresponde con su propio amor, es cuando en realidad comienza su biografía espiritual. Todas las personas son espíritus y todos los espíritus son personas. Por lo tanto, el hecho de ser una persona con su propia biografía espiritual implica tener una relación con las demás personas. Por lo consiguiente, para desarollarse plenamente como persona, se debe mantener una buena relación con todas las personas significativas tanto en la tierra como en el cielo.

Sólo entendiendo la vida así llegamos a aprender que el santo no es solamente un trozo de madera pintada sino un artefacto sagrado. Martin Buber, el maestro del personalismo del siglo veinte, ha indicado que un artefacto posee una dimensión espiritual y que participa en un personalismo puesto que desempeña un papel significante dentro de una relación profundamente personal entre artista y observador, compositor y audencia, y autor y lector. Aunque Molleno o el Santero Anónimo del Santo Niño o el Santero A.J. se encuentran con nosotros mientras contemplamos sus obras, el caso del santo más que nada se parece al de un retrato en el cual el sujeto se encuentra "más pre-

[5] *Even when the artists live in villages they are financially bound to cities and to the commercial world centered there. The commercial world urbanizes every village and all the artists who live there by means of tourism, mass media, and the consequent commodification of village arts.*

[6] *Alexsandr Solzhenitsyn makes the Gulag work gang in* One Day in the Life of Ivan Denisovich *into a village equivalent; the individuals are doomed to death unless they can learn to submerge their individualities into the community as a cement block is built into a wall. See Paul Kutsche, ed.,* The Survival of Spanish American Villages *(Colorado Springs: The Colorado College, 1979).*

[7] *Karl Rahner, "The Commandment of Love and the Other Commandments,"* Theological Investigations 5 *(New York: Seabury, 1971), 439-59.*

[8] *Martin Buber,* I and Thou *(New York: Charles Scribner's Sons, 1958), 7-10, 33.*

portrait where the sitter is more "there for us" than is the portraitist. The santo is more closely related to the holy person whom it depicts than to the maker who has created it.

In traditional New Mexican religious art the emphasis was on the saint, the holy person, and not on the santero, the holy artist. The santo existed neither as an aid to aesthetic contemplation nor as an expression of the artist's tormented (and self-indulgent) psyche. The santo formed a contact point with the heavenly holiness that is identically power for life, a nexus or synapse that links the heaven of spirit to the material world.

The goal of the santo was to be a medium of interpersonal communication, of prayer. Because the holy image participated in the being and activity of the holy personage, the powerful saint was present to the human person at the time and place of need. If a lightning storm threatened, people wanted access to some representation of Santa Bárbara. If a farmer's crops were endangered by bad weather, he wanted to have an image of San Isidro Labrador, whom God had placed in charge of caring for all farmers in their times of trouble. A bulto or a retablo that properly depicted San Isidro or Santa Bárbara made the saint present there and then to listen to the prayer and decide whether or not to render aid.

Hence came the central place of iconography, the artist's active knowledge of the components of a saint's being: attributes, characteristics, poses, significant colors, and so forth. Only if the minimum necessary components of a saint's iconography were there would the saint be effectively present when the people needed him or her. San Isidro wearing a crown, dressed in robes, and holding a monstrance could never have been San Isidro, no matter how clearly the artist wrote his name at the bottom of the panel. Santa Bárbara without a three-flounced skirt, a three-windowed tower, a monstrance, a lightning bolt, and a plume on her head was no Santa Bárbara at all.

The lovely formal execution of the painting or statue carried no weight because the artifact as art was not the real reason the santo was created. The religious art of New Mexico was not centered on truth that is beauty, beauty that is truth, as was the circular, eternal Grecian mortuary urn to

sente para nosotros" que el propio retratista. Es decir que el santo se encuentra más relacionado a la persona santa a quien representa que a la persona que lo hizo.

En el arte tradicional religioso de Nuevo México el énfasis se le daba al santo, a esa persona sagrada y no al santero, el artista sagrado. Los santos no existieron como algo que despertara la contemplación estética ni como una expresión del psique tormentado (y egoísta) del artista. Más bien, el santo crea un nexo o punto de contacto entre la santidad celestial, que constituye una fuente de poder de vida y la tierra material.

El papel del santo era servir como medio de comunicación interpersonal, o sea, la oración. Debido a que la imagen religiosa participaba en la esencia y en la actividad del personaje santo, el mismo santo poderoso estaba presente para el ser humano en su hora de necesidad. Si amenazaba una tormenta de relámpagos sólo hacía falta una representación de Santa Bárbara. Si las cosechas de un granjero se encontraban amenazadas por las inclemencias del tiempo, era conveniente tener una imagen de San Isidro Labrador, a quien Dios le había encargado socorrer a los granjeros en sus peores momentos. Un bulto o un retablo que representaba adecuadamente a San Isidro o a Santa Bárbara tenía el poder de invocar la presencia del santo y de hacerlo accesible a los ruegos de quienes le pedieran ayuda.

Fue por esto que la iconografía de los santos llegó a ocupar un lugar tan importante, pues les aseguraba a los santeros conocimiento activo de todo lo que constituía la identidad de un santo: sus características, atributos, poses, colores significativos, etc. Solamente al presentarse las características mínimas necesarias de la iconografía del santo, acudiría el santo a la hora de mayor necesidad. Un San Isidro con una corona y vestimenta deteniendo una custodia jamás podría ser un San Isidro, no obstante lo claro que escribiera un artista su nombre en la base. Una Santa Bárbara sin enaguas tradicional, una torre de tres ventanas, una custodia, un relámpago y su pluma en la cabeza, sobra decirlo, no era Santa Bárbara.

La forma y ejecución bella de la pintura o estatua no era de ninguna consecuencia ya que el artefacto como obra de arte no era el propósito del santo o de su creación. El arte religioso de Nuevo México no se fundó sobre la verdad de la belleza bella o sobre la belleza que es la verdad, como lo fue la eterna urna mortuoria griega circular a la cual John Keats le hablaba con tanta emoción y que le replicaba con tanta sabiduría, pero a la cual o mediante la cual jamás trató de rezar. Por lo contrario, tanto el arte

which John Keats spoke so movingly and which replied to him so revealingly, but to which or through which he did not attempt to pray. Rather, the religious art of New Mexico, like the shrewd peasant villagers by whom and for whom it was made, was pragmatically oriented, a component in the "sober and earthy ethic" of which Robert Redfield speaks.[9]

Traditional santo ethnoaesthetics thus resembled the aesthetics of sermons rather than those of fine art and belles-lettres. Is the santo valid? Is it authentic? Will it give rise to the desired behavior by the holy person in heaven? Will Santa Bárbara chase the lightning away? Will San Isidro rescue my crops from the drought and the cutworms? Will all the saints whose help I need be accessible to me whenever I need to pray to them, and will they care for me?

Something such, perhaps, characterizes the ethnoaesthetics of santos a century or more ago. The ethnoaesthetics of the world of santos twenty or twenty-five years ago centered much more on the beauty of the artistic rendering and much less on the strictly religious function. However, two trends in the present suggest that past patterns may shape the future. The first is the commitment of institutional Catholicism in New Mexico to the construction and decoration of new churches. The second is the absorption of the artistic tradition back into santeros' and santeras' families and back into contemporary Hispanic social groups, the communities of talking and listening where people tell the stories of the saints.[10] It may be that the santos have already turned away from formal art and back to religion.

religioso de Nuevo México como los propios campesinos perspicaces que lo crearon para uso propio, se guiaban por metas práticas, formando de esta manera, es parte de la ética sobria y terrestre de la cual habla Robert Redfield.

Por lo tanto, la etnoestética del santo tradicional se asemeja a la estética de sermones más bien que a la de las bellas artes y bellas letras. ¿Es válido el santo? ¿Es auténtico? ¿Resultará en la acción deseada de parte del santo en el cielo?

¿Ahuyentará Santa Bárbara los relámpagos? ¿Guardará San Isidro las cosechas de la sequía y de la peste? ¿Se dispondrán a ayudarnos los santos cuando no nos quede más?

Puede ser que esto sea lo que distingue la etnoestética de los santos de hace un siglo y más de los de ahora. La etnoestética del mundo de los santos de hace veinte o veinticinco años se preocupaba mucho más por la belleza del tratamiento artístico y menos por los finesestrictamente religiosos.

Sin embargo, dos corrientes en la actualidad sugieren que el diseño del pasado podrá determinar el curso del futuro. La primera es el compromiso del catolicismo institucional en Nuevo México hacia la construcción y decoración de las nuevas iglesias. La segunda es la absorpción de la tradición artística de los santos por las familias de las santeras y los santeros y por grupos sociales hispanos contemporáneos—esas comunidades donde la gente todavía sigue contándo historias de los santos. Puede ser que ya los santos se hayan encaminado hacia esos sentimientos religiosos que produjeron un arte formal.

[9] *Robert Redfield,* Peasant Society and Culture *(Chicago: University of Chicago Press, 1960),* 78.

[10] *Charles L. Briggs,* Competence in Performance: The Creativity of Tradition in Mexicano Verbal Art *(Philadelphia: University of Pennsylvania Press, 1988),* 319-20.

Santa María de la Paz Catholic Community

Helen Lucero

Archbishop Robert F. Sanchez established a new parish community in south Santa Fe on January 1, 1990. Over the next four and a half years pastor Father Jerome J. Martínez y Alire and his parishioners worked closely together to raise a Catholic church there in a process not unlike that of New Mexico's Hispanic forebears. Hundreds of church members actively participated in the planning, financing and building of Santa María de la Paz, Santa Fe's first new Catholic church since 1963.

Three saints—Saint John the Baptist, honoring the mother parish, Saint Francis of Assisi, from the great-grandmother parish, and Saint Bede, honoring Saint Bede's Episcopal Church, this church's Sister parish—were chosen to pay tribute to their origins. The entire congregation voted on eleven others whom they wished to see represented in their church, in addition to Santa Maria de la Paz. Selection was based on personal preference, gender balance and a fair representation of the congregation's ethnic diversity. An Art Selection Committee was charged with locating and commissioning artists to produce not only the fifteen bultos and Stations of the Cross retablos but also such furnishings as the altar, ambo, tabernacle, processional cross, altar screen, etc.—in all some 125 items.[1]

By spring 1993 most of the artists had been identified and were invited to an all-day meeting on June 19th at the College of Santa Fe. Father Jerome welcomed the artists and their families

El primero de enero de 1990, el Arzobispo Roberto F. Sánchez estableció una nueva comunidad de Parroquia en el sur de Santa Fé. Durante los siguientes cuatro y medio años el pastor, el Padre Jerome J. Martínez y Alire, y sus feligreses trabajaron juntos bien unidos para levantar una iglesia católica ahí en un proceso que se parecía al de sus antepasados hispanos. Cienes de los miembros de la iglesia participaron activamente en la planeación, el financiamiento y la constucción de Santa María de la Paz, la primera iglesia católica nueva en Santa Fé desde 1963.

Tres santos—San Juan Bautista, para honrar a la parroquia madre, San Francisco de Asís, de la parroquia bisabuela, y San Bedé, para honrar a la iglesia episcopal de San Bedé, la parroquia hermana de esta iglesia—se escojieron para rendirle homenaje a sus origines. Toda la congregación votó por otros once a quienes querían ver representados en su iglesia, además de Santa María de la Paz, se escojieron según la preferencia personal, equilibrio entre hombres y mujeres, y una representación justa de la variedad étnica de la congregación. A un comité de selección de artes se le dio el encargo de encontrar y contratar a artistas para que produjeran no sólo quince bultos y las Estaciones de la Cruz en retablos, sinó muebles como el altar, gabinete, el tabernáculo, la cruz para las procesiones, el mámpara de altar, etc.—un total de 125 piezas.[1]

Para la primavera de 1993 se habían identificado la mayoría de los artistas y los invitaron a una junta de todo el día el 19 de junio en el Colegio de Santa Fé. El Padre Jerome les dio la bienvenida a los artistas y a sus familias a la igleseia de la comunidad. Pronto se aclaró que esto no iba a ser sólamente otro proyecto de arte contrado. Se les estaba pidiendo a los artistas que se entregaran de alma y

[1] *The Committee enlisted the help of Dr. Helen Lucero, then Curator of Southwestern Hispanic Folk Art at the Museum of International Folk Art, who worked with them during the early part of the three-year process.*

into the church community. It soon became clear that this was not just another "art" commission project. The artists were being asked to give of their heart and soul in the creation of the religious work to grace the new parish and play an integral role in its church liturgy. Their religious images were to reflect their spirituality and faith.

All of the artists were emotionally affected by the experience because they realized that their religious art would transcend its material origins and become part of the everyday spiritual lives of hundreds of parishioners. The saints would be blessed and venerated as had the work of the santeros in previous generations. Many, as practicing Roman Catholics, considered it an honor to be asked to create for their church's new place of worship. They would continue the centuries-old tradition of handcrafted religious images in Hispanic New Mexican churches.

Shortly after the June meeting, negotiations began with the artists selected to create the various items. Although a number of families had contributed funds for bultos over and above their building fund contributions, the total art budget was still very low. Only through the extreme generosity of the artists could the community afford what it ultimately acquired. Most of the artists lowered their prices considerably, and four donated their work outright. According to the head of the Art Selection Committee, "Santa María de la Paz acquired a collection worth about twice what it cost the church community."

Although the saints selected reflect the ethnic composition of the congregation (e. g. the Black St. Martin de Porres, the Native American Kateri Tekakwitha, the Irish St. Patrick), the santeros experienced difficulty with some because they are not part of the New Mexican pantheon. Being unfamiliar with the iconography of these saints, santeros had to spend more than the usual amount of research time to produce images which they felt embodied the attributes of the particular saint.

Eight of the artists in the present show received commissions from Santa María de la Paz. The harmony of their work is best seen in the important Marian Shrine on the east wall of the main Worship Space housing the bulto of Santa María de la Paz and the Marian altarscreen.

Santero Félix López was selected to create the

corazón a la creación de unas obras religiosas que le dieran elegancia a la nueva parroquia y que tuvieran una parte integral en la liturgia de su iglesia. Sus imágenes deberían reflejar su espiritualidad y su fé.

A todos los artistas los conmovió la experiencia porque reconocieron que su arte religioso trascendería sus orígenes materiales y se convertiría en una parte de las vidas espirituales diarias de cienes de los feligreses. Los santos serían bendecidos y venerados lo mismo que las obras de los santeros de las generaciones anteriores. Muchos, como católicos romano fieles, consideraron que era un honor que se les pidiera que hicieran obras para el nuevo lugar de oración para sus iglesia. Seguirían con la tradición de hace siglos de hacer imágenes religiosas a mano para las iglesias hispanas nuevomexicanas.

Poco después de la reunión de junio, se empezaron las negociaciones con los artistas que fueron escogidos para que se crearan los varios artículos. Aunque varias familias habían contribuído fondos más alla de sus contribuciones al fondo de construcción para los bultos, el presupuesto total para el arte todavía estaba muy bajo. Sólo fue por la gran generosidad de los artistas que pudo la comunidad costear lo que por fin consiguieron. La mayoría de los artistas rebajaron sus precios bastante, y cuatro de ellos dieron su obra directamente como una donación. Según el jefe del Comité de Selección de Arte, "Santa María de la Paz consiguió una colección que valía el doble lo que le costó a la comunidad de la iglesia."

Aunque los santos que se escogieron representaban la composición étnica de la congregación (p. ej. el negro San Martín de Porres, el indígena americano Kateri Tekakwitha, el irlandés San Patricio); los santeros tuvieron dificultades con algunos de ellos porque no eran parte del helenco nuevo mexicano. Porque no conocían la iconografía de estos santos, los santeros tuvieron que tomar más que el tiempo normal para rebuscar cómo producir unas imágenes que ellos creeran que abarcaran los atributos de cada santo en particular.

Ocho de los artistas en esta exibición recibieron sus comicios de Santa María de la Paz. La armonía de su obra se nota mejor en el relecario importante de María en la pared del lado este del espacio principal de oración donde se ha alojado el bulto de Santa María de la Paz y el mápar del altar de María.

Al santero Félix López se le escogió para que creara el imagen de la Santa Patrona de la iglesia. No obstante, vistos que sus iconografía no se ha establecido bien, López tuvo que utilizar consultas religiosas y la libertad artística para formar su aparencia. Produjo tres caras antes que

These artists were commissioned to produce the following religious images for Santa María de la Paz Catholic Community:

Ramón José López
Processional Cross

Charles Carrillo
Stations of the Cross
St. Joseph

Félix López
Santa María de la Paz
St. Patrick

Marie Romero Cash
Marian Altar Screen

Gloria López Córdova
St. Anne

Luisito Lujan
St. John the Baptist

Victor Goler
St. Bede

Leonardo Salazar
St. Francis of Assisi

Alcario Otero
St. Anthony of Padua

Ben and Michael Ortega
St. Jude Thaddeus

Manuel López
St. Teresa of Avila

Tomasita Rodríguez
St. Elizabeth Ann Seton

Linda Daboub
St. Martin de Porres
St. Frances Cabrini

Maxine Toya
Bl. Kateri Tekakwitha

image of the church's Patroness. However, because Her iconography has not been well established, López had to use religious guidance and artistic license to fashion Her likeness. He produced three faces before he created one that pleased him. Her scale also worried López because She had to fit into a nicho in Marie Romero Cash's altar screen with five other Marian images. Cash's bold colors could have clashed with López's more subdued natural dye palette. Likewise, the unpainted, Córdova-style St. Anne by Gloria López Córdova could have been overshadowed by Charlie Carrillo's brightly colored St. Joseph. Yet none of this happened.

To have so many disparate elements work together and complement each other in this edifice is in keeping with the traditional Spanish Colonial church decoration: Things belong precisely because of their differences and because they are handcrafted with love. The Marian shrine can stand as a symbol for the entire project. Conflict, compromise, community, cooperation, communication, creativity and communion all went into the creation of the shrine and of Nuestra Señora de la Paz's house of worship.

Santa María de la Paz Catholic Community's glorious new home was dedicated on Sunday, July 10, 1994, by Archbishop Michael J. Sheehan. Long before the dedication, however, the congregation had taken possession of the church that they had built in the manner of New Mexico's Hispanic forebears.

pudo crear una que le gustara. La proporción también le preocupaba a López porque ella tenía que caber en el nicho del mápar del altar de Marie Romero Cash junto con otras cinco imágenes de María. Los colores sobresalientes de Cash podrían haber chocado con la sutileza mayor de los tintes naturales de la paleta de López. Así mismo, el estilo Córdova sin pintura de la Santa Ana de Gloria López Córdova lo podría haber eclipsado el San José de fuertes colores de Charlie Carrillo, pero nada de esto ocurrió.

Tener tantos elementos descotejados obrando juntos y complementandose juntos en este edificio cumple con la tradición de la decoración de la iglesia española colonial: las cosas se cotejan precisamente por sus diferencia y porque los artesanos los crearon a mano con amor. El relicario de María se sostiene como un símbolo para todo el proyecto. El conflicto, el compromiso, la comunidad, la cooperación, la comunicación, la creatividad y la comunión todos entraron en la creación del relicario y del sitio para alabar a Nuestra Señora de la Paz.

El nuevo hogar gloriosos de la comunidad católica de Santa María de la Paz se consagró el domingo 10 de julio de 1994 por el Arzobispo Michael G. Sheehan. No obstante, muchos antes de la consagración, la congregación ya había tomado posesión de la iglesia que habían construído del modo que lo hacían sus antepasados hispanos de Nuevo México.

Spanish Colonial Santos: The Spanish Colonial Arts Society Collection

Carmella Padilla

In 1925 a small group of Santa Feans, most of them Anglos, committed themselves to the preservation and revival of the Spanish Colonial arts and material culture of New Mexico. Led by artist Frank G. Applegate and writer Mary Austin, the group began acquiring valuable examples of traditional Hispanic art in an effort to prevent them from being taken from the state. The Spanish Colonial Arts Society was incorporated in October 1929 with the proclaimed purpose of encouraging and promoting Spanish Colonial arts, their collection, exhibition and preservation, and publication and public education related to them.

Today the Collection of the Spanish Colonial Arts Society comprises some 2500 religious and utilitarian artifacts pertaining to the rich Spanish colonial history of New Mexico and the world. Covering a range of objects dating from the sixteenth century to the present, it features religious art and furniture as well as tools, weapons, jewelry, clothing and other objects of daily life used in New Mexico during the colonial era and the nineteenth century. Works created by twentieth-century New Mexican artists are also included, so the Collection charts the continued evolution of the traditional arts in modern times.

In its wide-ranging representation of both historical and contemporary expressions of traditional Hispanic art forms, the Spanish Colonial Arts Society Collection is now considered one of the most comprehensive collections of its kind in the world. While the Collection is known for its fine

En 1925 un grupo pequeño de Santa Fesinos, en su mayoría anglos, se comprometieron a conservar y fomentar la producción de las artes coloniales espanolas y de su cultura material en Nuevo México. Encabezado por el artista Frank G. Applegate y la escritora, Mary Austin, el grupo empezó a adquirir ejemplos valiosos del arte hispano tradicional para impedir su extracción del estado.

El Spanish Colonial Arts Society fue incorporado en octubre de 1929 con el motivo y fomentar interés y conocimiento de las artes coloniales españolas, de promover su conservación, colección y exhibición así como la publicación de todo lo relacionado a estas artes.

Hoy la colección del Spanish Colonial Arts Society abarca más de 2500 artefactos de tipo religioso e utilitario que pertenecen a la rica historia colonial de Nuevo México y del mundo. Abarcando una variedad de objetos que datan del siglo 16 hasta el presente, la colección cuenta con arte religioso, muebles, herramienta, armas, joyería, vestido y otros objetos de uso cotidiano utilizados en Nuevo México durante la época colonial y a fines del siglo diecinueve. También se incluyen obras creadas por artistas del siglo veinte; así que la colección traza la evolución de las artes tradicionales hasta la época moderna.

La colección del Spanish Colonial Arts Society se considera una de la más completas de su índole en el mundo por tener tan extensa representación del arte hispano tradicional tanto histórico como contemporaneo. Aunque la colección es reconocida por sus excelentes ejemplos en las áreas del arte hispano tradicional—textiles, hojalatería, paja emputida, etc.—se destaca por sus objetos de arte religioso. Por lo tanto, la categoría más grande es la de los santos, las imágenes devocionales de personas santas que

examples in many areas of traditional Hispanic art —including textiles, tinwork, straw appliqué and more—its focus is primarily religious. Thus, the largest category comprises santos, the devotional images of saints that have recounted the fundamental stories of Christianity since the early Christian era.

The Society's sizable collection of santos exhibits the depth and breadth of the art form from both Old World and New World perspectives. In addition to a wide variety of bultos, retablos, altar screens and hide paintings from New Mexico, the collection provides context for these from the rest of the Hispanic world by featuring Spanish colonial sculptures and paintings of saints from other countries: Spain, Latin America, the Caribbean, the Philippines and even Goa, the Portuguese colony off the coast of India. Comparative religious imagery, particularly of saints, comes from other Catholic countries such as Italy, Russia, Greece and Romania. Other Collection objects may have been imported to New Mexico from New England and as far away as China.

From the seventeenth century on Spanish friars in New Mexico imported religious sculptures and paintings from Europe and Mexico to adorn newly built mission churches. By the second half of the eighteenth century several New Mexican artists were producing religious art. They adapted native woods and other materials in a local version of the Baroque style known in New Mexico as santos, a general category which includes retablos, paintings on pine panels, and bultos, statues carved from cottonwood root or aspen. By the early nineteenth century hundreds of these images were being created for churches and homes throughout the state by at least half a dozen local artists. Over time, native artists developed a distinctive Spanish Colonial style of santos all their own, one that has continued to evolve to the present day.

Frank Applegate served as the Spanish Colonial Arts Society's first curator, and he launched its collection impressively in 1928 with the acquisition of an 1830s altar screen made by the master Córdova santero, José Rafael Aragón. The altar screen was originally made for the village church of Llano Quemado, but when that commu-

han servido para trasmitir las historias de la religión cristiana desde su origen.

La vasta colección de santos de la sociedad refleja el abarque y la profundidad de este género de arte visto desde la perspectiva del llamado "viejo" y "nuevo" mundo. Además de contextualizar la gran variedad de bultos, retablos, reredos y pinturas sobre zaleas que se han encontrado en Nuevo México, la colección las pone dentro del marco más amplio del mundo hispano internacional.

Las esculturas coloniales y pinturas de los santos de España, América Latina, el Caribe, Las Filipinas y aun de Goa, la colonia portuguesa que queda por la costa de la India, sirven de valiosos puntos de referencia. También se encuentran en la colección otras imágenes religiosas comparativas, en particular santos provenientes de otros países donde se practica el catolicismo, tal como Italia, Rusia, Grecia y Romania. Es posible que otros objetos en la colección hayan sido importados a Nuevo México de Nueva Inglaterra o de sitios tan lejanos como la China.

Empezando con el siglo diecisiete los frailes españoles de Nuevo México importaron esculturas religiosas y pinturas de Europa y de México para adornar sus templos misioneros que se acababan de construir. Sin embargo, ya para mediados del siglo dieciocho varios artistas neomexicanos estaban produciendo sus propios objetos religiosos. Adaptaron las maderas nativas y otros materiales para crear una versión local del estilo barroco internacional. En Nuevo México a esta expresión artística y religiosa se le dio el nombre de "santos," una categoría general que abarca los retablos, (pinturas sobre paneles de pino) y bultos, (estatuas talladas del alamo o de su raíz). A comienzos del siglo diecinueve un puño de santeros neomexicanos ya etaba creando centenares de estas imágenes para las iglesias y hogares que se encontraban esparcidas a través de todo el estado. Con el transcurso del tiempo, estos artistas desarollaron su propia versión del estilo español colonial que ha sobrevivido hasta el presente.

Frank Applegate desempeñó el cargo del primer conservador del Spanish Colonial Arts Society y lanzó su colección de una manera impresiva en 1928 cuando adquirío el reredo de un altar que remontaba a 1830 y que fue hecho por el maestro cordobés, José Rafael Aragón. Originalmente, el reredo se hizo para la iglesia campestre de Llano Quemado pero cuando la comunidad lo reemplazó con uno más moderno, los líderes de la iglesia se lo ofrecieron a Applegate y a la Sociedad por quiñientos dólares. En 1929 el reredo se instaló permanentemente en el histórico Palace of the Governors (Casas Reales de los Gobernadores) donde aún permanece expuesto a la vista

nity replaced it with a more modern version, church leaders offered it to Applegate and the Society for five hundred dollars. In 1929 the altar screen was installed in Santa Fe's historic Palace of the Governors, where it remains on public view today.

In 1931, two years after the Society's second major acquisition, the purchase and immediate donation to the Archdiocese of Santa Fe of the Santuario de Chimayó, Applegate died suddenly. The Society acquired his personal collection of santos, which included twenty bultos and fifteen retablos. After Austin's death in 1934 Society activities came to a standstill. A 1938 tally of items in the Collection records forty-eight objects, the majority of them santos in the form of hide paintings, bultos and retablos.

The Society remained largely inactive until 1952, when Spanish Colonial scholar E. Boyd, appointed as the first curator of Spanish Colonial art at the Museum of New Mexico, launched its successful revival. Also serving as Society curator, Boyd immediately began soliciting donations and making new purchases for the Collection. By 1954 the Society's holdings had grown to 140 objects, including many santos made by master New Mexican santeros during the eighteenth and nineteenth centuries, among them the Laguna Santero, Molleno, Pedro Antonio Fresquís, José Aragón, Rafael Aragón and José Benito Ortega.

In the mid-1950s Alan C. Vedder, who had moved to Santa Fe from Boston, asked E. Boyd to evaluate a retablo he wished to purchase. Their mutual interest in the traditional arts inspired a lifelong working relationship, with Vedder serving as Boyd's curatorial assistant until replacing her as Society curator in 1965. Together with his wife Ann Healy Vedder, Alan Vedder assembled a large personal collection of Spanish Colonial art. At the same time, the couple enhanced Boyd's efforts to expand the Society's holdings.

As early as the 1930s the Society had acquired santos imported from Mexico to New Mexico during the colonial period. Recognizing the value of such comparative objects, Boyd broadened the focus of the Collection to include more objects from other parts of the Hispanic world. She sought items from Latin America and Spain that could have been imported to New Mexico and

del público.

En 1931, dos años después de la segunda adquisición significativa de la sociedad, o sea, la compra del Santuario de Chimayó y su inmediata donación a la diocisis de Santa Fé, Applegate murió de repente. Consiguientemente, la sociedad adquirío su colección personal de santos entre los cuales se encontraban veinte bultos y quince retablos. Después de la muerte de Austin en 1934 terminaron las actividades de la sociedad. En 1938 una lista de objetos archivados en la colección afirma la existencia de 48 arículos, en su mayoría santos en la forma de bultos, retablos o pinturas sobre zaleas.

La sociedad permaneció practicamente inerte hasta 1952 cuando E. Boyd, erudita de la cultura colonial española y la primera conservadora de arte colonial español del Museum of New México, inició su renacimiento. Boyd, quien simultaneamente servía de conservadora de la sociedad, empezó inmediatamente a solicitar donaciones y hacer nueva compras para aumentar el valor la colección. Ya para 1954, las colecciones de la sociedad abarcaban 140 objetos incluyendo un gran número de santos hechos por los santeros maestros neomexicanos de los siglos dieciocho y diecinueve, entre ellos, el Santero de Laguna, Molleno, El Pedro Antonio Fresquís, José Aragón y José Benito Ortega.

Durante la década de 1950, Alan C. Vedder, quien se habia mudado de Boston a Santa Fé, le pidió a E. Boyd su opinión sobre un retablo que pensaba comprar. El interés mutuo en las artes tradicionales sirvió de inspiración a una relación amistosa de trabajo que duró hasta su muerte. Vedder le sirvió a E. Boyd de asistente conservador de las colecciones de la sociedad hasta que por fin fue nombrado curador en 1965. Junto con su esposa, Ann Healy Vedder, Alan Vedder armó una enorme colección personal de arte colonial español. A la misma vez, la pareja apoyaba los esfuerzos de E. Boyd para ir aumentando las colecciones de la sociedad.

A eso de 1930, la sociedad ya había adquirido santos importados de México a Nuevo México durante el período colonial. Al reconocer el valor de tales objetos comparativos, E. Boyd amplió el enfoque de la colección para incluír más artículos de otras partes del mundo hispano. Empezó a buscar obras de América Latina y España que pudieran haber sido importadas a Nuevo México y que por lo consiguiente pudieran haber servido de prototipos para los objetos neomexicanos. A principios de la década de 1960, los Vedder viajaron a España dos veces para coleccionar semejantes objetos. Entre sus descubrimientos, encontraron pinturas religiosas provinciales y escul-

might therefore have served as prototypes for traditional New Mexican objects. In the early 1960s the Vedders traveled twice to Spain to collect such objects. Among their finds were provincial religious paintings and sculpture comparable with New Mexican bultos and retablos. They purchased thirty-one objects in Spain for the Society's collection.

E. Boyd and the Vedders also made major efforts to seek new acquisitions by contemporary Hispanic artists working in traditional media. By placing these newer works next to historical objects from other countries, the three believed the Collection would serve an important purpose of demonstrating how Hispanic New Mexicans have maintained a strong connection to their roots in Spain, Mexico and Latin America while adapting these influences to fit local aesthetic and material needs.

After E. Boyd's death in 1974, the Vedders continued to acquire both historical and contemporary artifacts for the Collection, which grew to nearly two thousand objects. They also undertook two major inventories, the second initiated with the idea of publishing a book that would make the Collection, which has been housed at the Museum of International Folk Art since 1953, more widely accessible to the public. Work on that book, *Spanish New Mexico: The Collection of the Spanish Colonial Arts Society*, which is being co-edited by the current Society curator, Dr. Donna Pierce, and University of New Mexico scholar Dr. Marta Weigle, is well underway.

Ann Vedder died in January 1989 and Alan Vedder in December of that year. Their private collection of some five hundred pieces of historic and contemporary Spanish Colonial artifacts was donated to the Society. Their bequest included numerous santos and brought all the Society's holdings to approximately 2500 pieces.

Dr. Donna Pierce became Society curator in January 1990 and continues E. Boyd's and the Vedders' work in shaping this distinctive collection. While its strength currently lies in late eighteenth- and nineteenth-century artifacts, Pierce and the Society's Collections Committee have recently emphasized the acquisition of more works by twentieth-century artists. Already included are pieces by prominent Revival-era san-

tura comparable a los bultos y retablos de Nuevo México. En fin, compraron 31 objetos en España para la colección de la sociedad.

Los Vedder e E. Boyd también hicieron grandes esfuerzos para adquirir nuevas obras representativas de toda la variedad de géneros creados por los artistas hispanos. Al poner las obras más recientes junto a los objetos históricos de otros países, los tres creían que la colección de la sociedad pudiera desempeñar el papel importante de mostrar cómo, a través de los siglos, los hispanos Neomexicanos, por un lado, se habían mantenido fieles a sus raíces históricas y culturales en España, México y América Latina y como, por otro lado, habían tenido que adaptarse a las necesidades estéticas y materiales de una nueva localidad.

Después de la muerte de E. Boyd en 1974, los Vedder continuaron adquiriendo obras históricas y contemporáneas para la colección de la sociedad que fue creciendo hasta incluír dos mil objetos. También se encargaron de llevar a cabo dos grandes inventarios. El segundo inventario inspiró la idea de publicar un libro que expondría al público sus vastas colecciones que desde 1953 se habían encontrado almacenadas en el Museum of International Folk Art. El tomo, titulado *Spanish New Mexico: The Collection of the Spanish Colonial Arts Society,* se está realizando en estos momentos por dos co-editoras: Dra. Donna Pierce, la conservadora actual de la colección de la sociedad y la Dra. Marta Weigle, académica en la Universidad de Nuevo México.

Ann Vedder murió en enero de 1989 y Alan Vedder murió en diciembre de ese mismo año. Su colección privada de casi quinientas obras de arte colonial español de tipo histórico y contemporáneo se donó a la sociedad. Esta dadiva incluye un gran número de santos. Con esto, la colección de la sociedad aumentó de manera significante, hasta sumar 2500 piezas.

En enero de 1990 la Dra. Donna Pierce fue elegida conservadora de la colección. Al dirijir esta colección por nuevas fronteras, ella continúa con el trabajo de E. Boyd y de Alan Vedder. Aunque su fuerza yace en el área de los artefactos del fin del siglo dieciocho y del siglo diecinueve, Pierce, junto con el comité de colecciones de la sociedad, enfatiza la adquisición de obras adicionales de los artistas de este siglo. Hoy día, la colección cuenta con obras de los santeros que figuraron prominentemente en la era llamada *Revival*: José Dolores López y su hijo George López de Córdova, Celso Gallegos de Agua Fría y Patrocinio Barela de Taos.

Al hacer compras durante el Spanish Market anual o

teros such as José Dolores López and his son George López of Córdova, Celso Gallegos of Agua Fria and Patrocinio Barela of Taos. Living New Mexican artists who currently are working in traditional media also are being more widely represented as the Society makes ongoing purchases of contemporary works during its annual Spanish Market and throughout the year. In doing so, special attention has been paid to collecting contemporary works that were inspired by historic objects in the collection.

Among the santeros and santeras whose works have recently been purchased for the Spanish Colonial Arts Society Collection are Charles Carrillo, Victor Goler, Félix López, Gloria López Córdova, Ramón José López, Marie Romero Cash, Anita Romero Jones and Luis Tapia. Most of them have closely studied the Society's many santos at the Museum of International Folk Art in order to understand more fully the history and development of their art in New Mexico and elsewhere. In their individual expressions of this art they have taken widely divergent paths, ranging in style and technique from the purely traditional to the completely contemporary. Just as the Spanish Colonial Arts Society's santos have spoken to the hearts and souls of these master artists, so the santos they create today speak with inspiration, beauty and, above all, faith to those who view them.

en cualquier momento, se les da mayor representación a los artistas neomexicanos contemporáneos que practican los géneros tradicionales. La sociedad se empeña en coleccionar obras que fueron inspiradas por los objetos históricos de sus colecciones. Entre los santeros y santeras cuyos trabajos se han adquirido recientemente figuran Charles Carrillo, Victor Goler, Félix López, Gloria López Córdova, Ramón José López, Marie Romero Cash, Anita Romero Jones, y Luis Tapia. La mayoría de estos artistas han estudiado detenidamente la colección de la sociedad. De esta manera, han logrado una mejor comprensión de la historia y del proceso de desarollo de los santos tanto en Nuevo México como en otras partes del mundo hispano.

Dentro de los confines de este género, cada uno de los artistas ha eligido trazar una ruta diferente en cuanto a estilo y técnica que abarca desde lo más tradicional hasta lo más contemporáneo. Es de esperar que en la manera en que los santos del Spanish Colonial Arts Society les han llegado al alma y al corazón de los santeros maestros de la actualidad, los santos tallados por ellos les lleguen con su belleza y profunda expresión de fé a todos quienes los contemplan.

Influences on Late-Twentieth-Century Santeros in New Mexico

Alejandro López

The santos are a kind of barometer registering the changes and influences that have shaped the Hispanic people of the upper Rio Grande. They have anchored belief and tradition even as, paradoxically, they have broken new ground artistically and culturally. Santos serve as a lens to the past, the present and the future.

The thirteen living santeros and santeras of longstanding experience in crafting these unique images share a common northern New Mexican Hispanic heritage, and each was inspired at about the same time to propel forward an art form thought to be either dead or dying. Was the impetus for such a movement the rich legacy of eighteenth and nineteenth century master santeros such as Fray Andrés García, Rafael Aragón, José Aragón, Fresquís, Molleno, Velásquez and the Laguna and Santo Niño Santeros whose work fill the churches, moradas and capillas frequented by many of the exhibiting santeros and santeras since the days of their youth? Or might this resurgence owe as much to the example of more recent guardians of this tradition such as José Dolores López, George López, Celso Gallegos, Ben Ortega, Horacio Valdez and the profane/religious wood carver Patrocino Barela, all of whom lived and worked in this century, not so distant from the present generation of santeros and santeras?

Perhaps the impetus is multifaceted, like the computer-generated image that folds into a single countenance the distinct countenances of many. Could the driving force for what become a signifi-

Los santos son un barometro que registran los cambios y las influencias que han determinado la vida de la gente hispana del norte de Nuevo México. Paradójicamente, así como han servido de anclas para sus creencias y tradiciones, también han servido para romperlas y para conquistar nuevos campos culturales, artísticos y sociales. Los santos sirven como lente al pasado pero también al presente y al futuro.

Los trece santeros y santeras que cuentan con una larga experiencia en la creación de estas imágenes únicas y que aun viven, comparten una misma herencia cultural propia del norte de Nuevo México. Además, cada uno fue inspirado alrededor del mismo tiempo a promover este arte que se consideraba o ya haber desaparecido o estar moribundo. ¿Acaso fue el ímpetu para tal movimiento el legado rico de los santeros maestros del siglo dieciocho y diecinueve tales como el Fray Andrés García, Rafael Aragón, José Aragón, Fresquís, Molleno, Velásquez, y los santeros de Laguna y del Santo Niño cuyas obras llenan las iglesias, moradas y capillas frequentemente visitadas por nuestros santeros y santeras desde los tiempos de su niñez? ¿O puede ser que este resurgimiento se deba a igual grado a los ejemplos de los guardianes más recientes de esta tradición como lo son José Dolores López, George López, Celso Gallegos, Ben Ortega, Horacio Valdez, y el tallador profano/religioso Patrocinio Barela quienes vivieron y trabajaron durante este siglo, no muy distante de la generación de los santeros y las santeras actuales?

Puede ser que el ímpetu sea multifaceta como las imágenes generadas por computadora que unen dentro de un mismo rostro los rostros contrastantes de muchos otros. ¿O acaso se encuentra la fuerza motriz para lo que ha lle-

cant cultural and artistic movement reside within the ranks of the thirteen artists themselves or in the special conditions of the times during which they began their artistic and spiritual outpouring?

There is much to indicate that when many of these santeros and santeras began their lifelong involvement with their art, a convergence of certain key events took place in their social and cultural landscape. This enabled them, roughly in order: to access their own wellsprings of creativity, the example of the preceding generations, the energy and inspiration of their restless peers and ultimately the treasure of spirituality and artistry in the great master santeros of the past.

Northern New Mexico during the 1940s and 1950s, the birth period of the majority of these artists, might as well have been the late 1800s as far as the Hispanic people were concerned. At that time the Hispanic community seemed to be happily suspended between the best of two worlds. There was yet enough of a living legacy from the past to be secure in the present and not yet enough influences from the outside world to feel threatened. Santeros such as George López of Córdova and Celso Gallegos of Agua Fria who recalled, if not the old masters themselves, then certainly their work and the spirit of their times, still lived and worked during this period as did the dauntless and innovative Patrocino Barela.

The 1960s brought dramatic changes, however. New Mexican Hispanic society experienced a baffling influx of hippies, drugs and free love as well as an ignoble war abroad and a militant land grant movement at home. During this period, great numbers of Hispanic men migrated out of the region in pursuit of jobs or what had by then become an obligatory college degree. Others were conscripted into the armed forces. The majority of the images before which Hispanic families knelt and prayed for the safe return of their sons from Vietnam were commercial, but they sufficed and many of the men fortunately came back in one piece.

By the early seventies thoughtful young Hispanic people of northern New Mexico were painfully aware of the corrosive effects that modern American culture had wrought upon their souls and the traditional way of life of their ancestors. Rather than embracing that culture, they

gado a ser un movimiento cultural y artístico significante dentro de las filas de los mismos trece artistas o dentro de las condiciones especiales que prevalecieron durante la época en que los santeros empezaron a vertir sus dotes artísticos y espirituales?

Hay mucho en los datos históricos que indica que en el momento en el que estos santeros y santeras empezaron su actividad artística, ocurrió una convergencia de ciertos eventos claves en su panorama cultural y social. Por lo tanto, esto les permitió adueñarse de sus propias fuentes de creatividad, de los logros artísticos de la generación anterior, de la energía e inspiración de sus propios colegas inquietos y, por último, y, en ese orden, del tesoro de la espiritualidad y del arte de los grandes santeros maestros del pasado.

Durante el período de 1940 a 1950, la época del nacimiento de la mayoría de estos artistas, Nuevo México bien podría haber estado viviendo en la época de fines del siglo dieciocho. Por esos tiempos, la comunidad hispana se encontraba felizmente suspendida entre lo mejor de dos mundos. Todavía se encontraba una gran parte de la herencia de los siglos pasados como para hacerle sentirse seguro en el presente y las influencias del mundo exterior aún no llegaban a un nivel amenazante. Santeros como George López de Córdova y Celso Gallegos de Agua Fría que aún recordaban, si acaso no a los viejos maestros en persona, pues por lo menos el espíritu de su tiempo, todavía vivían y trabajaban en esta época así como también vivía el indomable e inovador Patrocinio Barela.

Sin embargo, la década de 1960 trajo consigo grandes cambios para Nuevo México y para los neomexicanos. En esa época, la sociedad hispana neomexicana experimentó un aturdidor influjo de *hippies*, drogas y amor libre así como una guerra catastrófica en el extranjero y un movimiento militante doméstico cuyo fin era recobrar las tierras de las viejas mercedes que habían pasado a manos ajenas. Durante este período, un gran número de hombres hispanos emigraron fuera de la región en bursca de trabajos o de títulos universitarios que para ese entonces ya se había convertido en requisito de la vida moderna. Otros fueron llamados al servicio militar. La mayoría de las imágenes ante las cuales las familias hispanas solían arrodillarse para rezar por el retorno de sus hijos de la guerra de Vietnam eran comerciales pero bastaban, y muchos de los hombres afortunadamente regresaron a sus familias.

Ya para la década de los setenta, los más listos de la juventud hispana del norte de Nuevo México se habían dado cuenta de los efectos corrosivos de la sociedad moderna americana sobre sus propias vidas y la vida tradi-

retreated a step or two into what they knew and believed, toward the traditional spirituality and cultural identity of their people, which was linked to the survival of the santos as living entities to be entreated throughout one's life.

This period luckily coincided with the first-time availability of art classes at many of the local high schools including Española High School where Ben López, perhaps the earliest and one of the most influential of this new generation of santeros, began his artistic production of religious iconography. When in a classroom setting artistically inclined, young Hispanic students were asked to produce an image that moved them, they frequently resorted to the religious iconography with which most were raised and drew pictures of an all-important Christ. It is significant that for a third of the male santeros involved in this exhibit, the Crucifixion was among the first santos that they carved, usually out of the richly grained Russian olive tree which grows along the banks of Rio Grande.

Did the naked Cristos hanging on crosses carved by these emerging artists represent, however unconsciously, a people stripped of their land, culture and even of their very lives? As least one of the thirteen santeros was a soldier who fought courageously in Vietnam. Upon his return, one of his first instincts was to pick up the knife and chisel and render images of suffering men as well as of Cristos. Later, as he worked out the pain, they transformed into the peaceful saints of altars which populate this exhibit.

Some santeros and santeras were awakened by the force of the Chicano Movement. This awakening compelled many in the Hispanic community to respond to a history of injustices through the artistry of their hands. It was a time in which posters, murals, weavings, painting and sculpture as well as other art forms flourished. The movement also stirred certain Hispanos, including some of the santeros and santeras exhibiting in this show, to become introspective and to take stock of the depth of their cultural inheritance. For the first time, value was perceived where there had been only shame.

It was during this period that many young Hispanic artists and thinkers began combing through their communities' and family experience

cional de sus antepasados. En vez de asimilarse totalmente a esa sociedad, estos jóvenes retrocedieron unos cuantos pasos hacia lo que sabían y creían, hacia la espiritualidad e identidad cultural de su pueblo que dependía de la supervivencia de los santos como seres vitales a quienes se les rezaba siempre.

Afortunadamente, este período coincidió con la primera vez en que se ofrecían clases de arte en muchas de las preparatorias locales, entre ellas, el *Espanola High School* donde Ben López, uno de los primeros y más influyentes de esta nueva generación de santeros, empezó su producción artística de iconografía religiosa.

En ese entonces, cuando en un salón de clase se le pedía al joven alumno hispano que produjera una imagen que le conmoviera, frecuentemente recurría a la iconografía religiosa con la cual había sido criado y normalmente producía dibujos de un Cristo en agonía pero revestido de importancia. Es significante que para una tercera parte de los santeros varones que participan en esta exposición, el Cristo crucificado fue entre los primeros "santos" que tallaron, generalmente del arbol "Russian Olive" que crece al lado del Río Grande.

¿Acaso los Cristos desnudos clavados a sus cruces tallados por estos artistas emergentes no representen, aún inconscientemente, un pueblo despojado de su tierra, cultura tal vez sus propias vidas? Por lo menos uno de los 13 santeros fue soldado y peleó valientemente en Vietnam. Al regresar, un primer instinto fue recoger su navaja y cincel y tallar imágenes de hombres que sufrían además de Cristos que sufrían. Más tarde, a medida en que iban desentrañandose de su dolor, se fueron trasformando estas figuras humanas en los santos serenos de los altares que poblan tan graciosamente esta exhibición.

Algunos de los santeros y las santeras fueron sacudidos de la apatía por la fuerza del movimiento chicano. La nueva consciencia que se desarolló, forzó a muchos miembros de la comunidad hispana a reaccionar contra toda una historia de injusticias a través de manifestaciones artísticas de todo tipo. Fue un momento en que florecieron el afiche, los murales, tejidos, pinturas y esculturas así como otros géneros de arte.

El movimiento también causó que ciertos hispanos, entre ellos algunos de los santeros y las santeras participantes en esta exposición voltearan la mirada hacia dentro y palparon las profundidades de su herencia cultural. Por primera vez, encontraron valor donde antes habían sentido sólo verguenza.

Fue durante esta época cuando muchos de los jóvenes artistas y pensadores hispanos empezaron a buscar entre

in search of cultural and artistic evidence that gave meaning to their lives and supported their now conscious sense of identity. The artists who were then contributing to the cultural milieu of their times were identified and accorded the respect that they deserved. Quite frequently, they were emulated by the present generation of santeros and santeras.

Even though both Gloria López Córdova and Sabinita López Ortiz have developed their own uniquely personal style, there can be no doubt that the living presence of George López and of his father José Dolores López of Córdova had much to do with their early development and present preference for unpainted santos with chip carved surfaces.

The boldness of the life and work of Patrocino Barela, a free thinking Taos sculptor who worked during the first half of this century, provided santeros such as LeRoy López, Ben López, Manuel López and Luis Tapia with the courage to assert their identity as artists and to give free reign to their creativity. It comes as no surprise that the early unpainted works of these four artists should bear some resemblance to the robust, almost cubist, unpainted forms of Patrocino Barela.

Horacio Valdez's virtuosity as a carver, carpenter and painter, coupled with the piety with which he infused his figures, left a lasting impression on santeros like Ben López, Victor Goler, Anita Romero Jones and Félix López. Like the santeros of yesteryear for whom technical proficiency was no substitute for a good heart, Horacio Valdez like his carvings was the embodiment of kindness, gentleness and humility. For this present generation of santeros and santeras Horacio's personal qualities have come to mean as much as his artistic genius.

Another impelling force in this movement toward a new generation of santos that speak with a New Mexican accent comes from within the ranks of the artists themselves. From the mid-1970s until the early 1980s most of the santeros, together with those who practiced other genres of art, often pooled their strength and organized a series of public exhibitions to feature their work collectively. Among the most significant were the San José Church exhibit at Hernández in 1977, the Española Bond House exhibit in 1979, the

sus experiencias familiares y comunitarias evidencia artística y cultural que le diera sentido a la vida y que apoyara su ahora consciente sentido de identidad.

Se les identificó a los artistas que habían contribuído al ambiente cultural de sus tiempos y se les otorgó el respeto que merecían. Con frequencia se les imitaba por la generación actual de santeros y santeras.

A pesar de que ambas Gloria López Córdova y Sabinita López Ortiz han desarollado su propio estilo, no cabe duda que la presencia viva de George López y de su padre José Dolores López de Córdova tuvieron mucho que ver con su desarrollo inicial y con su preferencia por los santos de superficies naturales.

Lo intrépido de la vida y de la obra de Patrocinio Barela, un libre pensador además de escultor prolífico de Taos que trabajó durante la primera mitad de este siglo, les proveó a santeros como LeRoy López, Benjamín López, Manuel López y Luis Tapia el valor para afirmar sus identidades como artistas y les concedió licencia para ser máximamente creativos. No es de admirar que las primeras obras sin pintarse de estos cuatro artistas se asemejen a las formás robustas también sin pintarse de Patrocinio Barela.

La virtuosidad de Horacio Valdez en el tallado de santos, en la carpintería y en la pintura, complementada por la piedad con la cual infundía sus santos, ha dejado una profunda huella en santeros como Benjamín López, Victor Goler, Anita Romero Jones y Félix López. Como en el caso de los santeros de antaño, para quienes sus habilidades técnicas no eran ningún sustituto por un buen corazón, Horacio Valdez, así como sus mismás obras, fue la encarnación de la bondad, la gentileza, y la humildad. Para la generación actual de santeros y santeras, las cualidades personales de Horacio han adquirido tanto significado como su propio genio artístico.

Otra de las fuerzas motrices de este movimiento que condujo hacia una nueva generación de santos que hablan con el acento neomexicano nace de entre las filas de los mismos artistas contemporáneos. Durante la década de los sesenta y ochenta, la mayoría de los santeros, junto con los que practicaban otros géneros de arte, con frequencia reunían sus fuerzas y organizaban exhibiciones públicas para promover colectivamente su trabajo.

Las exhibiciones más destacacadas de ese tiempo fueron la de la iglesia de San José de Hernández de 1971, la del *Bond House* de 1979, la del *State Fine Arts Museum* de 1980, la serie de exhibiciones en el Santuario de Guadalupe en los 70 y 80 y la serie de Ferias Artesanas en Albuquerque durante ese mismo período.

State Fine Arts Museum exhibit in 1980, the series of Santuario de Guadalupe exhibits in the 1970s and 1980s and the Feria Artesana in Albuquerque during the same period.

The Feria Artesana, sponsored by the Museum of Albuquerque under the leadership of Reyes Newsom, was especially pivotal to many of the santeros and santeras participating in this exhibition. It successfully gathered an amazing diversity of Hispanic artists in a single place. The Feria Artesana must be credited for having generated lots of excitement and professional exchange. If Hispanic artists working in isolation had any doubts about their calling, this annual event with its tremendous amount of bartering among artists and much forging of new friendships laid them to rest.

The result of this heat of activity was a diffusion of knowledge about contemporary work. During this period, other santeros and santeras became each other's best role models, sources of inspiration and providers of technical information.

In the late 1980s and early 1990s, with the phasing out of the Feria Artesana, more of the santeros and santeras were pulled into the orbit of the Spanish Colonial Arts Society and its annual Spanish Market. The effect of these markets was to remind this new generation of santeros about some of the religious and aesthetic canons from their colonial past. Their response to this new climate of exposure was evident in the progressive evolution of their work from year to year.

At about the same time the Museum of New Mexico's Museum of International Folk Art, which houses this country's largest collection of Spanish colonial folk art, also began to collect the work of contemporary santeros and santeras, who in turn became aware of and influenced by the museum's extensive collection. The works of Marie Romero Cash, Anita Romero Jones, Charlie Carrillo, Ramón José López and Félix López, although each very distinctive, are highly informed by the historical taproot represented by this and other collections of similar caliber from throughout the Southwest. The opening of the new Hispanic Heritage Wing at the Museum of International Folk Art in 1989, the findings of Alan C. Vedder's restorative work at the Santa Cruz Church and the publication of various richly

La Feria Artesana, patrocinada por el Museum of Albuquerque bajo la dirección de Reyes Newsom, fue especialmente clave al desarollo de muchos de los santeros y las santeras que participan en la exhibición actual del Maxwell Museum. La Feria Artesana logró reunir en un sólo lugar una diversidad tremenda de artistas hispanos. Se le tiene que dar reconocimiento a este evento popular por haber generado mucho entusiasmo e intercambio profesional entre los artistas. Si acaso en alguna vez habían dudado su vocación por haber trabajado en aislamiento o por haber sido marginados, este evento anual con su abundancia de intercambio y creación de nuevas amistades acabó con ese sentido para siempre.

El resultado de toda esta actividad fue una difusión de conocimientos sobre obras y artistas contemporáneos. Durante este período los mismos santeros y santeras se convirtieron en los modelos y fuentes de inspiración e información técnica para otros santeros.

Al deshacerse la Feria Artesana a fines de la década de 1980, muchos de los santeros y las santeras fueron atraídos al orbitó del *Spanish Colonial Arts Society* y de su *Spanish Market* anual. El efecto de estos mercados fue recordarle a esta nueva generación de santeros algunos de los hechos religiosos y estéticos de su pasado colonial. Su reacción a este clima nuevo fue evidente en la evolución progresiva de sus obras de un año al otro.

Concurrentemente, el *Museum of International Folk Art* del *Museum of New Mexico*, que alberga la colección más grande de objetos coloniales españoles en este país, también empezó a coleccionar las obras de los santeros y santeras contemporáneos que a su vez, al darse cuenta de la colección vasta del museo, fueron profundamente influídos por ella. Las obras de Marie Romero Cash, Anita Romero Jones, Charlie Carrillo, Ramón José López, y Félix López aunque cada uno ha desarollado su propio estilo, fueron profundamente influídos por esta colección y otras semejantes en otras regiones del país.

La apertura del Hispanic Heritage Wing del Museum of International Folk Art en 1989, los descubrimientos de Alan C. Vedder durante su trabajo de restauración en la Iglesia de Santa Cruz y la publicación de varios tomos ricamente ilustrados, a veces a color, sobre los santos, les dio acceso a los santeros y las santeras a esta tradición antigua y facilitó su estudio y re-evaluación por esta nueva generación de artistas.

En la actualidad, a medida en que se van abriendo nuevas avenidas de acceso a información, los santeros y santeras contemporáneos se encuentran ante un horizonte de ilimitables posibilidades en cuanto a la evolución de la

illustrated, often in full color, books on santos gave access to tradition and facilitated its study and reevaluation by new generations of artists.

Today, as new avenues of access to information open, contemporary santeros and santeras stand at the threshold of still further evolution in the tradition of the New Mexican santo. While certain santeros like Luis Tapia inhabit the continuum between santos and free form sculpture, others like Charlie Carrillo explore the connection of New Mexican santos with their Latin American counterparts. Still others, among them Ramón José López, return to the more remote past and paint on cured hides in the manner of the seventeenth-century Franciscan friars.

It is safe to assume that the santos, even as they are moving toward the impressive heights of the old masters, are simultaneously headed toward an uncertain future encounter with the artistic and spiritual traditions of all humankind. It will be interesting to see how the hand, mind and spirit of the santeros and santeras, the final arbiters of this event, will maneuver through this uncharted space while maintaining a sense of continuity with the four-hundred-year-old Hispanic New Mexican tradition. *Sólo los santos dirán a qué fin llegarán*. Only the santos will tell which course things will take.

tradición del santo neomexicano. Mientras que algunos santeros como Luis Tapia, habitan la coyuntura entre santos y escultura abstracta, otros como Charlie Carrillo van explorando la relación entre los santos de Nuevo México y sus equivalentes en América Latina. Aún otros, entre ellos, Ramón José López, vuelven a un pasado remoto pintando sus imágenes religiosas sobre pieles curtidas de animales así como lo hicieron los frailes franciscanos hace cuatro siglos.

Mientras que los santos van encaminados hacia las alturas impresionantes de los antiguos maestros del pasado, van caminando a la misma vez hacia un futuro encuentro ambiguo con todas las demás tradiciones artísticas y espirituales de la humanidad. Será sumamente interesante ver cómo las manos, la mente y el espíritu de los santeros y las santeras, los últimos arbitros de este evento cursen por ese espacio indefinido aún manteniendo el sentido de continuidad con la tradición neomexicana de los santos de casi cuatrocientos años. Sólo los santos dirán a qué fin llegarán.

Spanish Market

Carmella Padilla

Spanish Market, held annually on the Santa Fe Plaza during the last full weekend in July, is the premier showcase for traditional Hispanic religious and utilitarian art forms by more than two hundred adult and child artists working in a variety of media and styles. Sponsored by the Spanish Colonial Arts Society, it has from its beginning in 1926 celebrated the rich artistic legacy of the region's Hispanic people and encouraged native artists to use their talents to re-create and develop the art forms of the colonial, Mexican and territorial periods. In providing a venue for selling such works, Market organizers seek to revive and help sustain these arts by educating the public about their cultural and aesthetic value.

The inaugural Market, first known as the Spanish Fair or Spanish Colonial Arts and Crafts Exhibition, was held at the Museum of New Mexico's Fine Arts Museum in conjunction with the annual Santa Fe Fiestas in 1926. It was a small exhibit of fifteen entries, mostly carvings of religious images in wood and stone. By 1927 blanket weaving, handmade furniture, figure carving and tinwork were included. One year later Spanish Market was moved to the portal of the Palace of the Governors, where it flourished until the mid-1930s when Society activities lapsed. The Market was not held again until more than a decade after the Society's revival and reorganization in 1952.

In 1965 Spanish Market was again held on the Santa Fe Plaza, this time under the portal of the

El llamado Spanish Market que se lleva a cabo anualmente en la plaza de Santa Fé durante el último fin de semana completo en julio es una vía de exhibición de primera clase para los géneros artísticos religiosos e utilitarios en la que participan más de 200 artistas adultos y niños que desempeñan su trabajo empleando una variedad de materiales y estilos.

Patrocinado por el Spanish Colonial Arts Society desde sus principios en 1926, el Spanish Market celebra el rico patrimonio artístico del pueblo hispano de la región y anima a los artistas oriundos a emplear sus talentos para crear de nuevo y desarollar las formas artísticas de los períodos coloniales, mexicanos y territoriales.

Además de proveer una vía comercial para tales obras, los organizadores del mercado se esforzan para revivir y preservar estas artes mediante la educación del pueblo poniendo en alto relieve su valor estético y cultural.

El primer mercado, conocido en ese entonces como The Spanish Fair o The Exhibition of Spanish Arts and Crafts, se llevó a cabo en el Museum of Fine Arts of the Museum of New Mexico en conjunción con las fiestas anuales de Santa Fé en 1926.

Fue una pequeña exhibición en la que participaron sólo quince artistas. En su mayoría se exhibieron imágenes talladas en madera y en piedra. Para el siguiente año, sin embargo, ya se habían incluído tejidos, muebles, figuras talladas y hojalatería. Un año después, el Spanish Market fue trasladado al portal del Palace of the Governors (Las Casas Reales de los Gobernadores) donde el mercado floreció hasta mediados de la década de 1930 cuando, de pronto, las actividades de la sociedad fueron interrumpidas por algunos años. No volvió a haber mercado por más de

First National Bank during the same August weekend as Indian Market. There was no Spanish Market in 1966, but from 1967 to 1971 it continued to be held annually in conjunction with Indian Market. By then the number of participants had grown so large that organizers moved Spanish Market to the last weekend in July, once again giving Hispanic art and artists their own space on the venerable downtown plaza. A special youth exhibition of works by artists aged five to seventeen was initiated as a regular market feature in 1981. Eight years later, Winter Market, a smaller version of its summer counterpart, was established and is now held annually at Santa Fe's historic La Fonda hotel during the first weekend in December.

Today's Spanish Market resembles a traditional Hispanic village celebration. Artists proudly display and demonstrate a wide range of traditional media, while audiences enjoy an entertaining mix of traditional Hispanic music, pageantry, storytelling, food and dance. The strong role that the Catholic faith continues to play in Hispanic art and culture is honored with the Sunday morning Spanish Market Mass at St. Francis Cathedral.

The informal, intimate atmosphere of the Spanish Market gives collectors and other Hispanic art aficionados an opportunity to meet some of New Mexico's most respected artists as well as to purchase their work. Participating artists must be of Hispanic heritage from New Mexico or southern Colorado. All work must be handmade, and artists are encouraged to make their own paints, varnishes and dyes from natural pigments and to use traditional woods like ponderosa pine, aspen, cottonwood root and cedar.

Spanish Market work is grouped into nine general categories: santos, textiles, colcha, furniture, straw appliqué, tinwork, ironwork, precious metals (gold and silver) and other arts, including *reatas* (lariats), *ramilletes* (paper garlands), handmade utilitarian pottery and *anillos* (rings) and tool handles carved from animal bone. Cash prizes are awarded for exceptional work in all categories as well as for innovation in design and theme. Judges with expertise in traditional Hispanic art evaluate selected works by market artists to determine a variety of awards in both adult and youth categories. While the awards are

veinte años hasta que finalmente la sociedad fue reanudada en 1952.

En 1965 el Spanish Market nuevamente se llevó a cabo en la Plaza de Santa Fé bajo el portal del First National Bank durante el mismo fin de semana que el Indian Market. En 1966 no hubo Spanish Market pero de 1967 a 1971 se realizó anualmente en conjunción con el Indian Market. Para ese entonces, el número de participantes había aumentado tanto que los organizadores programaron el evento para el último fin de semana en julio, proveéndoles así a los artistas hispanos y a su arte su propio espacio en la plaza venerable del centro de Santa Fé.

Una exhibición especial del trabajo de jóvenes de 5-17 años de edad se inició como uno de sus componentes en 1981. Diez años después, una versión más pequeña del Spanish Market veranal se estableció en el hotel histórico de La Fonda durante el primer fin de semana de diciembre.

El Spanish Market de hoy día se asemeja a una celebración tradicional de pueblo. Los artistas, orgullosos de su trabajo, despliegan sus obras y muestran una variedad de técnicas tradicionales mientras que el público goza de una mezcla entretenida de música, biale, drama, cuentos y comida tradicional. Como parte de este evento, se le rinde honor a la fé católica y al papel fuerte que sigue ejerciendo en el arte y en la cultura hispana a través de una misa denominada Spanish Market Mass que se celebra el domingo por la mañana en la Catedral de St. Francis.

El ambiente íntimo e informal del Spanish Market le da a los coleccionistas y a los demás aficionados del arte hispano la oportunidad de conocer personalmente a algunos de los más respetados artistas de Nuevo México y de comprar sus obras.

Los participantes del mercado deben ser miembros del pueblo y de la cultura hispana de Nuevo México o del sur de Colorado. Se exige que todas las obras sean hechas a mano. También se les anima a los artistas a que produzcan sus propios colores, tintas y barnices de productos naturales encontrados en su medio ambiente y también que utilizen maderas tradicionales como el pino, el álamo, la raíz del álamo y el cedro.

Las obras artísticas expuestas en el Spanish Market caben dentro de nueve categorías generales: santos, textiles, colcha, muebles, paja embutida, hojalatería, trabajos en acero, metales preciosos (oro y plata) y otras artes entre las cuales figuran riatas, ramilletes (flores de papel picado) cerámica utilitaria hecha a mano, anillos y cabos para herramienta tallados de hueso de animal. Se otorgan premios monetarios en todas las categorías por trabajos excep-

subjectively based on the judges' individual aesthetic tastes, their general criteria focus on artists' use of traditional Spanish colonial materials and techniques and their adherence to traditional iconography and design. Perhaps most important are standards of quality craftsmanship and artistic innovation that maintain the spirit of the traditional arts.

Besides applauding individual artists who exhibit distinctive skill within their chosen media, the presentation of prizes at Spanish Market encourages the continued growth and development of all Market artists. The success of this catalyst is reflected in the list of hundreds of prize-winners through the years. With names ranging from early twentieth-century masters like Celso Gallegos, José Dolores López and George López to contemporary figures like Marie Romero Cash, Gloria López Córdova, Victor Goler and Luis Tapia, the list is a testament to the diverse and highly refined talents of some of the state's outstanding Hispanic artists.

While not all the artists in the present exhibit have participated in Market, and not all of them work in a strictly traditional Spanish colonial style, it is safe to say that Spanish Market has played a role in expanding their collective awareness of the aesthetic prestige and economic power of the traditional arts in today's art market. This realizes the vision of nearly seventy years ago, when the Spanish Colonial Arts Society launched the first Spanish Market. Since then, generations of extraordinary Hispanic artists, together with community members from throughout northern New Mexico, have found unity in the arts as powerful expressions of cultural pride and symbols of a living, thriving culture.

cionales que muestran un sentido de inovación en cuanto a diseño y temática.

Jueces familiarizados con las artes tradicionales hispanas evalúan algunas obras selectas hechas por los artistas adultos y jóvenes para poder determinar cuáles serán apremiadas en cada una de las categorías.

Puesto que los premios dependen de los gustos estéticos particulares y subjetivos de los jueces, el criterio general se basa en el uso de materiales que fueron corrientes en la época de la colonia española además del manejo de las técnicas, el diseño y la iconografía tradicionales. De mayor importancia, sin embargo, es la calidad artística y el sentido de inovación que mantiene vivo el espíritu de las artes tradicionales.

Además de halagar a los artistas que muestran habilidades especiales dentro de su género, la otorgación de premios en el Spanish Market promueve el crecimiento y desarollo contínuo de todos los artistas que participan en el mercado. El éxito de este proceso catalítico se refleja en la lista larga de apremiados a través de los años. Algunos nombres que aparecen como el de Celso Gallegos, José Dolores López, y George López representan los maestros del principio del siglo veinte mientras que los de Marie Romero Cash, Gloria López Córdova, Victor Goler y Luis Tapia representan la generación de artistas contemporáneos. Esta lista es un verdadero testamento a los diversos y altamente refinados talentos de los más destacados artistas de este estado.

Aunque no todos los artistas representados en la exposición Cuando Hablan Los Santos hayan participado en el Spanish Market y aunque no todos trabajen estrictamente dentro de los confines del estilo colonial español es innegable que el Spanish Market ha ejercido un influjo importante en el desarrollo de la conciencia colectiva respeta al prestigio estético y el poder económico de las artes tradicionales en el mercado actual.

Estos logros entonces representan la realización de una visión que fue compartida por ciertos individuos hace unos 70 años cuando los miembros del Spanish Colonial Arts Society inauguró su primer Spanish Market. Desde ese entonces, varias generaciones de artistas hispanos, así como la propia gente de las comunidades del norte de Nuevo México, han encontrado un sentido de unidad en las artes hispanas tradicionales ya que tienen la capacidad de comunicar un orgullo cultural además de simbolizar una cultura que sigue siendo vital y saludable.

Guide to the Collections

An important goal of the *Cuando Hablan Los Santos* project has been to build a systematic, documented collection of contemporary santos that would stay in New Mexico to become a resource for artists and scholars. After the tour of the exhibition this collection and associated research materials (including tape-recorded interviews, interview transcripts and documentary photographs) will be housed at the Maxwell Museum. The following accession numbers should be used when accessing information on the objects in the collection.

Los Santeros

Charles Carrillo
 San José — 94.143.1
 San Isidro — 94.165.1

Marie Romero Cash
 Cruz de la Santísima Trinidad — 94.39.1
 Side Altar Screen, N. S. del Rosario Church, Truchas, N.M. — 94.39.2
 La Santísima Trinidad — 94.154.1

Gloria López Córdova
 La Huída al Egipto — 94.47.1

Gustavo Victor Goler
 La Santa Familia — 94.140.1a,b

Anita Romero Jones
 N. S. de San Juan de los Lagos — 94.22.1
 Nuestra Señora de Guadalupe — 94.22.2

Félix López
 Nuestra Señora del Rosario — 94.46.1a-c

José Benjamín López
 Santa Bárbara — 94.35.1a,b
 El Sagrado Corazón — 94.35.2

Le Roy López
 Nuestra Señora de Guadalupe — 94.36.1
 San Rafael — 94.36.2

Ramón Jóse López
 Santo Niño de Praga — 94.41.1
 Cruz de la Procession — 94.155.1

Luisito Luján
 Viernes Santo — 94.149.1

Sabinita López Ortiz
 Arbol de la Vida — 94.48.1
 Nuestra Señora de la Luz — 94.163.1

Luis Tapia
 Dos Pedros sin Llaves — 94.159.1

Los Hijos

Estrellita Carrillo
 El Santo Niño de Atocha — 94.143.3

Roán Carrillo
 Santa Gertrudis — 94.143.2

Rafael Joseph Córdova
 San Rafael — 94.30.1

Leslie Romero Jones
 N. S. de Ayuda Perpétua — 94.43.1

Bo López
 La Creación de Adán — 94.148.1

Cruz López
 Nuestra Señora de los Dolores — 94.151.1

Diego López
 Cristo Rey — 94.28.1

Joseph López
 El Santo Entierro — 94.42.1a-c

Krissa López
 Reredo: Imágenes Talladas por mi Padre — 94.135.1a,b

Leon López
 Candelabra — 94.150.1

Lilly López
 La Sagrada Familia — 94.44.1a-d

Miller López
 Nicho — 94.45.1

Miranda López
 Cruces de Paja Embatida — 94. 27. 1&2

Elvis Ortiz
 San Pasqual — 94.29.1

Lawrence Andrew Ortiz
 San Francisco de Asís — 94.33.1

Amy Ortiz-Turk
 Arbol de la Vida: 'Tentación' — 94.32.1

Sergio Tapia
 Cristo de los Evangelistas — 94.142.1

Donna Wright de Romero
 Cruz — 94.133.1

Los Nietos

Lena Córdova
 Camposanto — 94.152.1a,b

Dion Hattrup de Romero
 Nuestra Señora de Guadalupe — 94.134.1

Anthony Lomayesva
 El Cielo y El Inferno — 94.163.1

Andrew Ortiz
 El Paisano en la Yuca — 94.34.1

Miguel Romero
 Pájaro y Hoja — 94.153.2a,b

Verónica Romero
 Cruz — 94.153.1

Spanish Market

Mónica Sosaya Halford
 Reredo — 94.38.1

David Nabor Lucero
 Nuestra Señora de San Juan de los Lagos — 94.40.1a-e

Anthony Lujan
 San Rafael — 94.31.1

Ben Ortega, Sr.
 Moisés y la Zarza Ardiente — 94.37.1

Other

Horacio Valdez
 N. S. como una Muchacha — 94.136.1

SUGGESTED READINGS

Beardsley, John, Jane Livingston, and Octavio Paz. *Hispanic Art in the United States: Thirty Contemporary Painters and Sculptors*. New York: Abbeville Press for the Museum of Fine Arts, Houston, 1987.

Boyd, E. *Popular Arts of Spanish New Mexico*. Santa Fe: Museum of New Mexico Press, 1974.

Briggs, Charles L. *The Woodcarvers of Córdova, New Mexico: Social Dimensions of an Artistic 'Revival'*. Albuquerque: University of New Mexico Press, 1980.

Cash, Marie Romero. *Built of Earth and Song: Churches of Northern New Mexico*. Santa Fe: Red Crane Books, 1993.

Chispas! Cultural Warriors of New Mexico. Phoenix: Heard Museum, 1992.

Crews, Mildred, Wendell Anderson, and Judson Crews. *Patrocinio Barela: Taos Woodcarver*. Taos: Taos Recordings and Publications, 1962.

Dickey, Roland F. *New Mexico Village Arts*. Albuquerque: University of New Mexico Press, 1990.

Espinosa, José E. *Saints in the Valleys: Christian Sacred Images in the History, Life and Folk Art of Spanish New Mexico*, rev. ed. Albuquerque: University of New Mexico Press, 1967.

Frank, Larry. *New Kingdom of the Saints: Religious Art of New Mexico, 1780 - 1907*. Santa Fe: Red Crane Books, 1992.

Gavin, Robin Farwell. *Traditional Arts of Spanish New Mexico: The Hispanic Heritage Wing at the Museum of International Folk Art*. Santa Fe: Museum of New Mexico Press, 1994.

Giffords, Gloria Fraser, et. al. *The Art of Private Devotion: Retablo Painting of Mexico*. Austin: University of Texas Press for InterCultura, Fort Worth & the Meadows Museum, Southern Methodist University, Dallas, 1991.

Kalb, Laurie Beth. *Santos, Statues and Sculpture: Contemporary Woodcarving from New Mexico*. Los Angeles: Craft and Folk Art Museum, 1988.

———. *Crafting Devotions: Tradition in Contemporary New Mexico Santos*. Albuquerque: University of New Mexico Press in association with Gene Autry Western Heritage Museum, Los Angeles, 1994.

Karp, Ivan, and Steven D. Lavine, eds. *Exhibiting Cultures: The Poetics and Politics of Museum Display*. Washington and London: Smithsonian Institution Press, 1991.

Kessell, John L. *The Missions of New Mexico since 1776*. Albuquerque: University of New Mexico Press, 1980.

Kubler, George. *The Religious Architecture of New Mexico in the Colonial Period and Since the American Occupation*. Colorado Springs: Taylor Museum, 1940.

Mills, George. *The People of the Saints*. Colorado Springs, Colorado: The Taylor Museum of the Colorado Springs Fine Arts Center, 1967.

Nestor, Sarah. *The Native Market of the Spanish New Mexican Craftsman: Santa Fe, 1933-1940*. Santa Fe: Colonial New Mexico Historical Foundation, 1978.

One Space/Three Visions. Albuquerque: The Albuquerque Museum, 1979.

Palmer, Gabrielle, and Donna Pierce. *'Cambios': The Spirit of Transformation in Spanish Colonial Art*. Albuquerque: Santa Barbara Museum of Art in cooperation with the University of New Mexico Press, 1992.

Santos de New Mexico. San Francisco: Galeria de la Raza, 1983.

Shalkop, Robert L. *Arroyo Hondo: The Folk Art of A New Mexican Village*. Colorado Springs, Colorado: The Taylor Museum of the Colorado Springs Fine Arts Center, 1969.

Steele, Thomas J., S.J. *Santos and Saints: The Religious Folk Art of Hispanic New Mexico*. Santa Fe: Ancient City Press, 1994.

Weigle, Marta, with Claudia Larcombe and Samuel Larcombe, eds. *Hispanic Arts and Ethnohistory in the Southwest: New Papers Inspired by the Work of E. Boyd*. Santa Fe: Ancient City Press, 1983.

Wilder, Mitchell A., with Edgar Breitenbach. *Santos: The Religious Folk Art of New Mexico*. Colorado Springs, Colorado: The Taylor Museum of the Colorado Springs Fine Arts Center, 1943.

Wroth, William. *Hispanic Crafts of the Southwest*. Colorado Springs, Colorado: The Taylor Museum of the Colorado Springs Fine Arts Center, 1977.

———. *Christian Images in Hispanic New Mexico: The Taylor Museum Collection of 'Santos'*. Colorado Springs, Colorado: The Taylor Museum of the Colorado Springs Fine Arts Center, 1982.

———. *Images of Penance, Images of Mercy: Southwestern 'Santos' in the Late Nineteenth Century*. Norman: University of Oklahoma Press for the Taylor Museum for Southwestern Studies, Colorado Springs Fine Arts Center, 1991.

———. "The Hispanic Craft Revival in New Mexico." In *Revivals! Diverse Traditions, 1920-1945: The History of Twentieth Century American Craft*, ed. Janet Kardon, pp. 84-93. New York: Harry N. Abrams, Inc., Publishers in association with the American Craft Museum, 1994.

Back Cover:

| 1 | 2 | 3 |
| 4 | 5 | 6 |

1. *Nuestra Señora del Rosario* (detail), Félix López
2. *La Santa Familia* (detail), Gustavo Victor Goler
3. *San José* (detail), Charles M. Carrillo
4. *Nuestra Señora de Guadalupe* (detail), Anita Romero Jones
5. *La Huída al Egipto* (detail), Gloria López Córdova
6. *Santa Bárbara* (detail), José Benjamín López